스트라이프,
혐오와 매혹 사이

스트라이프,
혐오와 매혹 사이

악마의 무늬가 자유의 상징이 되기까지

초판 1쇄 인쇄 2022. 10. 7
초판 1쇄 발행 2022. 10. 14

지은이 미셸 파스투로
옮긴이 고봉만
펴낸이 지미정

편집 문혜영, 강지수
디자인 송지애
마케팅 권순민, 김예진, 박장희

펴낸곳 미술문화 **주소** 경기도 고양시 일산동구 고양대로 1021번길 33 402호
전화 02)335-2964 **팩스** 031)901-2965 **홈페이지** www.misulmun.co.kr
이메일 misulmun@misulmun.co.kr
포스트 https://post.naver.com/misulmun2012 **인스타그램** @misul_munhwa
등록번호 제2014-000189호 **등록일** 1994. 3. 30
한국어판 ⓒ 미술문화, 2022

ISBN 979-11-85954-99-8 (03600)

혐오와 매혹 사이 스트라이프,

악마의 무늬가 자유의 상징이 되기까지

자유의 상징이 되기까지

미셸 파스투로 지음

고봉만 옮김

술곳한

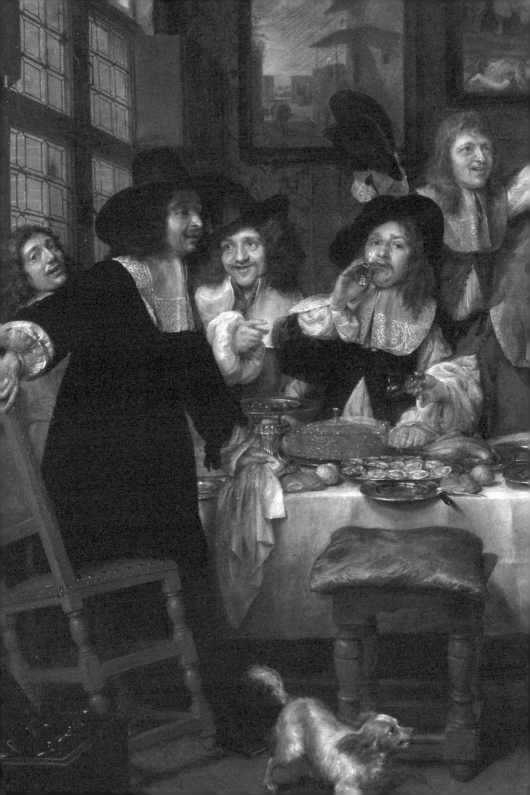

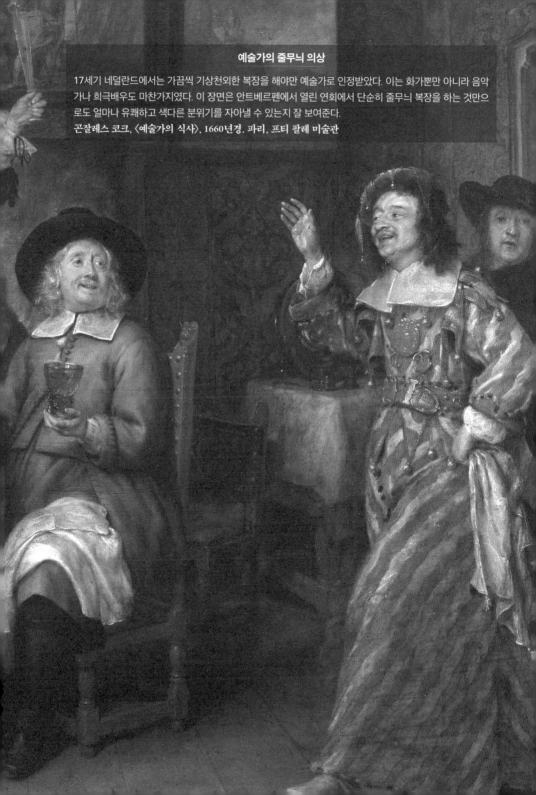

⬛⬛⬛⬛⬛⬛

일러두기

- 인명이나 지명은 국립국어원의 외래어 표기법을 따르되,
 일부 명칭은 널리 쓰이는 명칭을 따랐다.
- 본문에서 〔 〕로 표시된 것은 옮긴이가 추가한 내용이다.
- 『 』은 도서 및 정기간행물, 〈 〉은 미술 작품을 나타낸다.

목차

■ ■ ■ ■ ■

서문
줄무늬의 과거와 현재

"두 재료로 직조한 옷을 네 몸에 걸치지 말라."(레위기 19:19)

"올여름에는 과감하게 줄무늬의 멋을 추구하세요." 최근 파리 지하철역에 걸린 이 광고문에는 매우 중요한 의미가 담겨 있다. 여기에서 가장 큰 비중을 차지하는 단어는 '과감하게'다. 광고문대로라면 줄무늬 옷을 걸치고 거리를 활보하는 것은 자연스러운 모습이 아닌 것이다. 그런 행동을 하기 위해서는 대담해야 하고, 수줍어하지 않아야 하며, 남의 이목에 거리끼지 말아야 한다. 그렇게 과감하게 줄무늬 옷을 시도한 사람에게는 자연스레 보상이 뒤따르는데, 바로 '멋'이다. 자유롭고 경쾌하며 세련된 사람들만이 가질 수 있는 우아한 품격이 따라오는 것이다. 모든 사회 규범이 한순간에 엎어질 수 있는 오늘날에 단점이나 약점으로 여겨지던 것은 종종 영광스러운 자리로 옮겨 가기도 한다.

그렇다면 오늘날에는 과감함의 상징으로 여겨지는 줄무늬가 서양 중세 시대에는 스캔들의 상징으로 여겨진 이유는 무엇일까? 시대를 뛰어넘어 둘 사이의 연관성을 밝히는 것은 역사가를 유혹하는 흥미로운 과제가 아닐 수 없다. 줄무늬의 문제는 오랜 기간에 걸쳐 축적되었고, 그중에서도 옷은 그것을 가장 잘 보여주는 매체가 되었다.

중세 서양의 사료나 문학 작품, 도상圖像 등에는 줄무늬 옷을 입은 인물들이 여럿 등장한다. 실존 인물이든 허구의 인물이든 그들 모두는 지위의 높고 낮음을 막론하고 소외되거나 배척된 사람들이었다. 유대인이나 이단자, 어릿

광대나 곡예사, 나환자나 망나니, 창녀, 원탁의 기사들 이야기에 나오는 반역자, 구약 성서 시편에 나오는 '어리석은 자', 유다 등 대부분이 사회 질서를 어지럽히거나 타락시키는 사람들이었고, 정도의 차이는 있어도 거의가 악마와 관련된 사람들이었다. 이처럼 어떤 부류의 사람들을 범법자로 간주하여 줄무늬 옷을 입혔는지 나열하는 것은 별로 어려운 일이 아니다. 그러나 그들의 부정적인 측면을 부각하는 데 줄무늬 옷을 선택한 이유를 밝히는 것은 쉽지 않다. 그럴 만한 특별한 사정이 있었다거나 그 나름의 비밀스러운 의미가 있던 것이 아니기 때문이다. 아무튼 12-13세기부터 모든 분야에서 줄무늬 옷을 비하하거나 경멸하고 악마적인 것으로 강조하는 자료들은 차고 넘쳤다.

그것은 단순히 중세의 문화적 문제였을까? 기독교인들이 조상 대대로 내려온 가치 체계를 이어받아 성경에 기록된 대로 따르며 줄무늬 옷을 단죄의 대상으로 생각했기 때문일까? 레위기 19장에서는 도덕적으로나 문화적으로 금해야 할 것들을 열거하는데 특히 19절에서 "두 재료로 직조한 옷을 네 몸에 걸치지 말라 Veste, quae ex duobus texta est, non indueris "라고 딱 잘라 말한다. 그러나 '70인역'으로 알려진 최초의 그리스어 번역판 구약 성서 셉투아진트 Septuagint 에서 이 구절의 의미는 분명하게 드러나지 않는다. 이는 라틴어로 번역된 불가타 Vulgata 성서에서도 마찬가지다. 'duobus'라는 형용사 다음에 옷과 관련되어 금지한 것의 속성을 명확히 밝혀 주는 명사가 빠져 있기 때문이다. 빠진 단어가 구약 성서의 다른 구절에 나와 있는 것처럼 'texta'라고 생각해서 두 가지 재료, 즉 동물성인 양털과 식물성인 아마포로 섞어 짠 옷을 입지 말라는 뜻으로 해석해야 하는 것일까?[1] 아니면 색을 나타내는 'coloribus'라고 생각해서 두 가지 색을 섞어 짠 옷을 걸치지 말라는 뜻으로 해석해야 하는 것일까? 히브리어

1 신명기 22장 11절에는 다음과 같이 적혀 있다. "양털과 베실로 섞어 짠 것을 입지 말지니라."

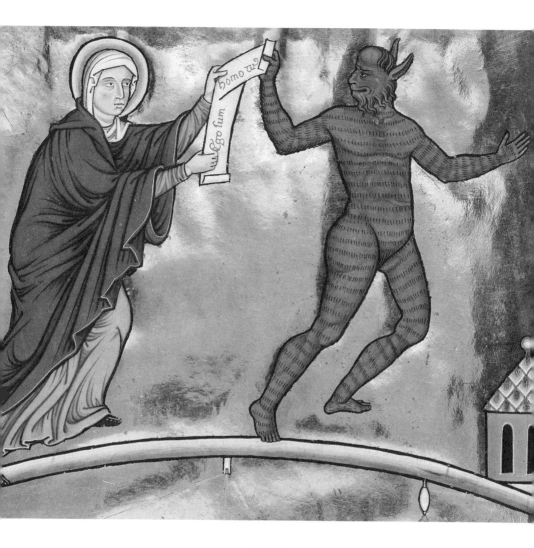

악마의 몸

중세 도상에서 악마는 다양한 모습으로 그려진다. 그러나 몇 가지 신체적 특징, 예컨대 뿔 달린 머리, 씰룩거리는 입술, 텁수룩한 몸은 동일하게 표현된다. 특히 몸은 점액이나 털로 덮여 있고, 반점이 있거나 줄이 그어져 있으며 약간 거무튀튀하다.

⟨프랑스 왕비, 덴마크의 잉에보르 성시집⟩ 부분, 1200-1210년경. 샹티이, 콩데 박물관

성경을 판본으로 하여 현대어로 번역한 대부분의 성경에서는 첫 번째 해석을 받아들였다. 반면에 중세의 주석가와 고위 성직자들은 두 번째 해석을 택하면서 특히 실과 천의 경우 여러 색으로 장식하거나 염색하는 것을 금지하였다.

그렇다면 줄무늬 옷에 대한 편견은 성경 해석의 문제가 아니라 시각적 인식의 문제는 아니었을까? 중세 사람들은 바탕과 무늬가 뚜렷하게 구분되지 않음으로써 시선을 혼란스럽게 하는 모든 표면 구조에 혐오감을 느꼈던 것 같다. 그들은 물체를 한 면 한 면 차례대로 읽어 나가는 데 익숙했고, 파이를 잘 랐을 때 나타나는 단면처럼 눈에 보이는 모든 표면을 겹겹이 구조화되어 있는 것으로 생각했다. 말하자면 평면이 여러 겹으로 연달아 접혀 있는 것이라 믿었다. 따라서 눈앞에 있는 물체를 잘 읽어내기 위해서는 현재 우리에게 익숙한 방식과는 달리 바닥을 이루는 면에서 시작해서 중간의 모든 면을 훑은 다음 마지막으로 가장 겉에 있는 면을 구별할 수 있어야 했다. 9세기 전후의 카롤링거 왕조 시대부터 14세기나 15세기까지 사람들은 이런 방식으로 이미지를 헤아리며 읽었다. 그런데 줄무늬와 관련해서는 이것이 불가능했다. 바탕 면과 무늬 면, 바탕 색과 무늬 색이 분간되지 않기 때문이다. 두 가지 색이 같은 규모로 번갈아 사용되면서 한 쌍을 이루지만 결국 하나의 평면일 뿐이다. 중세 사람들이 미심쩍게 생각했던 체크무늬처럼 줄무늬 또한 구조 자체가 무늬였다. 줄무늬가 부도덕하고 불명예스러운 것으로 간주된 이유가 바로 여기에 있는 것은 아닐까?

이 책은 이러한 의문들에 답하려는 시도다. 내 나름의 명쾌한 해답을 찾기 위해 탐구 범위를 서양 중세나 의복 생활에 한정하지 않고 더욱 넓혀 보았다. 줄무늬나 줄무늬 천의 역사를 21세기까지로 연장함으로써 각 시대가 이전 시대의 풍습이나 체계를 그대로 받아들이면서도 어떻게 새로운 풍습과 체계를 만들어 내고 그에 따라 줄무늬와 연관된 물질적이고 상징적인 세계를 풍부하

고 다양하게 변주해 왔는지 살펴볼 생각이다.

르네상스와 낭만주의 시대에는 줄무늬에 '좋은' 의미, 예를 들면 기쁨이나 축제, 이국 취향, 자유 등의 의미를 새로 부여하였으나 줄무늬에서 나쁜 의미를 말끔하게 씻어낸 것은 아니었다. 그러므로 오늘날 줄무늬는 중세시대부터 있어 온 부정적 의미와 후대에 덧붙여진 긍정적 의미가 한데 섞인 집합소라고 할 수 있다. 여전히 끔찍한 장면(죄수복)을 연상케 하거나 위험(도로 표지판)을 뜻하지만, 시대가 바뀌면서 위생(침대 시트와 속옷)이나 아동용품, 장난감, 스포츠(유니폼), 문장(제복, 훈장, 국기)과 같이 긍정적 분야에서도 줄무늬가 활발하게 사용되고 있다.

중세의 줄무늬가 무질서나 위반의 원인이었다면, 근대 이후 줄무늬는 질서 유지의 도구로 바뀌었다. 비록 줄무늬가 세상과 사회의 질서를 유기적으로 돌아가게 하는 수단이라 하더라도, 지나치게 강압적이거나 제한적인 조직과는 맞지 않는 듯하다. 줄무늬는 모든 것을 바탕으로 작동하지만 그 자체도 하나의 바탕이 될 수 있기 때문이다. 줄무늬는 무한정 커질 수 있고 자유자재로 변화한다. 줄무늬의 기호학적 세계는 그야말로 무궁무진하다.[2]

우리는 이 책에서 줄무늬에 얽힌 기호학적 쟁점은 물론 줄무늬의 사회사에 대해서도 다룰 것이다. 줄무늬의 문제는 한 사회 내에서 시각적인 면과 사회학적 면이 맺는 관계에 대해 흥미로운 연구를 촉발한다. 서양에서 그토록 오랫동안 사회적 구분이 시각적인 코드로 표현된 이유는 무엇일까? 시각이 청각이나 촉각보다 구분에 더 적합하기 때문일까? 그렇다면 '본다'는 것은 '구

2 줄무늬에 대한 기호학적 접근은 사회적 쟁점과 관련되는 범위 내에서만 시도될 것이다. 제대로 된 구조 분석이 더 깊이 진행되어야 함은 당연하다. 책의 마지막 장에서 이런 작업을 위한 몇 가지 단서를 제공하고자 한다.

분하다'를 의미하는 것일까? 경멸의 의미가 담긴 표지, 예컨대 세상에서 배척된 사람이나 위험한 장소, 사회적 해악을 뜻하는 표지가 긍정적 의미를 담고 있는 표지보다 눈에 잘 띄는 까닭은 무엇인가? 역사학자는 왜 무엇인가를 찬양하는 문헌보다 경멸하는 문헌에 더 관심을 갖는 것일까?

대답하기 곤란한 이와 같은 질문들에 대해 우리가 제시할 수 있는 답은 간단하다.[3] 우선 이 책은 자세한 설명보다 그림에 주안점을 두고 있고, 지면의 제약이 있으며, 다른 한편으로 줄무늬의 역사가 무척 역동적이라는 점을 강조하고자 한다. 줄무늬는 어디에도 고정되어 있지 않고, 지금도 변화무쌍한 모습을 보여준다. 화가나 디자이너, 사진작가, 영화인 등 예술가들이 줄무늬에 매료되는 것도 바로 이런 이유에서다. 주변에 있는 초등학교 운동장의 풍경을 한 번 둘러보자. 줄무늬 옷을 입은 학생들이 다른 학생들보다 재빠른 몸놀림을 보이지 않는가? 스포츠 경기장에서도 줄무늬 운동화를 신은 선수들이 그렇지 않은 선수들보다 더 빨리 달리는 것처럼 보인다.[4] 줄무늬의 역사와 상징 체계를 다룰 이 책은 바로 그런 역동성을 입증할 목적으로 썼다.

3 풍부한 삽화가 자세한 설명을 대신할 것이다. 나는 각각의 사례를 세밀하게 분석하는 대신 총괄적 서술의 방식을 택했다. 분석의 다양한 사례는 그림에 덧붙인 설명문에서 찾을 수 있다.

4 독일 스포츠 회사 아디다스의 판단은 옳았다. 그들은 1949년부터 3선Three Stripes을 아디다스의 상징으로 택했고, 옷이나 신발, 공이나 기타 스포츠 용품 등에 줄무늬를 새겨 넣어 전 세계에 팔았다. 아디다스의 3선은 놀이, 민첩성, 운동 경기 능력을 상징한다.

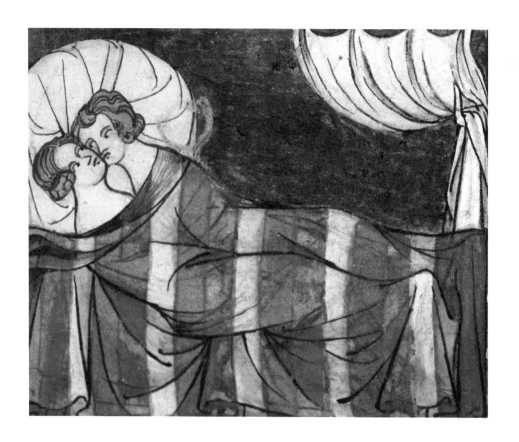

줄무늬 침대 커버

13-14세기의 도상을 보면 침대 커버에 종종 줄무늬가 그려져 있다. 줄무늬 침대 커비가 방탕이나 간통을 의미하는 것은 아니지만, 두 남녀를 덮고 있을 때는 '침대 놀이', 즉 육체적 쾌락을 탐닉하고 있음을 나타낸다. 1300년경 파리에서 그려진 『장미 이야기*Roman de la rose*』의 삽화. 샹티이, 콩데 박물관

제1부

악마의
줄무늬

13-16세기

모든 스캔들은 자신에 대한 증언이나 자료를 남긴다. 바로 그 때문에 고대의 역사가들은 사회 질서의 유지보다 사회 질서의 위반과 관련된 사건에 더 많은 관심을 가졌다. 중세 말에 줄무늬와 줄무늬 옷과 연관돼 일어난 사건도 이 경우에 해당한다. 민무늬는 평범하고 일상적인, 즉 '정상적인 것'이기에 관련 자료가 거의 없다. 반면에 줄무늬는 혼란을 야기하고, 사회적으로나 도덕적으로 소동을 일으키기 때문에 관련 자료가 넘쳐난다.

01 카르멜회의 스캔들

충격적이고 부도덕한 사건이 일어난 것은 1254년 여름이 끝나갈 무렵, 성왕 루이 9세(프랑스 카페 왕조의 왕. 덕德의 정치를 추구하여 사후에 로마 가톨릭교회에서 성인으로 인정하였다.)가 십자군 원정에서 파리로 돌아왔을 때였다. 프랑스 왕은 무모하게 군사 작전을 펼치다가 포로로 잡혀 거액을 내고서야 겨우 풀려났고, 4년 가까이 팔레스타인 지방에서 분투했으나 별다른 성과를 얻지 못한 터였다. 귀국 당시 왕은 프랑스인들에게 몹시 생소한 수도회의 수도자 몇 명과 함께였는데, 그 가운데 카르멜회의 수도자들이 줄무늬 옷을 걸치고 있던 것이 스캔들을 일으켰다.

　카르멜회는 몇몇 은수자隱修者들이 사막에서 고행과 기도, 노동을 실천한 초기 수사들의 삶을 본받아 12세기에 팔레스타인의 카르멜산 전설의 샘 근처에 정착해 만든 수도회다. 전해 내려오는 이야기에 따르면 이탈리아 칼라브리아 출신의 십자군 기사인 베르톨드가 1154년에 그들을 규합해 공동 수양 생활을 한 것에서 비롯되었고, 그 후 순례자들과 십자군 병사들이 참여하면서 세력이 불어났다고 한다. 1209년에는 예루살렘 라틴 총대주교였던 성 알베르토가 극단적인 고행을 으뜸으로 삼는 규율을 제정하였으나, 이후 교황 그레고리오 9세의 배려로 규율이 완화되면서 카르멜회는 비로소 도시에 자리를 잡고 선교 활동을 펼칠 수 있었다. 당시 카르멜회는 프란체스코회나 도미니크회와 마찬가지로 모든 재산을 포기한다는 서약을 하고 청빈을 실천하는 탁발 수도회로 분류되었다. 카르멜회의 수도사들은 다른 탁발 수도회처럼 볼로냐와 파리의 대학에서 학생들을 가르치기 시작했다. 예루살렘의 라틴 왕국이 이슬

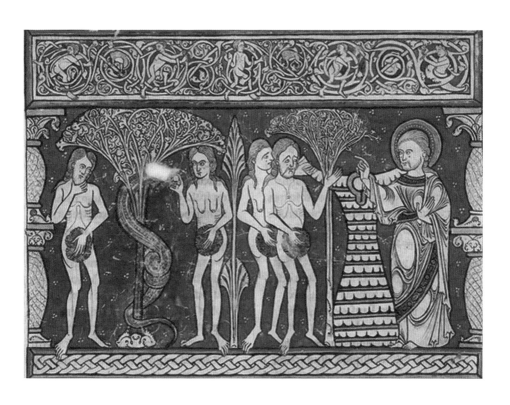

원죄를 상징하는 옷

기독교에서 인류의 타락과 연관된 옷은 대부분 수치와 원죄를 상징한다. 이 그림 속에 등장하는 줄무늬 옷처럼 하느님이 아담과 이브를 천국에서 추방하면서 던져 준 옷은 신의 총애를 잃었음을 나타낸다.
〈부르고스 성당 성서〉, 1160-80년경. 부르고스, 공립 도서관

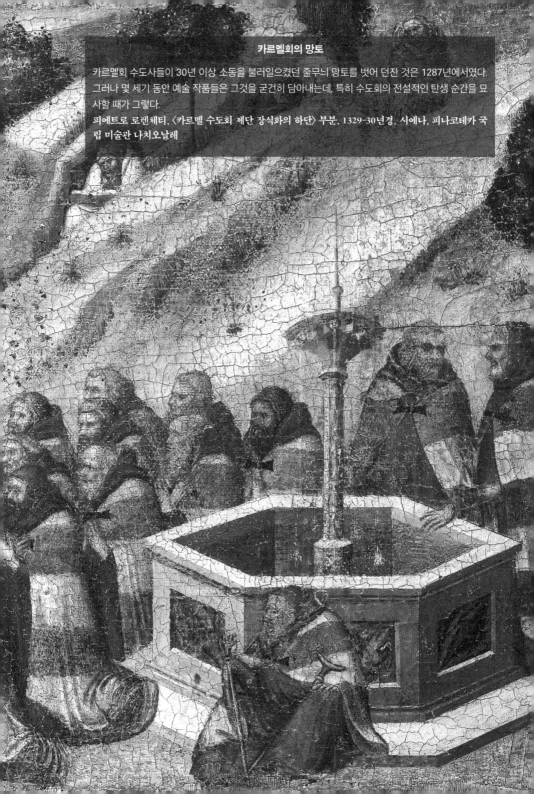

카르멜회의 망토

카르멜회 수도사들이 30년 이상 소동을 불러일으켰던 줄무늬 망토를 벗어 던진 것은 1287년에서였다. 그러나 몇 세기 동안 예술 작품들은 그것을 굳건히 담아내는데, 특히 수도회의 전설적인 탄생 순간을 묘사할 때가 그렇다.
피에트로 로렌체티, 〈카르멜 수도회 제단 장식화의 하단〉 부분, 1329-30년경, 시에나, 피나코테카 국립 미술관 나치오날레

람 세력에 크게 위협을 받는 바람에 성지를 떠나야 했기 때문이다. 실제로 그들은 루이 9세가 십자군 원정에서 돌아오기 몇 년 전부터 유럽 각지로 이주하고 있었다. 그러나 우리가 특별히 관심을 갖는 사건은 카르멜회 수도사들이 1254년 파리에 도착한 이후이며 그때부터 줄무늬 옷에 관한 논쟁은 수십 년 동안 끊이지 않고 이어졌다.

현재 13세기 중엽 카르멜회 수도사들이 어떤 복장을 했는지 알 수 있는 도상 자료는 거의 남아 있지 않은 반면 텍스트 형태로 된 자료는 풍부하다. 그들은 여러 가지 색상(갈색, 다갈색, 회색, 검은색 등 대체로 어두운 색)의 옷을 자유롭게 입었지만 망토는 같은 무늬로 통일돼 있었다. 바로 흰색과 갈색, 혹은 아주 드물게 흰색과 검은색으로 이루어진 줄무늬였다. 이 줄무늬 망토에 대해 성경에 근거해 초자연적인 것으로 설명하려는 시도가 일찍부터 있었는데, 카르멜회의 창시자로 여겨지는 선지자 엘리야의 망토를 본떠서 만든 것이라는 이야기가 대표적이다. 불수레를 타고 하늘로 올려진(열왕기하 2:9-12) 엘리야가 제자인 엘리사에게 하얀 겉옷을 던져주었는데, 하늘에서 내려온 불에 스치면서 그을린 자국들이 갈색 줄무늬 모양을 이루었다는 것이다. 중세 사람들이 매료된 성경 속 인물인 엘리야를 등장시켜 줄무늬의 기원을 아주 멋지게 설명하고 있다. 실제로 엘리야는 구약 성서에서 모세와 함께 '불사'의 존재이며, 이 이야기는 성직을 행한다는 것이 어떤 상징적 가치를 지니는지를 망토로 설명한 것이다. 중세 문화에서 망토는 상징의 물리적 실현 매체였다. 망토를 걸치는 것은 통과의례를 치르는 것, 즉 새로운 상태로 넘어가는 것을 의미했다.

13세기 말의 일부 문헌은 상징적 해석을 내리는 것 외에 카르멜회 수도사들이 걸친 망토의 모습에 대해서도 상세하게 밝히고 있다. 여기에는 사추덕四樞德(용기, 정의, 신중, 절제)을 상징하는 네 줄의 흰 띠에 향주 삼덕(믿음, 소망, 사랑)을 가리키는 세 줄의 갈색 띠가 쳐져 있다. 그러나 줄무늬의 수나 폭, 방향 등

을 체계적으로 규정하지는 않았다. 이후 발견된 도상 자료에서도 이와 관련된 특별한 규정은 찾을 수 없었다. 좁은 줄무늬와 넓은 줄무늬, 수직 줄무늬와 수평 줄무늬, 사선 줄무늬 등이 다양하게 등장하는 것을 볼 때 그것들이 무슨 특별한 의미를 가져야 한다고 생각한 것 같지는 않다. 중요한 것은 줄무늬 그 자체였다. 카르멜회의 줄무늬 망토는 탁발 수도회(프란체스코회와 도미니크회), 봉쇄 수도회(시토회), 기사 수도회 등의 민무늬 망토와 완전히 차별화되었다. 줄무늬는 어디서든 눈에 띄었고 그 결과 자신들도 모르는 사이 질서의 파괴자가 되어 버렸다.

카르멜회 수도사들은 파리에 입성하자마자 욕설과 조롱을 들었다. 사람들은 그들에게 손가락질하며 악담을 퍼부었고, '빗금 쳐진 수도사들frères barrés'이라는 경멸 섞인 별명을 붙여 부르기도 했다. 중세 프랑스어에서 '사선barres'은 줄무늬를 뜻하기도 하지만 서출庶出의 여러 징표를 나타내기도 한다.[5] 영국과 이탈리아, 프로방스와 랑그도크, 론강과 라인강 유역의 도시들에 새롭게 정착한 카르멜회 수도사들 또한 천대와 멸시를 받았으며 때때로 거친 행동도 뒤따랐다. 사람들은 도미니크회나 프란체스코회 수도사에게 했던 것처럼 카르멜회 수도사를 까부쉈다. 그러나 여기에는 분명한 차이가 있다. 도미니크회나 프란체스코회 수도사의 경우 의복 때문에 비난받은 것이 아니라 욕심과 위선, 불충한 행동 때문에 지탄을 받은 것이었다.[6] 사람들은 그들을 악마와 적그리스도의 앞잡이라고 여겼다. 반면 카르멜회 수도사들은 규율이 덜 엄격하고, 제후들에게 영향을 덜 미치며, 도미니크회나 프란체스코회 수도사보다 종교적이거나 정치적인 탄압에 덜 연관되어 있었음에도 줄무늬 망토를 입었다는

5 문장학에서는 사선, 즉 방패의 오른쪽 위에서 왼쪽 아래로 내려가는 막대기 모양의 선을 서출이라는 개념과 연관 짓는다. 이는 한쪽으로 기울어져 그어진 줄 모양 때문인 듯하다.

이유로 사람들의 비난을 샀다.

줄무늬 망토 외에도 카르멜회 수도사들이 파리 사람들의 불만을 산 또 다른 이유가 있었다. 카르멜회 수도원은 센강의 오른쪽 기슭에 있었는데, 거리상 베긴회 수도원과 매우 가까웠다. 여론이 나빠진 것은 수도사들과 베긴회 수녀들이 자주 접촉하는 것을 못마땅해하면서였다. 시인 뤼트뵈프는 탁발 수도회가 파리를 타락시키는 못된 무리라고 독설을 내뱉으며 두 집단이 붙어 있어 불미스러운 일이 발생할 수 있다고 분개했다.

"베긴회 가까이 있는 빗금 쳐진 수도사들. 종종 이웃 여자들과 놀아나네. 그저 문지방만 넘으면 된다네…."

그러나 가장 큰 문제는 줄무늬 망토였다. 1260년대 초 줄무늬 망토에 대한 사람들의 분노가 극에 달하자 교황 알렉산데르 4세는 카르멜회 수도사들에게 당장 민무늬 망토로 갈아입으라고 명을 내렸다. 하지만 교황의 명은 받아들여지지 않았다. 이후 격렬한 논쟁이 벌어졌고, 위협적인 말과 행동이 난무했다. 교황청과 카르멜회 사이의 다툼은 걷잡을 수 없을 만큼 커졌고 오랜 기간 이어지면서 그새 교황은 열 번이나 바뀌었다.

1274년에 교황 그레고리오 10세가 소집한 제2차 리옹 공의회에서는 카르멜회의 완고한 태도가 정식 논제로 제기되면서 수도회는 존폐의 기로에 섰다.

6 프란체스코회 수도사들의 복장이나 13세기 말에서 14세기에 걸친 그들의 방종에 대한 수많은 자료들은 줄무늬 옷과 낡아서 기워 입은 옷 사이에 연관성이 있음을 분명하게 보여준다. 고대와 중세 프랑스어에서 동사 rayer(줄을 긋는)는 gâter(상하게 하다), 또는 abimer(못 쓰게 만들다)를 뜻한다. 당시에는 색의 다양함이 빈곤이나 심한 마모의 표시라고 생각했을 수도 있다. 한편 교황 베네딕토 12세는 나폴리 왕에게 보낸 1336년의 교서에서 의복과 관련해 극단적 청빈을 내세우는 프란체스코회 급진 교파인 '소형제회fratricelles'를 쫓아낼 것을 요구했다.

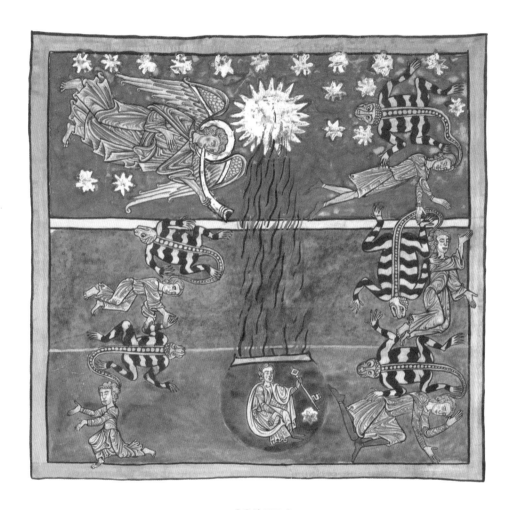

흉측한 줄무늬

줄무늬 동물들로 가득한 그림 속에서 줄무늬가 더 도드라져 보이려면 어떻게 해야 할까? 짧은 선을 일정한 간격으로 벌려 놓으면 된다. 지옥에 있는 창조물 가운데 불규칙한 줄무늬를 가진 것들은 다른 것들보다 더 끔찍하게 보인다. 이것이 중세의 도상에서 가장 경멸하는 대상을 표현하는 방법이다.

리에바나의 베아투스, 『요한 묵시록 주해서*Commentaire de l'Apocalypse***』, '다섯 번째 나팔 재앙을 나타내는 삽화' 낱장, 1170-80년경. 뉴욕, 클로이스터스 미술관**

당시 20여 개의 소규모 탁발 수도회가 제명되었지만 다행히 카르멜회는 살아 남았다. 새로 취임한 총회장 피에르 드 미요가 교황의 뜻을 받들어 줄무늬 망 토 문제를 빠르게 처리하겠다고 맹세한 덕택이었다. 하지만 양쪽은 최종 결론 을 내기까지 무려 13년 동안 토론과 협상, 약속과 파기를 주고받으며 옥신각 신했다. 마침내 1287년, 카르멜회는 성녀 마리아 막달레나 축일에 몽펠리에 총회에서 줄무늬 망토를 포기하고 새하얀 긴 제의祭衣를 입기로 결정하였다. 그러나 유럽 주요 도시로부터 멀리 떨어진 라인란트 지역이나 스코틀랜드, 헝 가리 등의 카르멜회 수도사들은 이 결정을 따르지 않고 줄무늬 망토를 고집했 다. 결국 1295년, 교황 보니파시오 8세가 특별 교서를 통해 기존의 결정을 다 시 드러내 밝히면서 모든 수도사가 소속과 상관없이 줄무늬 옷은 착용할 수 없다는 명령을 공포한다.

▶ **카스티야의 장례 행렬**

13세기 스페인의 기독교 문화권에서는 줄무늬 옷이 상복으로 여겨지기도 했다.
남녀 상관없이 공통으로 입었으며 그림에서 보듯 특별한 동작이나 기도 방식이 뒤따랐다.
〈산초 사이즈 데 카리요 기사의 무덤〉 부분, 마하무드 예배당에서 나온 양피지와 채색된 나무 패널,
1290-1300년경, 바르셀로나, 카탈루냐 미술관

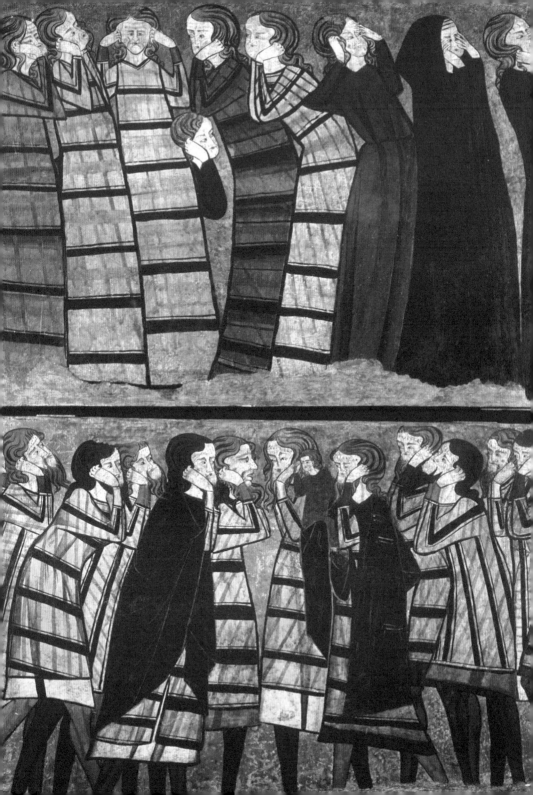

인간에게 해로운 존재

그렇다면 왜 이렇게까지 줄무늬 옷을 금지했던 것일까? 줄무늬의 가치를 깎아내리고, 줄무늬 옷을 입은 사람을 깔보고 욕했던 이유는 무엇일까? 19세기의 몇몇 학자들은 중세 사람들이 줄무늬 망토를 오리엔트의 망토, 즉 이슬람교도들이 입는 줄무늬 젤라바^{djellaba}의 일종으로 간주하고 배척한 것이라고 생각했다. 이교도들이 입는 옷과 비슷한 옷을 기독교 수도사들이 걸치고 있었으니 소동이 빚어진 것은 어쩌면 당연한 일이었는지 모른다. 그보다 몇십 년 전에 이미 신성 로마 제국의 황제 프리드리히 2세가 팔레르모궁에서 사라센 왕처럼 옷을 입고 생활해서 기독교 세계를 화들짝 놀라게 한 적이 있지 않았던가? 더군다나 카르멜회도 18세기부터 유사한 주장을 펼치기 시작했다. 그들의 '불명예스러운 망토'는 이슬람 통치자들이 시리아에 거주하던 선배 수도자들에게 강요한 데서 비롯되었다는 것이다. 코란의 구절에 비추어 보면 흰옷은 순수와 고결의 상징이기 때문에 기독교인들이 못 입게 했다는 것은 타당해 보인다. 물론 역사적 근거 또는 실증적 자료라고 할 만한 것에 기초한 이런 설명이 완전히 틀린 것은 아니지만 줄무늬에 얽힌 문제를 민족이나 종교의 문제로 국한하는 것은 문제의 중대성을 충분히 고려하지 못한 것이다. 여기에서 우리는 줄무늬의 문제를 심오한 문화적 차원에서 생각하고 헤아리는 태도가 필요하다.

여러 사료들을 살펴보면 카르멜회뿐만 아니라 유럽에서 줄무늬 옷을 입은 개인이나 집단은 모두 동일한 곤욕과 모멸을 당하였음을 알 수 있다. 그렇다면 카르멜회 수도사들이 언제부터 어떤 이유로 줄무늬 망토를 입게 되었는

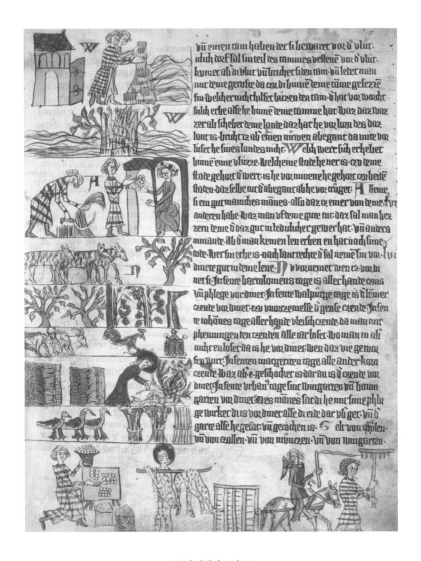

봉건 시대의 소작료

『작센슈피겔』은 1220-35년에 독일에서 편찬된 최고의 관습 법전이다. 처음에는 라틴어로 썼으나, 후에 중세 저지低地 독일어로 다시 고쳐 썼는데, 현재 남아 있는 것은 독일어판이다. 채색 판본으로 보급된 하이델베르크본에는 표장標章이나 물품, 상징 등이 잘 부각되어 있어 해당 인물의 사회적 신분이나 지위 등을 짐작할 수 있다. 여기에서 줄무늬 옷을 입은 사람은 농부가 아니라 머슴이나 천한 신분의 노비다.

아이케 폰 레프고, 『작센슈피겔*Sachsenspiegel*』, 1300년경. 하이델베르크, 대학 도서관

지는 중요한 문제가 아닐 수도 있다. 성직자가 줄무늬 옷을 입었을 때에만 일탈이나 추문으로 여겨진 것은 아니기 때문이다. 곡예사의 옷이나 제후의 반바지, 창녀의 소매, 심지어 교회의 벽이나 동물의 털에서도 줄무늬가 보이면 무자비한 비난이 가해졌다.

먼저 옷과 관련된 분야를 살펴보자. 줄무늬를 차별하는 내용을 담고 있는 역사적 증거들이 다양하게 나타나기 시작한 것은 카롤링거 왕조 말기부터였다. 이 문제를 가장 자세하게 언급한 문헌은 13세기 후반에 카르멜회를 다룬 문헌이다. 하지만 중세 유럽에서 줄무늬 옷을 입었다는 이유만으로 어떤 수모를 당했는지를 알게 해 주는 문장이나 글은 그 이전이나 이후에도 꽤 있다.

대표적인 예로 교구 회의나 종교 회의, 공의회가 성직자들에게 보낸 명령서가 있다. 여기에는 무늬가 둘로 똑같이 나누어진 옷이나 줄무늬 옷, 체크무늬 옷을 금지하는 내용이 들어 있다. 특히 1311년에 소집된 비엔나 공의회에서는 성직자의 옷에 대한 다양한 법령을 제정하면서 과거에 내린 금지령을 각별히 유념하도록 주의를 시켰다. 그러나 여러 차례 명령을 거듭했다는 것은 그것이 제대로 지켜지지 않았다는 반증이기도 하다. 법령을 어긴 몇몇 교구의 성직자들에게 가혹한 징계가 내려졌지만 별 효과는 없었다. 일례로 1310년 프랑스 북부 도시 루앙에서는 종교적 직책을 맡고 있던 구두 수선공 콜랭 도리쉬에가 결혼을 하고 '줄무늬 옷을 입었다'는 이유로 사형을 당했다. 대략 이 시기부터 성직자들 사이에서 줄무늬와의 전쟁이 시작된 것으로 보인다. 특히 빨강, 초록, 노랑처럼 강렬한 색들이 번갈아 사용되어 얼룩덜룩한 느낌을 주는 옷과의 전쟁이 치열하게 펼쳐졌다. 가톨릭의 고위 성직자들 눈에 이보다 더 파렴치한 것은 없었다.

일반 사회에서는 배척되거나 제명된 사람에게 두 가지 색이 들어간 옷이나 무늬가 둘로 똑같이 나누어진 옷 또는 줄무늬 옷을 입게 하는 사항이 성문

화된 관습이나 법률 등으로 규정되었다. 중세 초기의 게르만 관습법과 『작센 슈피겔*Sachsenspiegel*』에서도 사생아나 농노, 수형자에게 이런 옷을 입도록 하고 있다. 중세 말 이탈리아의 여러 도시에서 확산된 사치 단속법과 의복 규제 법령에서는 창녀, 곡예사, 어릿광대, 망나니에게 옷의 일부 또는 장식품에 줄무늬가 들어 있는 것을 걸치도록 했고, 특별한 경우에는 전체가 줄무늬인 옷을 입도록 했다. 창녀는 숄이나 어깨끈 장식 또는 드레스에, 망나니는 반바지나 두건에, 곡예사와 어릿광대는 재킷이나 챙 없는 모자에 줄무늬를 넣어 신분을 표시해야만 했다. 이들이 선량한 시민들과 뒤섞여 혼란스러워지는 것을 방지하기 위해 시각적으로 확연히 구분되는 줄무늬를 강요했던 것이다. 한편 독일의 여러 도시에서는 나환자, 불구자, 집시, 배신자에게도 줄무늬 옷을 입게 했다. 매우 드문 사례이기는 하지만 유대인을 비롯해서 모든 비기독교인에게 줄무늬 옷을 강제한 곳도 있었다.

사치 단속법과 의복 규제 법령은 대체로 윤리적이고 경제적인 면에 초점을 맞춰 제정된 것이며, 여기에는 관련 집단의 의식이나 사회 상태가 반영되어 있다. 성별이나 신분, 지위에 따라 옷을 구분하려 했기 때문이다. 이런 차별적 시스템을 구축하는 데는 눈에 잘 뜨일 뿐만 아니라 사회 질서의 위반을 확실히 부각하는 줄무늬가 가장 효과적인 표시였던 듯하다. 여기서 줄무늬는 유럽의 일부 도시나 지역에서 유대인이 부착했던 작은 원이나 각진 별, 원반처럼 형태의 차원이 아니라 하나의 구조라는 차원에서 고려되어야 한다. 당시 중세인들의 감수성과 상징체계에서는 모양이나 색보다 구조가 더 중요했다. 따라서 줄무늬의 테두리가 어떤 모양이고 줄무늬가 어떤 색이든 간에, 줄무늬 그 자체만으로 강력하게 의미를 전달했다고 할 수 있다.

줄무늬의 역사를 연구하는 데 빼놓을 수 없는 마지막 자료는 문학 작품이다. 여기에는 나쁜 짓을 일삼는 사람이나 부정적 인물에게 줄무늬 옷을 입히

창녀

독일과 플랑드르, 이탈리아의 대도시에서는 14세기부터 여러 가지 행정 명령을 통해 창녀들이 일반 부녀자들과 구분될 수 있게 눈에 띄는 옷을 입도록 했다. 당시의 사회상을 담은 자료나 예술 작품 등을 보면 옷의 일부에 줄무늬 천을 붙여 장식하는 것이 흔한 방법임을 알 수 있다.

헤리트 판 혼트호르스트, 〈돌아온 탕아〉 부분, 1623년. 뮌헨, 알테 피나코테크

어릿광대 고넬라

줄무늬 옷을 입는다는 것은 사회 질서의 주변부에 위치하거나 따로 벗어나 있을 뿐만 아니라 분별력을 잃은 상태, 즉 의학적으로나 사회 제도적으로 이성을 상실한 상태임을 의미한다. 후자의 경우를 잘 보여주는 사례가 15-16세기 유럽 궁정에서 공식적으로 활동했던 어릿광대다.

장 푸케의 작품으로 추정, 〈페라라 궁전의 어릿광대 고넬라의 초상〉, 1440-45년경. 빈, 미술사 박물관

거나 줄무늬 문장紋章을 달아 준 사례가 종종 있다. 이런 사실을 증명할 수 있는 근거들은 카롤링거 왕조 시대의 라틴어로 쓰인 작품에서도 발견되지만 12-13세기의 프랑스어로 쓰인 속어 문학, 무훈시, 궁정풍 연애 소설에서 특히 두드러진다. 불충한 기사, 권력을 찬탈한 집사, 간통한 여성, 아버지에게 반항한 아들, 서약을 위반한 동료, 잔인하고 폭력적인 난쟁이, 탐욕스러운 하인 등은 예외 없이 옷에 줄무늬 문장이 달려 있거나 줄무늬 옷을 입고 등장한다. 그들의 가문이나 조직의 표지, 깃발, 갑옷 위에 입는 웃옷, 안장과 말의 엉덩이를 덮는 모포, 때로는 단순하게 드레스나 겉옷, 바지나 머리쓰개를 묘사할 때 줄무늬가 언급되기도 한다. 따라서 '빗금 쳐진' 사람들 또는 '빗금'이라는 단어와 연관되었다는 사실만으로도 그가 어떤 부류의 인물인지 독자들은 충분히 가늠할 수 있었다. 이와 같이 문학 작품에 등장한 배신자 그룹은 13세기부터의 종교화에서 이미 줄무늬 옷을 입은 모습으로 표현되어 온 다른 배신자나 배척된 사람과 마찬가지로 줄무늬 옷의 대열에 합류하기 시작했다.

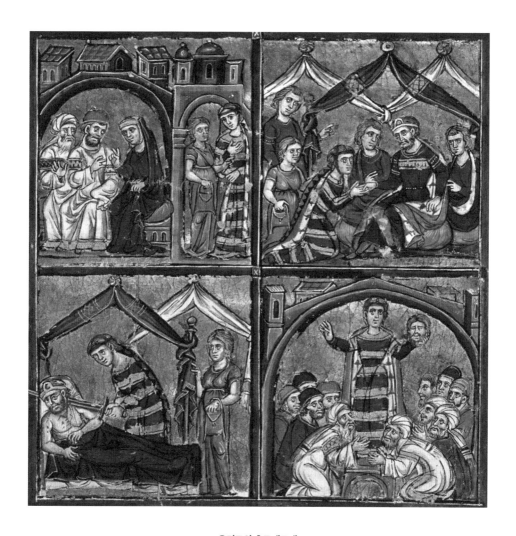

유디트와 홀로페르네스

13세기에 제작된 대부분의 채색 필사본 성경에서 줄무늬 옷은 부정적 의미를 지닌 인물을 묘사하는 데 사용되었다. 특히 델릴라, 헤로디아, 살로메와 같이 변절자로 평가받은 여성들을 표현할 때 그러했다. 그러나 이 그림에서처럼 유디트가 줄무늬 옷을 입은 모습으로 등장한 경우는 매우 예외적이다. 유디트는 아시리아의 왕인 홀로페르네스의 군대로부터 이스라엘 백성을 구한 용감한 인물이 아니었던가. 그렇다면 혹시 그녀가 자신의 목적을 달성하기 위해 계략을 꾸미고 있음을 보여주기 위해 줄무늬 옷을 입힌 것은 아닐까?

『생 장 다크르 프랑스 성경 *Bible française de saint Jean-d'Acre*』, 유디트 이야기 장면, 1230년경. 파리, 아르스날 도서관

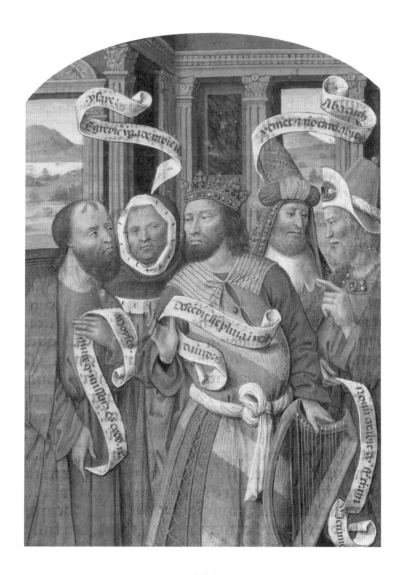

다윗왕

중세 말의 도상에서 다윗왕은 다양한 이유로 줄무늬 옷을 입고 등장한다. 그는 오리엔트의 위대한 왕이자 전례용 시편의 지은이이며 하프 연주자이자 군사 지도자였다. 강력한 정의의 수호자이면서 변덕스럽고 우유부단한 성격을 지닌 모호한 인물이기도 했다. 그림 속 다윗왕의 줄무늬 옷은 이 모든 면모를 보여주는 동시에 그가 메시아의 원형임을 알려준다.

〈르네 2세 드 로렌 공작의 하루〉, 1492-93년, 파리, 국립 도서관

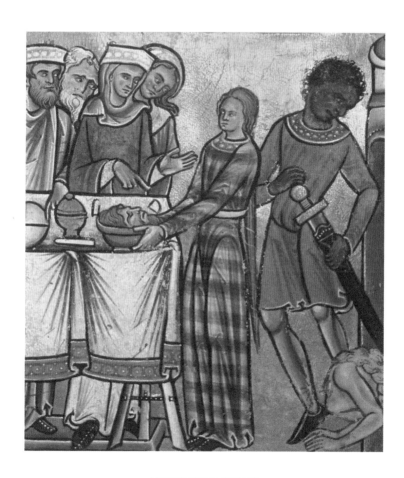

살로메와 세례 요한의 머리

헤로디아의 딸 살로메는 의붓아버지인 헤롯왕 앞에서 춤을 춘 대가로 세례 요한의 머리를 요구한다. 이때 살로메가 입은 줄무늬 옷은 그녀가 믿을 만한 인물이 못 되며 애욕을 불러일으키는 사악한 무희임을 강조한다. 그녀의 줄무늬 옷은 망나니의 붉은색 옷과 짝을 이룬다.

『캔터베리 시편Psautier de Cantorbéry』, 1195–1200년경. 파리, 국립 도서관

요셉 성인의 바지

서기 1000년이 되기 이전부터 유럽의 예술가들은 관례적으로 줄무늬 옷에 경멸의 의미를 부여했다. 처음에는 채색 삽화에, 다음에는 벽화에, 그 후에는 다른 재료에 줄무늬 옷을 입고 등장한 인물들은 대부분 성경 속 인물이었다. 대표적으로 카인, 델릴라, 사울, 살로메, 가야바, 유다가 있다. 붉은색 머리털과 마찬가지로 줄무늬 옷은 성경 속의 배신자를 나타내는 상징으로 사용되었다. 물론 이들이 모두 붉은색 머리털을 지니고 있지 않은 것처럼 카인과 살로메도 항상 줄무늬 옷을 입은 모습으로 그려진 것은 아니었다. 하지만 다른 인물들과 비교했을 때 성경 속의 배신자들이 훨씬 자주 그런 모습으로 그려지지 않았을까 싶다. 아무튼 줄무늬는 그 자체로 배신자의 의미를 담아내기에 충분했다.

13세기 중반부터 줄무늬 옷을 입은 모습으로 표현된 '악인'들이 늘어났는데, 특히 세속적인 세밀화에서 그러했다. 앞에서 언급한 성경 속의 배신자들 외에도 「롤랑의 노래」에 나오는 반역자 가늘롱처럼 기사도 문학이나 설화 문학에 나오는 배신자들, 그리고 사회에서 배척되거나 제명된 사람들에게도 줄무늬 옷이 입혀졌다. 예술 작품과 사회가 분리되지 않고 공통된 표현 체계에

▸ **가야바 앞의 예수**

예수는 체포된 다음 유대교의 대제사장을 지냈던 가야바의 집에 끌려와 심문을 받고 많은 사람들 앞에서 모욕을 당한다. 중세 말의 예술가들은 가야바를 히브리어 글자가 새겨진 삼각형 모자(일종의 주교관)를 쓰고, 긴 줄무늬 옷을 입은 모습으로 그려 예수의 죽음에 책임이 있는 사악한 인물로 묘사했다. 〈그리스도의 수난〉, 스테인드글라스, 1500년경. 트루아, 마들렌 교회

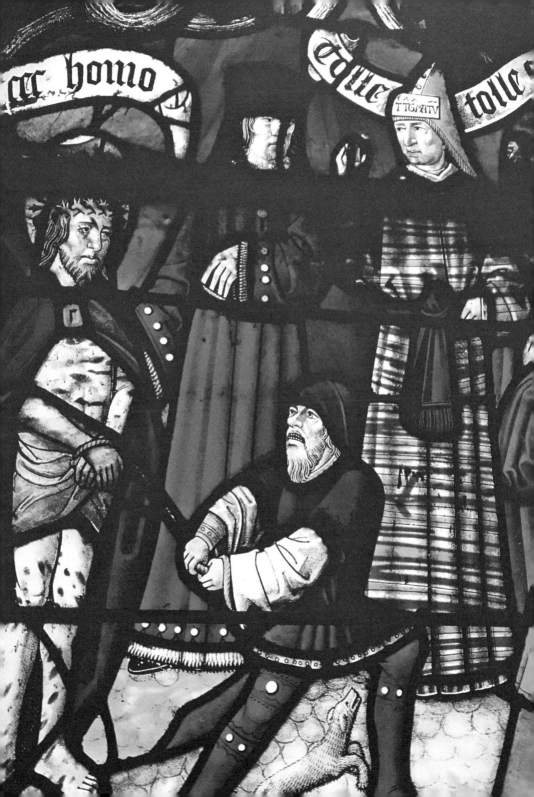

근거했던 중세 말에 이런 부류의 사람들에게 줄무늬 옷을 입도록 규정했다는 것은 그것이 일종의 사회적 약속임을 의미한다. 유죄가 선고된 사람이나 신체적 결함이 있는 사람, 하인처럼 천한 직업에 종사하는 사람 등 사회 질서에서 열외된 사람들은 실제 생활뿐 아니라 그림에서도 줄무늬 표식이 붙었다. 천대와 멸시를 가장 많이 받은 곡예사나 창녀, 망나니도 마찬가지였다. 여기에 주술사 취급을 받은 대장장이, 살생을 즐긴다는 평을 받은 푸주한, 밀을 창고에 쟁여 놓은 채 배고픈 사람들을 굶어 죽게 만든다는 방앗간 주인 등이 추가되었다. 지금까지 열거한 사람들 모두가 중세인들 눈에는 사회 질서를 위반한 사람들이었으며 줄무늬는 색채와 시각, 의복의 질서를 위반한 무늬였다.

물론 줄무늬가 단독으로 힘을 발휘한 것은 아니다. 제 나름의 기능을 수행하고 온전하게 의미를 갖기 위해서는 표면 구조에서 대립되거나 연결되는 무언가가 있어야 했다. 본바탕에 점이나 꽃, 별 따위가 촘촘히 박혀 있는 산포散布 무늬, 체크무늬, 반점 무늬, 마름모꼴 무늬, 두 부분이 똑같이 나누어진 무늬[7] 등이 줄무늬와 나란히 놓여야 하는 것이다.

중세의 그림에서 줄무늬 옷은 다름과 일탈을 의미했다. 따라서 그 옷을 입은 사람은 자연스레 도드라져 보였는데, 이런 식의 이미지 부각은 대개 부정적으로 작동했다. 그러나 화가가 선과 악의 구도를 넘어서 상징체계를 세밀하게 그림에 담아낸 경우, 줄무늬는 경멸적인 의미 대신에 양면적이거나 중의적인 의미를 지니게 되었다. 요셉 성인을 주인공으로 삼은 종교화가 아주 좋은 예라고 할 수 있다.

7 이 무늬의 옷은 수직으로 나뉘어 각각 다른 색이 사용되었다. 왼쪽 소매는 오른쪽 가슴 부분과, 오른쪽 소매는 왼쪽 가슴 부분과 같은 색으로 통일되기도 한다. 중세 사회나 종교화에서 이런 무늬의 옷은 줄무늬 옷과 같은 것으로 취급되거나 모양이나 형태가 조금 달라진 것으로 여겨졌다.

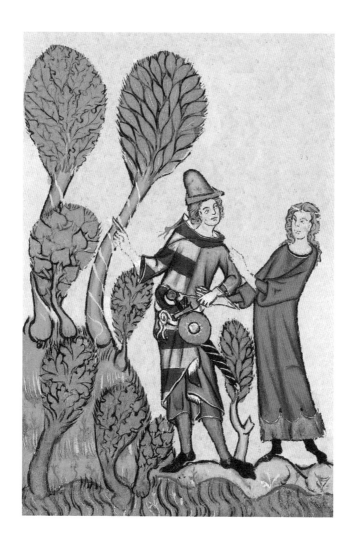

패션과 유혹

13세기 말에는 무늬가 둘로 똑같이 나누어진 옷이 유행하기 시작했다. 독일의 제후들이 다스리던 남프랑스 영토에서는 두 쪽 가운데 한쪽이 줄무늬거나 칸막이로 차단되어 있는 스타일을 허용했다. 멋쟁이 젊은 남녀 들은 눈에 확 띄는 그런 옷을 즐겨 입었다. 그것은 젊음과 세련미의 상징이었지만, 쾌락과 방종의 상징이기 도 했다. 그림 속 '멋쟁이'는 아가씨를 꾀어 숲속 산책을 부추긴다. 그렇다면 정말 산책만 하자는 것일까? 그 가 입은 줄무늬 옷이 그와 같은 의문을 품게 한다.

루빈과 뤼데거, 『마네세 필사본*Codex Manesse*』, 1305-10년경. 하이델베르크, 대학 도서관

요셉 성인은 유럽에서 오랫동안 과소평과된 인물이었기에 단역으로 등장하거나 훼방꾼으로 그려졌다. 심지어 중세 종교극에서는 우스꽝스러운 인물로 그려지기도 했다. 복음서에서는 온갖 악덕을 일삼는 인물로 여겨졌고 웃음거리의 재료로 삼았다. 셈을 틀릴 정도로 머리가 나쁘고, 매사에 서툰데 욕심은 많고, 늘 술에 절어 있는 사람이었다. 가장행렬이나 종교 행렬에서도 요셉의 역할은 마을이나 교구에서 바보 취급을 받는 인물에게 맡겨졌고, 일부에서는 이런 전통이 계몽주의가 한창 무르익던 18세기까지 이어졌다. 중세 말까지 그림이나 조각, 판화에서 요셉의 모습은 대머리에 몸이 부자연스러운 늙은이로 곧잘 묘사되었다. 그가 단독으로 그려진 경우도 없었지만, 그림의 앞쪽에 위치한 적도 없었다. 예수의 탄생 장면을 그린 그림에서도 요셉은 등을 돌린 모습이거나 동정녀 마리아와 아기 예수보다 더 뒤쪽에 자리를 잡고 있다. 심지어 동방박사나 마리아의 어머니 성 안나, 마리아의 사촌 엘리사벳보다도 뒤쪽에 그려져 있곤 했다.

　　르네상스 시대가 되면서부터 요셉에 대한 대우는 눈에 띄게 좋아지는데, 이는 성 가족(성모 마리아, 요셉, 예수로 이루어진 거룩한 가정)에 대한 관심이 높아진 덕이었다. 그때부터 요셉은 늙은 얼간이에서 고상한 인물로 바뀌었다. 젊은 시절의 모습으로 등장해 정성껏 아이를 보살피는 아버지나 솜씨 좋은 목수로 묘사되는 경우도 있었다. 하지만 이미 굳어진 이미지를 바꾸려면 적지 않은 시간이 필요했다. 마리아가 요셉과 결혼하여 낳은 아들이 예수라고 믿는 것은 이단이었기 때문에 오랫동안 요셉은 애매한 인물로 남아 있을 수밖에 없었다. 요셉이 올바른 평가를 받게 된 것은 반종교 개혁 이후부터로, 특히 이 운동을 주도한 예수회의 노력과 그에 대한 존경과 숭배를 널리 알린 바로크 예술 덕분이었다. 그러나 보편 교회(가톨릭교를 믿는 교회)의 수호성인으로 인정받고, 마리아 다음으로 존경받는 성인이 된 것은 1870년에 이르러서였다.

줄무늬 옷을 입은 요셉

중세 기독교의 입장에서 볼 때 요셉은 모호하고, 때로는 훼방꾼에 가까운 인물이었다. 이런 사실을 잘 알고 있던 중세 사본寫本 장식가들은 요셉을 그림의 가장자리나 주변에 배치했고, 옷도 여러 가지 해석이 가능한 줄무늬 옷을 입혔다.

『캔터베리 시편』, '예수의 사원 출두 장면' 부분, 1195-1200년경. 파리, 국립 도서관

요셉 성인을 그린 종교화 가운데 가장 흥미로운 것들은 15세기와 16세기 초에 등장한다. 이 시기에 요셉은 중세 초기나 봉건 시대에 비해 대우가 좋아졌지만, 그렇다고 위상이 완전히 높아지거나 경배의 대상이 되었던 것은 아니었다. 따라서 화가들은 요셉이라는 인물이 차지하는 특이한 지위나 역할을 그림에 담아내기 위해 다양한 방법과 상징을 동원했다. 이 가운데서 가장 흥미로운 것 중 하나가 줄무늬 쇼스^{chausse}(스타킹과 트렁크 호즈가 붙어 있는 형태로 지금의 타이츠와 비슷하다.)였다. 줄무늬 쇼스는 14세기 말 뫼즈강과 라인강 유역에 처음 등장했다가 북부 독일과 네덜란드, 라인 계곡과 스위스로 점차 퍼져나갔다. 실제로 1510-20년대에 제작된 스테인드글라스, 채색 삽화, 목판화에서 줄무늬 쇼스를 쉽게 발견할 수 있다. 그 이후로는 거의 등장하지 않다가 17세기의 복제 판화에서 간간이 발견된다.

이처럼 줄무늬 쇼스를 입은 모습으로 요셉을 표현한 것은 그의 특별한 지위나 역할을 강조하는 데 목적이 있었던 듯하다. 만약 요셉에게 줄무늬 드레스를 입히거나 튜닉 또는 망토를 걸치게 했더라면 오히려 요란하고 천박하게 보였을 것이다. 여기에서는 줄무늬가 부도덕과 불명예가 아니라 '모호함'을 나타내는 기호로 작동한다. 요셉은 '잘 알려지지 않은' 인물일 뿐 결코 카인과 유다처럼 배신자는 아니다. 물론 성모 마리아처럼 신성한 존재로 여겨진 것은 아니지만 그렇다고 보통의 사람들처럼 평범한 존재로 간주되지도 않았다. 한쪽에서는 그를 격상하였다면 다른 한쪽에서는 격하하였다. 요셉은 아버지가 될 수 없는 아버지였고, 성가시면서도 필요한 인물이고, 별스럽고 애매한 규범 밖의 인물이었다. 이를테면 15세기의 줄무늬가 상징할 수 있는 모든 것을 망라한 인물이었다. 당시 줄무늬는 사회 질서와 도덕의 위반을 뜻했을 뿐 아니라 하인과 주인, 가해자와 피해자, 미치광이와 정상인, 지옥으로 갈 사람과 천국으로 갈 사람을 구분하는 기호였다. 아울러 아직 분명하게 합의가 이루어

무질서와 광기

중세 말과 근대 초에는 광인과 광대의 옷에 줄무늬가 남발되었다. 형태도 극도로 과장되어 넷으로 나뉘거나 톱니바퀴 모양이었고, 마름모꼴 또는 브이V 자를 거꾸로 한 문양이 등장하기도 했다. 이 모든 것들은 무질서와 위반을 상징한다. 과잉과 속임수가 난무하는 궁전을 지키는 그림 속 문지기의 복장이 좋은 예다.
올리비에 드 라 마르슈, 〈결연한 표정의 기사〉, 1490년경. 파리, 아르스날 도서관

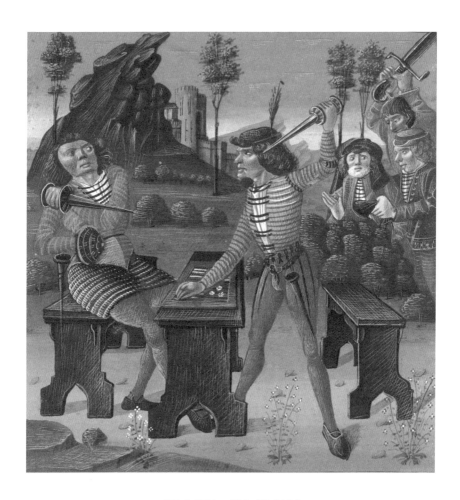

게임의 폐단으로 생긴 다툼과 약탈

중세 그림에서 강도와 불량배들은 줄무늬 옷을 걸치거나 옷의 일부가 줄무늬인 모습으로 그려졌다. 일탈한 삶을 살았던 그들의 상황을 표시하는 줄무늬는 우아하거나 유쾌한 것이 아니라 위험한 것으로 나타난다.
자크 르그랑, 〈올바른 품행서〉, 1490년경. 샹티이, 콩데 미술관 도서관

지지 않은 가치 체계 안에서 미묘한 차이와 층위를 보여주는 표현 기법이기도 했다. 이러한 이유로 줄무늬는 종교화에서 하나의 약호로 사용되는 동시에 시각적 감수성의 표현 양식으로도 사용되었다. 줄무늬가 지닌 이런 두 가지 특성에 대해서는 다음 장에서 차근차근 살펴보도록 하자.

줄무늬와 반점 무늬에 대한 불신

중세 시대의 유럽인들은 어떤 대상을 바라볼 때 그 표면의 물질성과 구조를 중요하게 생각했다. 특히 표면의 구조는 위치를 포착하거나 물건의 형체를 알아내고, 특정 부분이 위치를 차지하는 범위와 겉으로 드러난 면面의 상태를 분간하며, 규칙적으로 반복되는 흐름이나 연속적인 화면을 파악하고, 유사 관계와 대립 관계를 설정하거나 분류하고 등급을 매기는 데 중요한 기준이 되었다. 예를 들어 벽과 바닥, 천과 옷, 일상의 도구들, 나뭇잎, 동물의 털이나 사람의 머리털 등 자연적으로 생긴 것이나 인간이 만들어 낸 것이나 그 표면의 구조가 종류별로 구분하는 데 좋은 표식이 되었다. 당시의 글과 그림은 이와 관련해 많은 사례를 제공한다. 중세 사람들은 표면의 구조를 민무늬와 산포 무늬, 줄무늬의 세 가지 범주로 나누어 헤아리고 판단했다. 이때 산포 무늬와 줄무늬는 모양이나 형태가 매우 다양하게 표현되었다. 여기에서는 세 가지 표면 구조가 그림이나 물건에 표현된 방식에 대해 살펴볼 것이다.

우선 민무늬는 만들어 내는 것이 무척 어려웠기 때문에 더욱 관심을 끌며 주목을 받았다. 지금까지 전해 오는 중세 유물들을 보면 알 수 있겠지만, 당시 기술자들은 아무 무늬가 없는 매끄럽고 깨끗한 단색의 표면을 거의 얻지 못했다(예를 들어 털실로 짠 매끄러운 단색의 직물은 매우 값이 비쌌다). 예술가와 장인들은 널따란 표면을 텅 비워 두는 것이 마음에 걸린 듯 이것저것 채워 넣거나 포장을 했다. 위시緯絲(직물을 짤 때 가로 방향으로 놓인 실), 선영線影(간격을 좁힌 선을 병렬시키거나 교차시켜 나타낸 그늘), 여러 가지 색채의 무늬 등을 사용하고, 직물의 짜

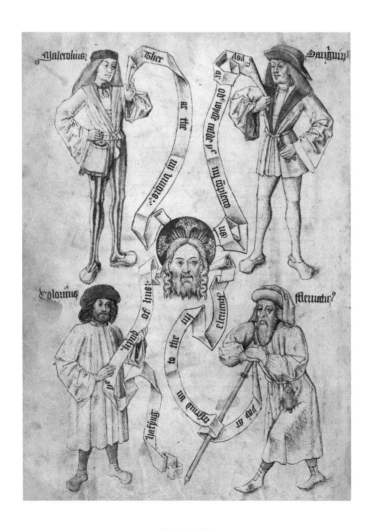

멜랑콜리 체질

중세의 멜랑콜리mélancolie는 낭만주의 시대의 그것과는 다른 의미를 지녔다. 광기와 유사한 질병, 때로는 거의 원죄에 해당하는 것으로 간주되었다. 멜랑콜리에 사로잡힌 자는 조물주의 은혜를 믿지 않는다고 여겼기 때문이다. 광인과 마찬가지로 멜랑콜리 환자는 반사회적 인물로 받아들여졌으며, 중세 판화에서 이들은 주로 줄무늬 옷을 입은 모습으로 그려졌다.

〈인간의 네 가지 체질〉, 플랑드르 의학 자료집에서 발췌, 1480년경. 런던, 대영 도서관

임새를 달리하거나 밀도를 조정하고, 명도와 재료에 변화를 준 것도 바로 이런 이유에서다. 색이 칠해진 당시의 그림 중에서 표면이 완전히 단색으로 처리된 것은 찾아보기 어렵다. 이는 아주 예외적인 경우이며 특정 요소의 가치를 부각할 분명한 의도가 있다고 볼 수 있다. 사실 민무늬가 단독으로 사용되었을 때는 특별한 의미를 지니지 않는다. 그러나 민무늬가 줄무늬나 반점 무늬 등 어떤 형식으로든 변화가 가해진 표면과 대조되어 사용된 경우에는 부정적이든 긍정적이든 항상 특별한 의미를 나타낸다.

민무늬와 달리 여기저기서 자주 사용되던 산포 무늬는 단색의 표면에 일정한 간격을 두고 원, 타원, 직사각형 따위의 작은 기하학적 도형이나 점, 원반, 별, 고리, 십자가, 클로버, 백합 등이 덧붙여진 것이다. 이때 배치된 도형의 색은 바탕색보다 밝은색이 사용되었다. 산포 무늬는 주로 위엄 있고 엄숙하며 신성한 것을 상징했다. 따라서 왕의 표상, 대관식에 입는 망토, 종교 의식에 쓰이는 물건 등에 자주 사용되었고 그림에서 신성한 존재를 표현할 때도 사용되었다. 특히 성모 마리아와 산포 무늬의 관계는 매우 각별했다. 중세 시대에 산포 무늬가 사용된 가장 완벽한 예로는 프랑스 왕실의 가문家紋이 있다. 왕의 방패와 깃발, 망토 등에 사용된 '밝은 남색 바탕에 황금 백합꽃이 뿌려져 있는' 문양은 왕실의 상징이자 성모 마리아의 표장標章이며 동시에 우주를 표현한 것이었다. 으뜸가는 군주의 권리와 순결, 풍요를 상징한 것이기도 했다. 도상학에서 산포 무늬는 주로 정태靜態와 정면正面의 이미지로 나타난다. 지정된 자리에 박혀 있어 움직임이 없고, 관람객은 똑바로 마주 보이는 쪽에서 바라보아야 한다. 한편 산포 무늬는 자기 이야기를 하거나 자기를 묘사하지 않는다. 그저 그곳에 그렇게 있을 뿐이다.

다음으로 반점 무늬는 불규칙한 산포 무늬다. 조그마한 도형들이 무질서하게 배치되어 있고 그 형태도 규칙적이지 않다. 별이나 원반, 십자가는 사용

되지 않고 기괴한 소재나 단순한 반점이 사용된다. 이런 무늬는 주로 무질서, 혼란, 흠이나 결점, 위반 등을 나타냈다. 물론 산포 무늬와 반점 무늬가 항상 분명하게 구분되는 것은 아니다. 그러나 상징의 차원에서 이 둘은 완전히 상반되는 세계를 대변한다. 산포 무늬는 신성한 세계를, 반점 무늬는 악마의 세계를 상징하는 것이다. 그동안 인간과 동물의 몸에서 반점은 몸털, 불순, 불결 또는 질병으로 이해되었다. 또한 반점이 있다는 것은 여드름이나 피부에 나는 종기, 부기浮氣 등과 관련 있는 것으로 받아들여졌다. 과거 나환자나 페스트 환자가 어떤 대접을 받았는지를 생각해 보라. 피부병이 매우 흔한 질병이었음에도 가장 심각하고 두려운 질병으로 여겨지던 시대에 반점 무늬가 지위 따위의 실추, 사회적 매장, 죽음과 지옥의 이전 단계를 상징한 것은 어쩌면 당연한 일이었다. 실제로 중세의 그림에서 악마와 사탄 같은 존재는 종종 반점 있는 모습으로 그려졌다.[8]

이러한 존재들은 줄무늬 있는 모습으로 묘사되기도 했는데, 반점 있는 모습으로 그려질 때보다 훨씬 더 모호한 존재로 여겨졌다. 줄무늬는 민무늬와 반점 무늬 모두와 대립되는 것이었다. 물론 여기에는 다른 의미도 있다. 줄무늬 표면은 일정한 규칙을 따라 주기적으로 움직이고 역동적으로 변화하면서 뭔가를 서술하는 느낌을 준다. 그것은 어떤 한 행위에 대한 정보, 달리 말하면 한 상태에서 다른 상태로의 이동을 알린다. 사탄의 우두머리인 루시퍼와 타락 천사들은 12세기와 13세기 세밀화에서 종종 가로로 길게 줄무늬가 처진 모습으로 나타난다. 여기서 가로줄무늬는 그들이 신의 총애를 잃었음을 뜻하는 것이었다. 줄무늬는 일부 요소를 강조하는 데 쓰이기도 했다. 어떤 그림에서

8 적갈색과 반점은 부분적으로 관련이 있다. 중세 시대에 적갈색 머리털을 지녔거나 피부 여기저기에 반점이 있거나 줄무늬 옷을 걸치는 것은 모두 부정적 의미의 사회적 지위와 운명을 뜻했다.

든 줄무늬는 가장 먼저 눈에 띈다. 그러므로 관람객은 줄무늬 표면과 마주하였을 때 시선을 거둘 도리가 없다. 15세기와 16세기의 플랑드르 화가들은 캔버스나 화판의 중심이 되거나 사람들의 관심이나 주의가 집중되는 지점에 줄무늬 옷을 입은 인물을 배치함으로써 관람객의 시선을 자신들의 의도대로 붙잡아 두려고 했다. 때때로 줄무늬 옷을 입은 인물은 눈속임 기법처럼 작동하기도 했다. 한스 멤링, 히에로니무스 보스, 피터르 브뤼헐 같은 몇몇 화가들이 특히 이 방식을 노련하게 사용했다. 그림에서 비중이 크지 않은 제3의 인물에게 줄무늬 옷을 입혀 관람객의 시선을 그림의 핵심 부분에서 잠시 뺏은 다음 나중에 그 부분을 천천히 드러내는 식이었다. 예를 들어 브뤼헐은 500명이 넘는 인물들이 빽빽하게 들어찬 〈십자가를 진 그리스도〉의 중심부에 아주 평범해 보이는 농부를 그렸다. 그런데 그 농부는 붉은색과 흰색이 사선으로 그어진 줄무늬 옷을 입고 헝겊 모자를 쓰고 있다. 그의 줄무늬 옷이 주변 사람들의 옷차림과 시각적으로 너무 대조되기 때문에 관람객의 시선은 농부에게 먼저 향할 수밖에 없다. 그리스도의 처형을 슬퍼하는 마리아와 그녀를 위로하는 세 여인, 그리고 사도 요한이 위치한 그림 전경에 시선을 두는 것은 나중 일이다. 하물며 십자가에 짓눌린 그리스도가 무심하게 오가는 군중 속에서 잊힌 것처럼 묘사된 그림 후경은 말할 것도 없다.

줄무늬는 민무늬나 산포 무늬, 심지어 반점 무늬보다 눈에 잘 들어온다. 그 이유는 무엇일까? 이런 현상은 유럽인 특유의 인식 체계 때문일까? 아니면 모든 문화권, 더 나아가 모든 인간에게 두루 통하는 것일까? 몇몇 동물도 같은 방식으로 느낀다고 하는데 과연 그게 사실일까? 혹시 생물학적 차원과 문화적 차원으로 구분해서 이 현상에 접근해야 하는 것은 아닐까? 그렇다면 두 차원의 경계는 무엇일까? 이 모든 것은 답하기 결코 쉽지 않은 질문이다. 그래도 나는 이 책의 마지막 부분에서 이런 질문들에 대해 답을 제시해 보려 한다.

그림 속 그림

줄무늬는 종종 그림 속 그림의 형태로 나타났다. 브뤼헐은 그림의 중앙에 있는 평범한 인물에게 줄무늬 옷을 입혀 관람객의 시선을 그림의 핵심 부분에서 잠시 뺏은 다음 나중에 그 부분을 천천히 드러내는 방식을 썼다. 이 기법은 16세기 독일과 플랑드르 회화에서 빈번하게 사용되었다.

피터르 브뤼헐, 〈십자가를 진 그리스도〉 부분, 1563-64년. 빈, 미술사 박물관

그 전에 일단 짚고 넘어가야 할 게 하나 있다. 중세 시대에 줄무늬와 '다양성varietas'이라는 개념은 별개가 아니었다는 점이다. 중세 라틴어에서 '줄이 있는 것virgulatus, lineatus, fasciatus'과 '다양한 것varius'은 종종 동의어로 사용되었고, 이런 동의 관계가 줄무늬를 단번에 경멸적 어휘로 분류되게 하였다. 중세 문화에서 다양한 것은 불순하고 위협적이며 부도덕하고 속임수를 쓰는 것을 의미했다. 따라서 '다양한' 성향의 사람은 교활하거나 거짓말을 일삼는 사람, 잔인한 사람을 일컬었고, 이 말이 정신병이나 피부병을 앓는 사람에게 적용될 때에는 병자를 일컬었다. 이뿐만 아니라 '다양성'이라는 명사는 속임수와 심술궂은 언행, 나병을 지칭할 때에도 쓰였다.[9] 따라서 중세의 그림에서 불충한 사람(카인, 델릴라, 유다), 잔인한 사람(망나니), 광기를 보이는 사람(궁정의 어릿광대, 구약 성서 시편에 나오는 '어리석은 자'), 신체적 결함이 있는 사람(나환자, 절름발이, 천치) 등에 줄무늬 옷이 입혀져 있는 것은 드문 일이 아니다. 중세의 신실한 기독교인은 남들에게 다양한 모습으로 비춰지는 것을 꺼렸다. 그들에게 다양함은 죄악과 연관되고 지옥으로 인도하는 개념이었다.

이러한 부정적인 인식은 동물에게도 똑같이 적용되었다. 털에 줄무늬나 반점이 있는 동물은 사람들이 경계해야 할 대상이었다. 호랑이, 하이에나, 표범[10]은 살생을 즐기는 잔인한 동물, 송어와 까치는 남의 것을 훔치는 동물, 뱀이나 말벌은 위험하고 교활한 동물, 고양이나 용은 악마 같은 동물로 여겨졌다. 심지어 르네상스 시대의 동물학자들이 즐겨 논하던 얼룩말도 중세 말에는 위험

9 고전 라틴어와 중세 라틴어에서 varius와 diversus가 정확하게 무엇을 뜻하는지 의미론의 관점에서 심도 있게 분석할 필요가 있다. 전자는 시각적으로 원의 중심으로 나아가려는 경향을 가진 일종의 중첩성을 떠오르게 하는 반면, 후자는 원의 바깥으로 나아가려는 경향을 가진 병렬성을 떠오르게 한다. 이런 점에서 반점 무늬는 varietas에 속하는 것이지 diversitas에 속하는 것이 아니었다. 반대로 줄무늬는 두 가지 경향을 다 가진다. 어찌 보면 줄무늬는 반점 무늬가 어느 한쪽으로 완전히 치우친 형태라 할 수 있다.

살쾡이들

중세 문화에서 고양이는 여성적 특성을 지니고, 밤에 주로 활동하며, 마녀 집회와 연관이 있다는 이유로 경계해야 하는 동물로 여겨졌다. 특히 살쾡이는 가스통 페뷔스가 묘사한 것처럼 "표범보다 끔찍하고" "늑대마냥 물어뜯기에" 공포의 대상으로 간주되었다. 중세의 도상에서 그런 동물들은 줄무늬가 있거나 점박이였다.
가스통 페뷔스, 『사냥서』, 1400년경. 파리, 국립 도서관

한 동물로 간주될 정도였다. 물론 그들 중 얼룩말을 실제로 보거나 제대로 알고 있는 사람은 아무도 없었다. 단지 체구가 큰 야생 당나귀의 일종으로 생각했을 뿐이다. 다만 얼룩말에 줄무늬가 있다는 정도는 알고 있었기 때문에 얼룩말을 잔인하고 위험한 피조물로 삼아서 사탄의 지배하에 있는 동물 명부에 포함했던 것이다. 우리는 중세 말에 이처럼 괄시를 받던 얼룩말이 유럽의 계몽주의 시대에 어떻게 가치가 재발견되어 새롭게 평가를 받았는지에 대해 차차 살펴볼 것이다.

사실 얼룩말처럼 이국적인 동물까지 언급할 필요가 없을지도 모른다. 당시에는 털색이 균일하지 않은 말도 사람들로부터 경멸을 받았기 때문이다. 문학 작품, 특히 기사도 소설에서 주인공은 주로 백마를 타고 나타나지만 배신자나 서출, 이방인은 여러 가지 색이 한데 뒤섞인 말을 타고 나타난다. 청백색의 말, 흰색과 회색 얼룩점이 있는 말, 얼룩무늬가 있는 말, 적갈색 말, 흰 바탕에 검은색 점이 있는 말 등이 악한 무리가 이용하는 말이었다. 이러한 가치 체계는 『여우 이야기 $^{Roman\ de\ Renart}$』(중세 프랑스의 대표적인 동물 우화. 약삭빠른 여우 르나르가 늑대 이장그랭 등을 속이고 골탕 먹이는 내용을 담고 있다.)에서도 확인된다. 줄무늬 털이 있는 오소리 그랭베르(주인공 르나르의 사촌이자 옹호자)나 반점이 있는 고양이 티베르(주인공보다 더 약삭빠른 동물)는 적갈색 털이 있는 여우, 다람쥐, 원숭이와 같은 부류로 취급되면서 거짓말이나 도둑질을 일삼은 음탕하고 욕심 많은 동물로 묘사된다. 인간 세계와 마찬가지로 동물 세계에서도 적갈색 털이나 줄무늬, 또는 반점이 있는 동물은 비슷한 대접을 받았던 셈이다.

줄무늬나 반점이 있는 동물에게 갖는 불신과 두려움은 유럽인들의 마음에 오래도록 남아 있었다. 그 대표적인 예로 18세기 제보당Gévaudan의 괴수 사건이 있다. 1764년부터 67년까지 프랑스 남부 오베르뉴와 비바레의 접경 지역인 제보당을 공포로 몰아넣었던 괴수는 당시 보고서에 따르면 등에 넓은 줄무

니가 여러 개 나 있는 커다란 늑대로 기술되어 있다. 그 이후부터 19세기 중반까지 수십 년 동안 제보당의 괴수로 간주된 다른 동물들에게서도 어김없이 줄무늬가 목격되었다는 소문이 나돌면서 프랑스와 이웃 나라의 사람들은 심한 공포에 휩싸였다.[11] 이런 공포감은 오늘날까지도 남아 있다. 예를 들어 동물원에서나 볼 수 있는 호랑이는 줄무늬가 있는 털로 많은 사람들의 감탄을 자아내면서도, 여전히 잔혹한 아름다움의 상징으로 남아 있다.

기호학의 관점에서 중세 문화가 줄무늬와 반점 무늬를 동일하게 봤다는 사실은 '표면의 구조' 개념에 대해 다시 한번 생각하게 한다. 우리는 하나의 구조를 세 겹으로 나눠 인식하지만, 중세 사람들은 두 겹이나 세 겹, 네 겹, 심지어 열 겹으로 나눠 동일하게 인식하였다. 그들에게는 중세 프랑스어나 문장학 용어로 '하나의 빛깔'을 뜻하는 민무늬가 있고 민무늬가 아닌 것이 있을 뿐이었다. 반점이 있든, 줄무늬가 있든, 칸막이로 차단되어 있든 민무늬가 아닌 것은 모두 비슷한 가치를 지닌 구조로 판단되고 이해되었다. 이런 인식 체계는 색의 영역에도 그대로 적용된다. 두 가지 색으로 채색된 것과 그 이상의 색으로 채색된 것은 별반 다르지 않다고 여겨졌다. 따라서 창녀가 입었던 줄무늬 옷이 빨강과 하양의 조합이든, 하양과 검정의 조합이든, 곡예사나 어릿광대(훗날의 아를레키노)의 옷이 세 가지 또는 수십 가지 색의 체크무늬나 마름모꼴 무늬로 꾸며져 있든 결국 이들이 걸친 옷은 혼란과 무질서, 잡음과 오염을

10 중세 유럽에서는 표범을 지금처럼 고양잇과의 하나로 생각하지 않고 '나쁜 사자'로 간주했다. 이처럼 12-13세기 유럽 문화에서 표범이 온당한 대접을 받지 못하고 업신여김을 당하는 바람에 사자는 부정적인 면을 표범에게 넘기고 동물의 왕이라는 존칭을 차지할 수 있었다.

11 독일에서도 18세기 말과 19세기 전반기에 제보당의 괴수 사건과 유사한 사건들이 여럿 발생했다. 영국과 프랑스에서는 2차 세계대전 이후 '미스터리한 고양잇과 동물'에 대한 보고가 여러 차례 있었으며, 그때마다 이 동물이 제보당의 괴수처럼 무서운 형상에 줄무늬 거죽을 하고 있다고 했다.

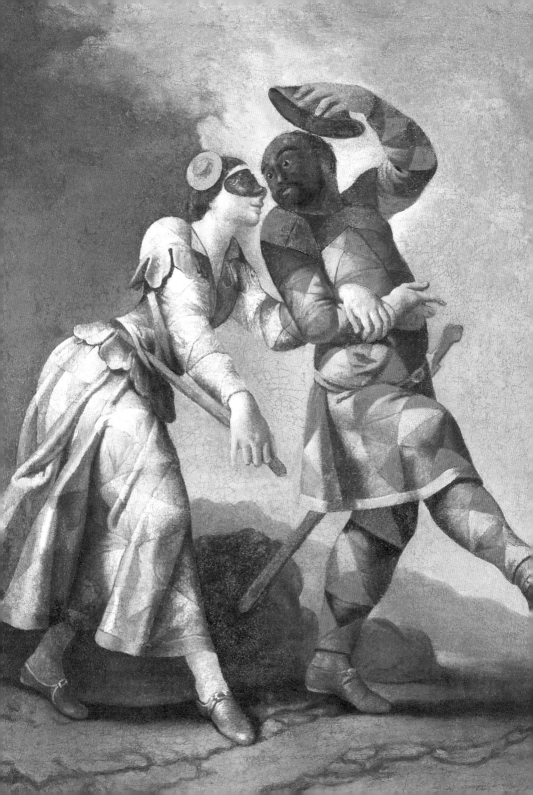

상징할 뿐이었다. 두 가지 색이 열 가지 색과 같은 중요성을 지녔듯이, 두 가지 줄이 열 가지 네모꼴이나 백 가지 마름모꼴과 같은 중요성을 띠었던 것이다. 이처럼 줄무늬, 반점 무늬, 알록달록 무늬 등은 시각적으로 모두 다르지만 관념적이거나 사회적 관점에서는 같은 의미로 받아들여졌다. 요컨대 이런 무늬들은 '질서의 위반'을 다양한 층위로 표현했을 뿐이었다.

◀ **아를레키노의 의상**

다색 배합은 줄무늬 가운데 최상의 형태로 간주되었다. 다색의 마름모꼴로 곱게 꾸며진 아를레키노의 의상이 가장 좋은 예다. 애초에는 여러 종류의 천으로 기워 만든 누추한 옷이었는데 세월이 흐르면서 아름답게 바뀐 것이다. 코메디아 델라르테(16세기에서 17세기 사이에 이탈리아에서 유행한 가면 희극)에서 아를레키노는 익살스러운 시종 역을 맡고 있으며, 순진하면서도 꾀바르고, 게으르면서 호들갑스러운 인물이다.
지오바니 도메니코 페레티, 〈아를레키노와 콜롬비나〉, 1740년경. 개인 소장

문장에 새겨지다

문장紋章은 줄무늬에 시각적 문제와 사회적 의미가 긴밀하게 연결되어 있음을 보여주는 전형이므로, 역사학자와 기호학자는 이를 낱낱이 분석할 필요가 있다. 문장은 가문家紋에 사용된 규칙이나 용어, 형상을 전반적으로 아우른다. 12세기에 등장한 문장은 전쟁터와 마상 시합에서 적군과 아군을 구분하려는 군사적인 목적과 봉건 사회에서 상류층의 신분을 표시하려는 사회적 목적으로 만들어졌다. 강렬한 원색이 특징적인 문장은 개인이나 집단의 상징으로 쓰였고, 구성면에서는 일정한 규칙을 따랐다. 수적으로 많지는 않으나 강제력을 지닌 이런 규칙들은 유럽의 문장을 전후의 다른 표상 체계와 본질적으로 구분해 주었다. 유럽의 문장은 12세기 중반부터 급속히 확산되었다. 일반 개인도 타인의 문장을 몰래 사용하지 않는다는 요건만 충족하면 문장을 만들어 쓸 수 있었다. 그야말로 문장의 전성시대라고 할 만하다. 문장은 개인이나 집단의 정체성을 나타내는 기호인 동시에 소유물을 표현하는 징표이자 장식적 소재로서 평상복이나 군인의 제복, 건물과 기념물, 가구나 벽걸이 천, 필사본, 인장과 동전, 공예품이나 일상용품 등 거의 모든 것에 사용되었다. 교회나 성당은 이런 문장들에 자리를 넉넉하게 제공하여 마치 문장의 박물관에 온 듯한 착각을 불러일으킨다.

▶ **문장의 조각과 분할**

줄무늬 문양이 중세 문장에서 항상 부정적이거나 평가 절하된 것은 아니다. 오히려 현실에서는 다양한 줄무늬가 들어간 문장들이 많았다. 생김새나 모양도 구성이나 조합 방식에 따라 천차만별이었다.
〈벨빌의 문장집〉, 네덜란드의 문장(위트레흐트 주교구), 1380–90년경. 파리, 국립 도서관

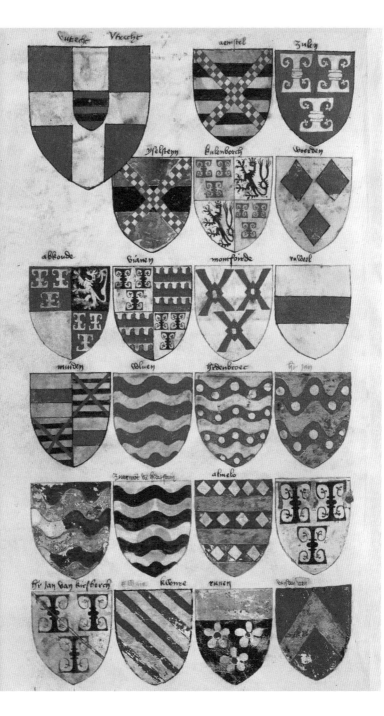

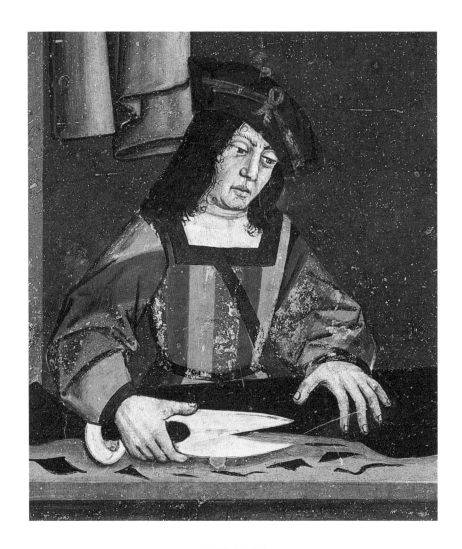

재단사의 작업장

중세 말 이탈리아 도시에서는 상인과 장인의 일이 엄격하게 구분되어 있었다. 상인들은 부유했고, 가치 있는 일을 한다고 평가받았으며, 종종 특권층에 속했다. 반면 손과 도구를 사용하여 작업했던 장인들은 상대적으로 낮은 '수공예' 계급에 속했다. 그림에 등장하는 재단사는 커다란 가위를 사용하고 여러 색깔의 줄무늬 옷을 입고 있는데 이는 낮은 계급의 표시다. 고객이 많았다고 하더라도 장인은 결코 상인 계급에 도달하지 못할 것임을 암시하는 듯하다.

작자 미상의 벽화, 1490년경. 발레다오스타, 이소녜 성, 정원의 동쪽 아치형 통로

줄무늬를 사용한 문장은 그 형식이나 종류가 매우 다양하다. 현재 남아 있는 백만여 개의 중세 유럽 문장 중 약 15퍼센트에서 줄무늬가 발견되었다. 물론 이런 비율 뒤에는 복잡한 상황들이 얽혀 있음을 잊어서는 안 된다. 문장에 사용된 줄무늬는 저마다 각양각색이기 때문이다. 형태론의 관점에서 보면 줄무늬는 모양, 빛깔, 양식 따위가 거의 무한대로 변형될 수 있다. 상징론의 관점에서도 줄무늬는 실제로 존재하는 개인이나 가문이 사용했던 문장에 들어 있느냐 아니면 문학 작품의 등장인물이나 상상 속 인물을 상징하는 문장에 들어 있느냐에 따라 그 차이가 크다. 전자의 경우 줄무늬는 특별한 가치관이나 태도를 담고 있지 않지만, 후자의 경우 경멸의 의미로 해석되었다.

문장에 관한 중세 프랑스어 어휘집을 살펴보면 '줄무늬' 또는 '줄이 쳐진'이란 단어는 보이지 않는다. 줄무늬와 관련된 형상이나 구조를 포괄적으로 지칭하는 단어도 찾기 어렵다. 그러나 하나의 면面이 여러 개의 줄이나 띠로 나뉘어 만들어진 줄무늬('분할')와 무늬가 없이 전체가 한 가지 빛깔로 된 면에 단순하게 올려진 줄무늬('조각')는 매우 조심스럽게 구분하고 있다. 분할의 경우 띠의 수는 짝수이고, 면의 수는 하나이며 사용된 두 가지 색은 완벽한 균형을 이룬다. 조각의 경우 띠의 수는 홀수이고, 면의 수는 두 개이며 주된 색은 바탕 면이 띠는 색이다. 중세 사람들에게 문장에서의 진정한 줄무늬는 '분할'에 속하는 것이었다. 말하자면 하나의 면에 바탕과 무늬를 짝수로 분할해 넣은 것이며, 이때 바탕의 색과 무늬의 색을 시각적으로 구분하는 것은 불가능하다. 이처럼 '분할'에 속한 줄무늬는 그 자체로 이상한 것이고 원칙에서 벗어난 것이어서 스캔들의 대상이 되었다.

중세 사람들은 줄무늬가 있는 표면이 바탕과 무늬의 구분을 불가능하게 만들기 때문에 보는 사람을 농간한다고 여겼다. 10-11세기에 이미지를 읽는 방식대로 바탕의 면에서 시작해서 관찰자의 눈에 가장 가까이 있는 것, 달리

말하면 겹을 구분해서 이미지를 읽어 내는 방식이 줄무늬에서는 불가능하기 때문이다. '층상層狀 구조'에 익숙해 있던 중세 사람들에게 줄무늬는 어디서부터 읽어야 할지, 바탕과 무늬를 어떻게 구분해야 할지 알 수 없는 무늬였다. 따라서 그들은 줄무늬를 정상이 아닌 것, 거의 악마적인 것으로 여겼다.

한편 중세 문장학에서는 줄로 이루어진 무늬를 네 가지 형태로 세심하게 구분해서 각기 다른 용어를 사용했다. 가로 줄무늬는 파세fascé, 세로 줄무늬는 팔레palé, 왼쪽에서 오른쪽 아래로 기울어진 줄무늬는 방데bandé, 그리고 오른쪽에서 왼쪽 아래로 기울어진 줄무늬는 바레barré로 나누어 불렀다. 파세와 팔레, 방데는 중세 문장에서 쉽게 찾아볼 수 있는 반면 바레는 경멸적인 의미를 담고 있기 때문에 이탈리아를 제외하고 매우 드물게 사용되었다. 앞서 살펴본 카르멜회 수도사들의 망토가 바로 오른쪽에서 왼쪽 아래로 기울어진 줄무늬 망토였다. 그들의 망토에 온갖 비난이 쏟아진 것처럼 이런 줄무늬 문장도 오랫동안 혹평을 받았다. 문학 작품에서는 불충한 기사나 천성이 나쁜 사람, 특히 사생아를 표현하는 데 주로 사용되었다.

문장의 줄무늬는 앞에서 언급한 기본적인 네 종류에만 그치지 않았다. 줄의 수나 굵기에 따라서, 특히 직선, 곡선, 파선破線(짧은 선을 일정한 간격을 두고 벌려 놓은 선), 물결선 등, 줄의 형태에 따라서 다양하게 분류되었다. 가로 줄무늬 방패를 예로 들어보자. 줄의 수는 항상 짝수여야 하며, 여덟 개 이하인 경우에는 '파세', 열 개 이상인 경우 '뷔를레burelé'라 불렸다. 파세의 경우 줄의 형태에 따라 다시 분류되었는데 줄이 곡선일 때는 '파세 플루아이에$^{fascé-ployé}$', 물결선일 때는 '파세 옹데$^{fascé-ondé}$', 요철이 있을 때는 '파세 크레늘레$^{fascé-crénelé}$', 톱니모양일 때는 '파세 당틀레$^{fascé-dentelé}$', 톱니 모양이 유난히 강조될 때는 '파세 비브레$^{fascé-vivré}$'로 불렸다. 이런 식의 구분은 거의 무한대로 늘어날 수 있기 때문에 만드는 규칙 역시 자유로웠다.

물결선 모양의 초록색 물

중세의 채색 삽화가들은 호수나 연못, 강의 물을 표현하기 위해 여러 가지 방법을 사용했다. 그중 가장 흔한 것은 초록색(파란색이 이 역할을 맡은 것은 훨씬 나중의 일이다)과 물결선을 평행하게 늘어놓거나 동심원을 그리듯 배열하는 것이었다. 물고기 몇 마리를 그려 넣어 구체성을 띠는 경우도 많았다.

호엔슈타우펜 왕조의 프리드리히 2세, 『새를 이용한 사냥법 *L'Art de chasser avec les oiseaux*』 프랑스어 번역본, 로렌, 1280년경. 파리, 국립 도서관

중세 문장학이 줄무늬의 명칭을 기하학적 형태에 따라 여러 개로 자세히 나눈 것을 헛된 작업이나 말장난이라 할 수는 없다. 오히려 간단하고 단순한 규칙에 기초한 이런 구분 덕분에 사회 전체가 문장을 쉽게 지닐 수 있었고 그 결과로 집단의 연대감을 고취하거나 복잡한 친족 관계를 밝힐 수 있었다. 예를 들어 한 가문 내에서 장자계長子系는 은색과 하늘색의 파세 방패를 지니고, 방계傍系는 같은 색이지만 파세 옹데, 파세 비브레, 파세 크레늘레의 형태를 띤 방패를 지닐 수 있었다. 시각적으로 모든 방패가 비슷해 보이는 상황에서 이런 세밀한 구분법은 같은 가문이라는 연대감을 불러일으키기에 충분했고, 문양에 가하는 미미한 변형을 통해 분가分家의 혈통적 특징을 드러낼 수도 있었다. 이처럼 놀라울 정도로 정교한 방법을 사용함으로써 중세 문장은 난해하고도 미묘한 친족 관계를 잘 표현해 냈다.

줄무늬를 사용해 친족 관계를 그림으로 표현한 것은 유럽 문장만의 특성은 아니다. 아시아와 아프리카, 특히 남아메리카에서도 비슷한 방식을 이용해 한 개인이 집단 내에서 차지하는 위치 또는 한 집단이 사회 전체에서 차지하는 위치를 설정했다. 이런 방식은 직물과 의복 그리고 의복의 부속물에 많이 쓰였다. 예컨대 안데스산맥 지역에서는 서로 조금씩 다른 줄무늬 천이나 씨실(피륙이나 그물을 짤 때, 가로 방향으로 놓인 실)로 옷을 만들어 종족이나 부족, 가문을 구분했다. 비록 사회 구조는 전혀 다르지만 스코틀랜드 사람들이 즐겨 입은 체크무늬 옷에서도 유사한 방식이 발견된다(알려진 것과는 달리 이 풍습은 18세기 이전에는 거의 찾아볼 수 없었다). 그러나 안데스산맥 지역이나 스코틀랜드에서 줄무늬를 사용해 친족 관계를 표현하는 방식은 유럽 문장에서처럼 정교하게 발전되지는 않았다. 유럽의 문장들은 다른 사회나 문화권에서 사용된 엠블럼에 비해 나무, 돌, 천, 종이, 금속, 가죽 등 어떤 재료에 사용되든 기능을 수행하는 데 지장이 없었을 뿐 아니라 똑같은 문장이 다양한 형식으로 그려지거나

조각되거나 빚어지더라도 동일한 문장으로 인정받았다. 이런 점에서 문장은 알파벳의 문자와 닮았다. 예를 들면 알파벳 A는 인쇄 과정에서 다양한 활자 모양을 띨 수 있지만 결과적으로 A로 인식되는 식이다. 문장학에서는 항상 형태보다 구조가 중요했다. 문장은 이미지라기보다 이미지의 구조였기 때문이다. 그런 점에서 형태이기 이전에 하나의 구조인 줄무늬는 정도의 차이는 있어도 본질적으로 문장에 속한다고 할 수 있다.

유럽의 문장에만 있는 또 다른 특징 가운데 하나는 상상 속의 인물에게 문장을 부여했다는 점이다. 문학 작품의 등장인물, 성경에 나오는 인물들, 신화 속 피조물, 신격화된 인물들 그리고 의인화된 선과 악에도 문장이 주어졌다. 이런 특이성은 유럽에서 문장이 출현하기 시작한 12세기 중반부터 보이기 시작해 근대로 접어든 후에야 사라졌다. 상상 속의 인물에게 부여된 이런 문장 덕분에 역사학자들은 풍부한 자료를 확보했고, 이를 통해 실존 인물들의 문장만으로는 알 수 없는 문장의 상징적 차원을 탐구했다. 한 인물에 대해 알려진 정보와 그 인물에 부여된 문장의 형상과 색을 대응시킴으로써, 중세의 가치 체계를 밝히고 각각의 형상과 색이 중세 사람들의 감수성과 상상의 세계에서 어떤 의미를 가지는지 파악할 수 있었다.

문학 작품의 등장인물에 부여된 문장에서도 옷이나 종교화에서 부각된 부정적 의미가 다시 발견된다. 줄무늬가 들어간 문장들은 대개 평판이 좋지 않거나 경멸적 평가를 받은 가문의 것이다. 중세의 문학 작품에서 불충한 기사, 왕위를 찬탈한 제후, 비천한 신분의 인물, 잔인하고 파렴치하거나 불경스러운 사람들이 줄무늬 옷을 입고 등장한다. 삽화에서도 줄무늬 문장은 이교도의 왕들, 악마의 피조물이나 의인화된 악의 존재들(특히 변심, 기만, 배신)에게 주어졌다. 물론 악을 상징하는 형상들이 모두 줄무늬 문장으로 표현된 것은 아니지만(예컨대 표범, 원숭이, 숫염소, 뱀, 용, 두꺼비 등과 같은 동물이 쓰이거나 초승달과 체크

악마의 문장

중세 사람들은 악마를 상징하는 문장을 만들 때 까마귀나 두꺼비, 숫염소의 머리, 전갈이나 용, 개구리 등을 상상했다. 때로는 단순하게 가로로 띠가 둘러 있거나 사선이 그어진 방패꼴로 문장을 그려보기도 했다. 줄무늬 구조만으로 악이나 폭력, 위반을 나타낼 수 있었던 듯하다.

〈인류 구원의 거울〉, 파라오 앞에 선 모세와 느부갓네살 왕의 꿈, 쾰른, 1360년경. 다름슈타트, 대학 도서관

무늬 같은 기하학적 도형이 사용되기도 했다) 상당 부분이 그러했다. 앞서 말한 것처럼 줄무늬 문장이 들어간 방패의 경우 문장의 테두리를 이루는 장식 문양을 변형함으로써 경멸의 의미를 늘리거나 줄일 수 있었다. 예를 들어 줄의 수가 여덟 개 이하인 가로 줄무늬('파세') 방패를 가진 기사는 불충한 기사였지만, V자를 거꾸로 한 모양의 큰 톱니가 있는 가로 줄무늬('파세 비브레') 방패를 든 기사보다는 좀 더 충성스러운 기사로 여겨졌다. 방패 위에 여러 가지 형태의 줄무늬가 동시에 그려진 경우도 있었다. 물론 이 문장들 모두가 경멸의 의미를 띠고 있지만 정도의 차이가 있었고 담고 있는 쟁점도 각기 달랐다.

역사학자들은 '이런 줄무늬 체계가 중세 사회에서 어떻게 받아들여지고 어떻게 살아남았는지'를 궁금하게 생각했다. 상상 속의 인물이 사용한 문장에서 줄무늬 문장은 대부분 부정적인 의미를 지녔지만, 현실 세계에서는 줄무늬가 들어간 문장을 가진 가문들이 많고 그들 가운데 일부는 대단히 명망 높은 가문이었다. 예를 들어 스페인의 옛 아라곤 왕국은 12세기 말부터 '금빛과 붉은빛의 팔레', 즉 노랑과 빨강의 세로 줄무늬가 있는 문장을 사용한 것으로 알려져 있다. 프로방스 지방에서 처음 생겨난 것으로 보이는 이 줄무늬는 봉건시대에 집결 신호를 뜻하는 깃발에 사용되었던 듯하다. 다시 말하면 이 줄무늬는 위엄을 나타내는 엠블럼이었지 결코 경멸적 의미를 담은 상징이 아니었다.[12] 그렇다면 사람들은 실제 가문의 문장과 상상 속 인물의 문장 간 차이를 어떻게 받아들였을까? 문학 작품이나 예술 작품에서 줄무늬 문장이 사악한 인물들에게 주어진다는 사실을 알고 있음에도 명망 높은 가문이나 제후, 영주등이 줄무늬 문장을 사용한 이유는 무엇일까? 맥락을 다르게 해석한 탓일까? 아니면 문장을 읽어 내는 능력의 차이일까? 그것도 아니면 받아들이는 사람의 문제일까? 아무튼 문장의 체계는 같은 이미지 구조에 다르거나 상반되는 가치를 접목할 수 있다는 점에서 수완이 좋은 체계임에 틀림없다.

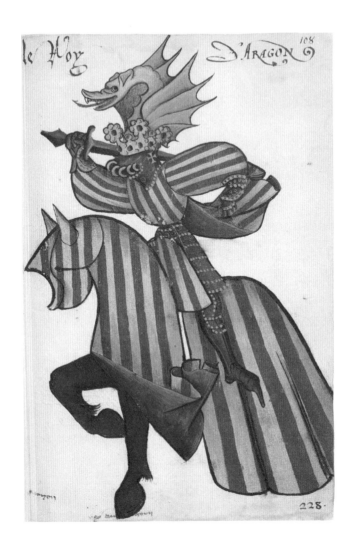

아라곤 왕의 기마 모습 초상화

줄무늬 문장을 지닌 인물 가운데 가장 명망 높은 인물은 스페인의 아라곤 왕이다. 그림에서 왕은 줄무늬 문장이 그려진 옷차림을 하고 말을 타고 있으며, '다섯 개 아가리 꼬챙이 모양 황금'이라는 문구가 새겨진 무기를 들고 있다. 투구의 꼭대기 장식은 '말하는' 문장(문장 안의 어떤 요소의 명칭이 문장 소유자의 이름과 '언어유희'를 이루거나 '소리의 조화'와 관련 있는 것을 말한다.)의 일종으로 프랑스어와 카탈루냐어로 '아라곤 *Aragon*'과 '드래곤 *dragon*'의 의미를 재미있게 섞어 놓은 모양새다.

〈유럽과 황금 양모 기사단의 기마 문장집〉, 1435년경. 파리, 아르스날 도서관

줄무늬 문장은 여러 나라의 국기에 사용되면서 현대에도 그 맥을 잇고 있다. 국기에 사용된 줄무늬에 대해서는 나중에 다시 살펴보겠지만, 일단 유럽의 많은 국기들이 봉건 시대의 국기 또는 옛 왕실의 문장에 기원을 두고 있다는 사실을 먼저 밝히고자 한다. 그 어떤 국기도 국민들에게 경멸적 의미로 판단되고 이해되는 경우는 없다. 따라서 국기의 기호 체계는 상상 속 인물에게 부정적 의미로 쓰인 줄무늬 문장과는 전혀 별개의 것이라 할 수 있다. 하지만 하인이나 호텔 종업원 등의 제복에서는 이런 부정적 흔적이 비교적 남아 있다. 말하자면 줄무늬가 악마적 의미까지는 아니라도 해당 대상의 가치를 떨어뜨리는 표지로는 기능했던 것이다.

12 13세기부터 각종 증언을 통해 확인된 전설에 따르면 이 문장은 아라곤 왕조의 조상인 바르셀로나 백작이 황금 방패를 가문으로 사용한 데서 기인한다. 샤를마뉴 대제를 도와 이교도인 사라센 군대와 전투를 벌이던 중(샤를 2세 대머리왕이 노르만족과 전투를 벌일 때라는 이야기도 있다) 바르셀로나 백작은 치명적인 상처를 입게 된다. 마지막 순간에 달려온 대제는 그의 죽음을 영원히 기억하기 위해 그의 상처에서 흐르는 피를 손가락에 적셔 황금 방패에 다섯 개의 붉은 줄을 세로로 그었다. 이 전설은 17세기까지 널리 퍼져 문장과 관련된 모든 문헌에 빠짐없이 등장한다. 그러나 아라곤 왕조의 왕들은 다섯 줄이 아닌 네 줄의 붉은빛 세로줄이 있는 황금 방패를 문장으로 사용했다. 오히려 아를 왕조나 바르셀로나 백작 가문의 역사와 관련된 것이었다. 그럼에도 불구하고 아라곤 왕조의 줄무늬 문장과 관련된 전설은 줄무늬가 어떻게 선에서 표식으로 바뀌었고, 모든 선이 어떻게 표식으로 전환되었는지 설명해 주는 좋은 사례다.

영주의 문장 색

15세기 말, 이후 두 세대에 걸쳐 지속될 하나의 유행이 등장한다. 그것은 바로 강력한 권력을 가진 영주의 문장 색을 띤 줄무늬 벽이나 벽걸이 천으로 실내를 장식하는 것이다. 다음의 세밀화는 매우 좋은 사례. 프랑스의 위대한 장군이자 문예 후원자이며 수집가였던 루이 말레 드 그랑빌의 접견실 벽은 문장의 주요 색깔인 '금색과 붉은색'으로 칠해져 있다.

장 망셀, 〈이야기들의 꽃〉, 부르주의 콜롱브 아틀리에, 1498-1504년경. 파리, 국립 도서관

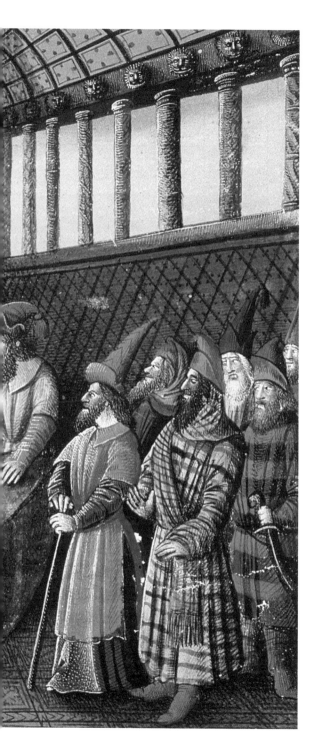

오리엔트의 줄무늬

중세 말의 그림에서 줄무늬 옷이 항상 증오나 배신의 상징이었던 것은 아니다. 그 옷을 걸친 사람들이 유대인이든 모슬렘이든 기독교인이든 단순히 오리엔트 출신 사람들이라는 것을 뜻하기도 한다. 물론 여기서 오리엔트는 때로 이교도나 탐욕과 배반을 의미하는 양가적인 말이다.

세바스티앙 마므로, 〈바다를 통과하기〉, 장 콜롱브가 제작한 것으로 추정되는 세밀화, 1475년경. 파리, 국립 도서관

줄무늬의
과도기

16-19세기

◆

줄무늬는 유럽 사회가 근대에 접어들면서 새로운 차원을 맞이하게 된다. 그렇다고 과거에 지녔던 줄무늬의 특징이 사라진 것은 아니었다. 다만 새로운 형태와 의미를 부여받았을 뿐이다. 이 시기부터 줄무늬 직물은 의복과 문장 말고도 여러 분야에서 폭넓게 사용되었는데, 실내 장식이나 가구 장식, 항해, 위생, 일상생활 등의 분야에서 사용 빈도가 점차 높아졌다. 이처럼 다양한 분야에 사용되면서 줄무늬에 부여하는 의미도 매우 다양해졌다. 1789년 프랑스 혁명 이전 구체제하에서는 '좋은' 줄무늬가 등장하였으며, 낭만주의 시대에 이르러서는 줄무늬가 '새로운 시대의 도래'를 의미하면서 과거의 경멸적 의미를 거의 지우게 된다. 동시에 그때까지 대세를 이루었던 가로 줄무늬의 사용이 급격히 줄어들었고, 그동안 사용되지 않던 세로 줄무늬가 폭발적인 인기를 얻었다. 이는 줄무늬의 배열 상태나 구조에도 새로운 변화를 가져왔다. 예컨대 엄격하게 두 가지 색만을 고집하던 원칙이 깨졌다. 세 가지 색, 네 가지 색, 심지어 그 이상의 색의 사용도 허용되었다. 아울러 줄 사이의 간격이 같아야 한다는 원칙 역시 절대적 권위를 가질 수 없었다. 특히 의복에서 줄무늬가 다채롭게 사용되면서 사회 계층을 구분하던 과거의 기능이 희미해졌다. 경멸의 굴레를 벗어던지고 자유분방함을 획득한 줄무늬는 이제 여러 계층에서 많은 사람들이 즐겨 입는 무늬가 되었다. 18세기 후반 유럽에서 줄무늬를 입은 귀족과 농부가 함께 있는 장면을 보는 것은 더 이상 낯선 일이 아니었다. 축제나 일상생활에서 줄무늬 옷을 입은 사람도 크게 늘어났고, 이국풍의 줄무늬 옷과 하인들의 줄무늬 옷도 자주 눈에 띄었다.

01 　 악마의 옷에서 하인들의 옷으로

앞서 우리가 검토한 시대를 돌이켜 생각해 보자. 중세 말과 근대 초기에 줄무늬 옷은 악마의 옷에서 하인들의 옷으로 위상이 급격히 바뀌었다. 과거에 지녔던 의미와 상관없이 혹은 과거의 이미지를 일부 간직한 채 줄무늬는 예속된 노예 신분이나 종속적 역할을 상징하는 기호로 특징지어졌고, 점차 그러한 방향으로 더 많이 사용된다.

엄밀히 따지면 노예나 하인에게 줄무늬 옷을 입히기 시작한 것은 아주 오래전이다. 연원을 거슬러 올라가 보면 로마 제국 때부터 그 예를 찾을 수 있다.[13] 그러나 로마 제국의 줄무늬는 우리가 다루려는 것과 성격이나 모양 면에서 큰 차이가 있다. 따라서 노예나 하인의 줄무늬 옷은 봉건 시대, 즉 유럽 사회가 사회의 구성 요소를 다양하게 분류하는 방식을 갖추면서 주요 적용 매체로 옷을 사용한 11세기에 처음 시작되었다고 할 수 있다. 이때부터 옷의 형태와 색상, 모티브와 장식, 직조법과 액세서리는 개인과 집단을 분류하는 데 사용되었고, 때로는 혈연관계나 종속 관계, 친교와 연대를 드러내는 데 사용되기도 했다. 문장의 경우에는 아직 태동 단계에 불과했지만 옷은 이미 상징적인 역할을 충분히 수행하던 시기였으며, 여기에 줄무늬도 광범위하게 사용되었다고 할 수 있다.

13　로마 시대의 연극에서 하인과 문지기는 가끔 광대, 마임 배우, 여자로 분장한 남자 배우의 의상과 유사한 줄무늬 옷이나 얼룩덜룩한 옷을 입었다.

망나니의 줄무늬

중세 말과 16세기 초의 그림에서 줄무늬 옷을 걸친 망나니의 모습은 쉽게 볼 수 있다. 그러나 알렉산드리아의 성녀 카타리나의 목을 치려는 그림 속 망나니처럼 머리부터 발끝까지 온통 줄무늬 옷을 걸친 경우는 드물다. 성녀 카타리나가 입은 빨강과 하양의 옷은 줄무늬 옷과 대비되면서 그녀의 순교가 더욱 도드라진다.

알브레히트 알트도르퍼, 〈성녀 카트리나의 참수〉, 1506년경. 빈, 미술사 박물관

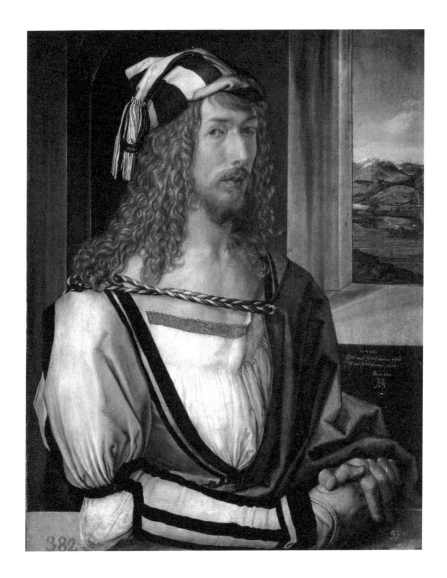

화가의 줄무늬

15세기와 16세기의 전환기만 해도 화가는 곡예사나 음악가와 마찬가지로 사회 주변부에 속해 있었다. 그림에서 화가가 걸치고 있는 줄무늬 직물과 장식은 그의 사회적 위치를 강조한다. 경멸적 의미를 띠고 있지는 않지만 눈길을 사로잡기에는 충분하다.

알브레히트 뒤러, 〈자화상〉, 1498년. 마드리드, 프라도 미술관

이런 특징을 지닌 줄무늬 옷은 천한 역할을 맡았지만 그렇다고 밉살스럽거나 가증스러움을 주지는 않았다(물론 중세 봉건 시대에 이 두 가지 의미가 분명하게 구분되는 것은 아니었다). 어쨌든 줄무늬 옷을 영주의 하인들에게 입힌 것은 사실이다. 처음에는 성에서 일하는 농노, 부엌일이나 마구간 일을 맡은 하인, 식탁을 담당하는 시종이 줄무늬 옷을 입었고, 나중에는 중기병重騎兵과 사냥을 담당하는 하인, 말을 길들이는 사람, 집행관이나 재판관 등 관리자들까지 줄무늬 옷을 입었다. 그 후 12세기에는 영주의 장원 내에서 직무를 맡거나 영주로부터 혜택을 받아 생활하는 모든 사람들이 줄무늬 옷을 입었다. 예를 들면 영주의 식탁에서 술을 따르는 하인, 침실을 관리하는 하인, 늑대를 사냥하는 담당관, 매를 관리하는 사람, 군사軍使 그리고 어릿광대와 악사 등이다. 줄무늬 옷을 입는 사람들의 목록은 지역별로 차이가 있었으며 10년 주기로 달라지기도 했다. 이에 대해 문헌 자료보다 그림 자료가 훨씬 풍부하고 다양한 리스트를 제공하고 있다. 이런 현상이 가장 먼저 일어난 곳은 게르만족의 땅, 특히 라인 강 연안과 독일 남부였다. 이곳에서는 줄무늬와 관련된 의복 풍습이 중세 내내 계속되었을 뿐 아니라 근대로 넘어간 다음까지도 이어졌다.[14]

한 집안의 계보나 권위적 상징으로서의 문장은 12세기 중반에 본격적으로 등장하였으며, 하인들의 옷에 들어 있는 줄무늬를 문장의 코드로 그대로 좇아 사용하게 된다. 말하자면 영주를 모시는 관리와 하인들이 착용한 두 색의 줄무늬가 영주를 상징하는 문장의 색을 따르기 시작한 것이다. 그렇다고 영주가 자신의 갑옷이나 무기에 줄무늬를 사용한 것은 아니었다. 훗날 하인이나 호텔 종업원 등이 입는 옷을 '제복'이라 부르게 되는데, 이 단어가 지칭하는

14 독일 남부나 티롤 지방, 이탈리아 북부와 스위스 동부 지역에서 집안일을 담당하는 관리인이나 하인에게 줄무늬 옷을 입히는 풍습은 근대로 넘어간 다음까지도 계속되었다.

하인들의 줄무늬

13세기 식사나 사냥을 돕는 하인들이 입었던 줄무늬 옷이나 세로로 이등분된 옷이 제복의 시초가 되었다. 한편 이러한 스타일은 1300-1320년대에 특히 이탈리아 북부와 독일 남부의 젊은 귀족과 특권층 사이에서도 유행한다. 이때부터 줄무늬 옷에는 우아한 줄무늬와 하인들의 줄무늬라는 두 가지 체계가 공존한다.

『산문으로 쓰인 트리스탄 이야기』, 밀라노, 1320-30년경. 파리, 국립 도서관

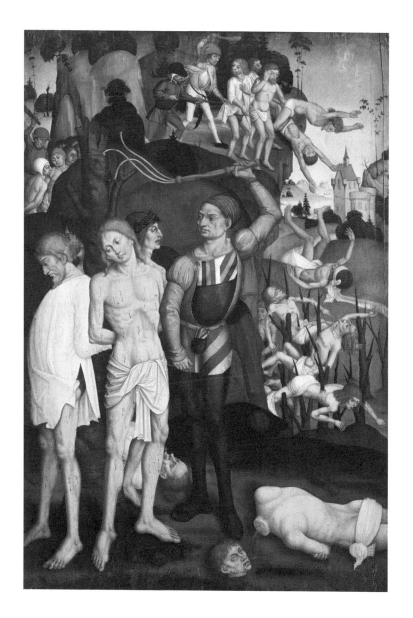

무궁무진한 줄무늬

르네상스 시대의 독일 미술은 다색의 줄무늬를 만드는 데 특별한 재능이 있었는데, 그중 몇 가지는 좋은 평가를 받았다. 물론 망나니와 창녀, 마녀 등의 옷에 사용된 줄무늬처럼 부정적인 평가를 받은 것도 있었다. **르네상스 시대의 독일 화가, 〈만 명의 기독교인의 순교〉, 16세기 초. 프랑스 북부 엔Aisne의 페르, 잔 다 보빌 미술관**

개념이 바로 이때 등장했다고 할 수 있다. 영국에서는 가문과 같은 색의 옷을 입는 풍습이 다른 지역보다 조금 더 일찍 나타났다. 아울러 이 시기부터 세로로 이등분되어 각기 다른 색으로 칠해진 옷과 줄무늬 옷이 같은 급이나 정도로 취급되기 시작했다. 이런 등가성은 중세 말까지 이어졌는데, 하인들의 제복은 앞서 우리가 언급했던 배척되거나 제명된 사람들의 옷과 마찬가지의 대접을 받게 되었다. 색의 구조라는 관점에서 볼 때 중세 사람들이 두 가지 색으로 이등분된 경우와 두 가지 색이 반복적으로 나타나는 줄무늬를 같은 것으로 봤다는 점은 주목할 만한 대목이다. 아울러 옷의 한 부분만 줄무늬이거나 두 가지 색으로 이등분된 경우에도 옷 전체가 그런 것으로 간주했다는 점에서 이런 등가성은 환유의 특성을 보여준다고 할 수 있다. 당시에는 성인 요셉이 걸친 것과 같은 줄무늬 쇼스나 두 가지 색으로 이등분된 소매만으로도 사회적으로나 도덕적으로 부정적인 인물이라는 점을 충분히 드러낼 수 있었다. 이는 일반적으로 부분이 전체를 대신했던 중세 문화의 특성을 잘 보여주는 사례라고 할 수 있다.

15세기 초부터 16세기 중반에는 하인들에게 줄무늬 옷을 입히는 것이 하나의 유행이 되었으며 여기에는 남녀 구분이 없었다. 당시의 그림 자료를 보면 헐렁한 줄무늬 작업복이나 드레스를 입고 있거나 혹은 줄무늬 앞치마를 두른 하녀를 쉽게 발견할 수 있다. 특히 1500년대로 넘어가는 전환기에 그려진 그림 속에 시동과 시종, 제복을 입은 하인 그리고 무어인 노예들이 줄무늬 옷

▶ **파리스의 심판**

양면적이고 모호하며 유혹적인 성격을 지닌 줄무늬는 운명의 여신 포르투나와 밀접한 관계가 있다. 운명의 수레바퀴를 관장하는 여신처럼, 줄무늬는 사람들의 운명을 조종하는 키를 가지고 있으며, 파리스의 사과처럼 세 여신(헤라, 아프로디테, 아테나) 중 가장 아름다운 여인을 얻을 수 있는 수단이 되기도 한다.
니클라우스 마누엘, 〈파리스의 심판〉, 1517-18년. 바젤, 시립 미술관

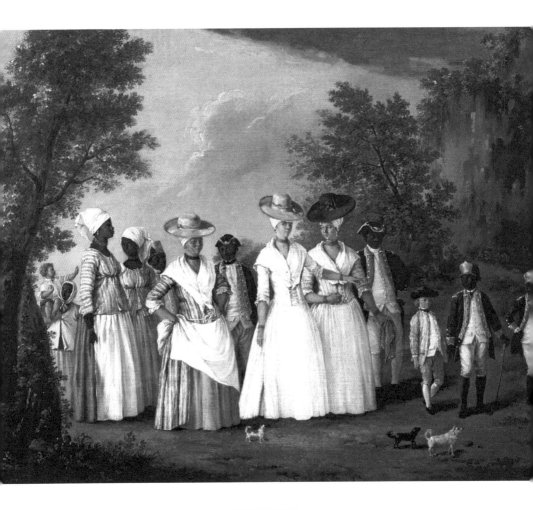

식민지의 줄무늬

아메리카 식민지 흑인 여성들의 옷에 있는 줄무늬는 그들이 모두 아프리카 출신이고 이방인들이며, 노예나 하인 일에 종사하고 있다는 점을 드러낸다.

작자 미상, 〈아메리카의 여인과 하녀〉, 1770년경. 개인 소장

을 입은 모습으로 많이 등장한다. 이 시기 하인들의 줄무늬 옷에는 이국풍의 색다른 느낌이 더욱 보태어졌다. 이러한 현상은 이탈리아에서 유독 심했는데, 베네치아의 총독들이 자신들의 궁전에서 일할 어린 청소년들을 아프리카에서 많이 데려왔기 때문이었다. 아프리카풍의 줄무늬 의상은 곧장 이탈리아 전역에 유행처럼 번졌고 알프스산맥을 넘어 유럽의 다른 나라에까지 널리 퍼졌다. 각국의 군주와 귀족들은 앞다투어 '검은 노예'를 두었고 그들에게 줄무늬 옷을 입혔다. 당시 지중해 문명권 사람들은 아프리카가 오리엔트 지방에 있다고 생각했기 때문에 줄무늬는 오리엔트에서 기원한 것인 동시에 이교도 땅에 태어난 노예를 상징하는 것이기도 했다. 이렇게 흑인 노예에게 줄무늬 옷을 입히는 풍습은 1580년 이후 급격히 쇠퇴했다. 그러나 17세기부터 19세기까지 지역에 따라 간간이 다시 나타나기도 했다.

줄무늬와 흑인 사이에 맺어진 예속 관계의 흔적은 후대의 그림과 판화에도 뚜렷하게 남아 있다. 예를 들어 15세기 말부터 '동방박사의 경배'를 주제로 한 여러 그림에서 흑인 왕은 줄무늬 의상을 걸친 모습으로 묘사되었고,[15] 16세기의 성화에서는 그것이 하나의 공식처럼 되어버렸다. 베들레헴에서 탄생한 아기 예수를 경배하러 온 동방의 박사들 중 한 사람인 발타사르는 노예도 아니었고 사회적으로 천대받는 처지의 사람도 물론 아니었다. 그러나 줄무늬 옷과 아프리카 흑인을 연관시키는 경향은 그의 사회적 지위와 상관없이 하나의 관례로 굳어졌다. 베로네세 같은 화가는 흑인을 그림에 담을 때 항상 줄무늬 옷을 입은 모습으로 묘사했을 뿐 아니라, 화가 자신이 종종 자신의 작품을 모작하는 기법을 구사하는 탓인지 백인까지도 흑인 옆에 있을 때에는 줄무늬

15 줄무늬 옷을 입은 왕의 모습 중 가장 살펴볼 만한 것은 한스 발둥이 1507년에 그린 〈동방박사의 경배〉다. 흑인 왕 발타사르는 하양과 초록 줄무늬가 있는 화려한 제의를 입고 있다.

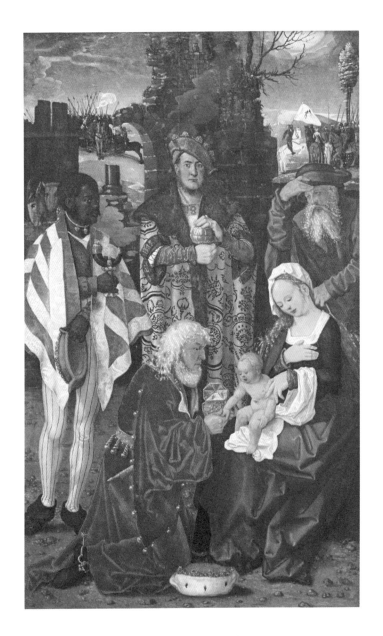

아프리카 흑인의 줄무늬

중세 말기의 회화에 등장하는(실제로는 그보다 몇십 년 전에 이미 등장한) 동방박사 흑인 왕의 모습은 줄무늬 옷과 아프리카 흑인을 연관시키는 경향의 서막이었다. 서양의 판화에서 이런 경향은 20세기까지 이어졌다. 줄무늬 스타일의 옷은 이국풍을 강조하거나 생김새를 판단하거나 시선을 끄는 용도로 주로 사용되었다.
한스 발둥, 〈동방박사의 경배〉, 제단화의 중앙 패널, 1507년, 베를린, 국립 회화관

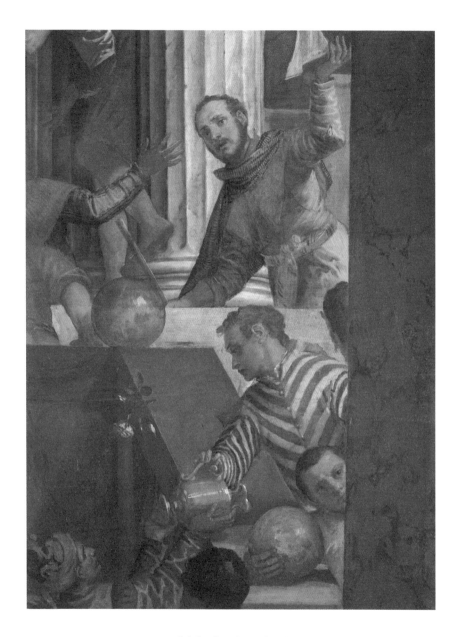

하인의 V자를 거꾸로 한 문양

유명 화가들의 그림에서 줄무늬 의상은 작가가 나타내고자 하는 인물의 특성을 보여줄 뿐 아니라 그림의 구성이나 장면에 생동감을 부여한다. 베로네세의 그림 속 포도주를 따르는 미스터리한 하인이 좋은 예다.

파올로 베로네세, 〈가나의 결혼식〉 부분, 1563년. 파리, 루브르 박물관

옷을 입혔다. 그의 작품에서 이웃 사람은 신분이나 관직 등을 나타내는 표장標章 기능을 한다.

흑인과 줄무늬 사이의 이런 연관성은 특히 판화와 연극, 그리고 분장이 필요한 각종 공연과 축제 등에서 오랫동안 유지되었다. 근대에 들어와서도 어떤 인물을 '야만인'으로 나타내거나 사회 질서를 어긴 사람으로 묘사하고 싶으면 줄무늬 옷을 입히면 되었다. 옷의 줄무늬는 아프리카 태생의 '그 무엇'이라는 범위를 넘어 이국풍의 모든 것 또는 원시 상태의 모든 삶의 형태를 총칭하는 기호가 되었다.[16] 나중에는 아메리카 대륙의 인디언과 오세아니아의 원주민도 의복이나 문신 등에 줄무늬가 들어 있는 모습으로 그려졌다. 요컨대 유럽 사람들에게 줄무늬는 문명에 동떨어진 미개한 종족을 표현하는 데 필수적인 기호였던 셈이다.

하인의 옷에서도 줄무늬는 사라지지 않았다. 옷에 달려 있는 문장 속 형태로건 그 밖의 다른 형태로건 줄무늬는 프랑스 혁명 이전 구체제하에서 하인들의 제복에 줄곧 사용되었다. 일부 지역에서는 20세기 중반까지도 남자 집사의 조끼 형태로 줄무늬가 사용되었다. 영국·빅토리아 왕조 시대에 처음 등장한 노랑과 검정의 세로 줄무늬 조끼는 유럽 대륙과 미국까지 빠르게 전파되어 호텔 따위의 객실 담당자나 지배인의 제복으로 발전했다. 오늘날에는 이런 제복을 입은 직원을 볼 수 없지만, 의복이 중요한 상징의 역할을 하는 영화나 캐리커처, 만화 등의 영역에서는 여전히 세로 줄무늬 조끼가 등장하여 추억에 대한 향수를 자극한다. 그리고 그것을 입고 있다는 이유만으로 독자들은 호

16 여러 면에서 '야생인'이라 불렸던 세례 요한은 중세의 종교화에서 줄무늬 옷이나 망토를 걸친 모습으로 묘사된다. 보잘것없는 그의 의복은 염소와 낙타의 털을 섞어 거칠게 짠 것이다. 여기서도 줄무늬는 '잡종'이라는 개념과 결부된다.

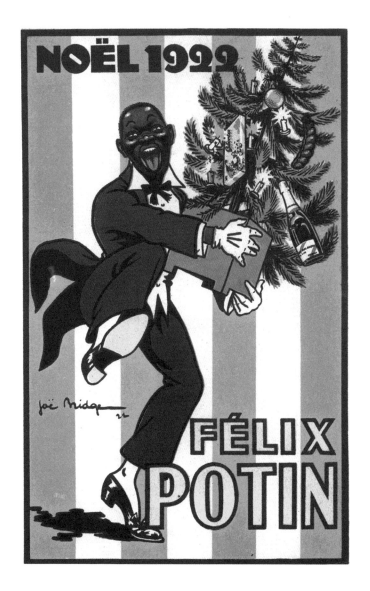

축제의 장식

1920년대와 1930년대의 광고 포스터에는 흑인을 줄무늬 장식이나 옷과 연관 지어 등장시켰다. 두 가지 모두 기쁨과 축제, 운동의 상징으로 제격이라고 여겼던 듯하다.

1922년 성탄절을 기념하기 위해 조 브리지가 만든 프랑스 식료품 업체 펠릭스 포탱의 포스터

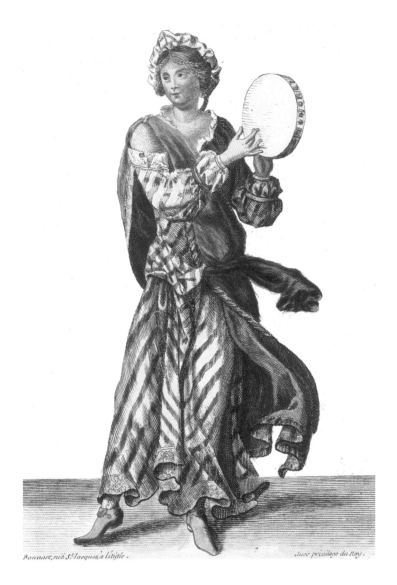

Ponnart, rué S.ͭIacques à l'aigle.

Auec privilege du Roy.

집시 여인의 드레스

우아하지만 왠지 어색해 보이는 집시 여인의 줄무늬 드레스에서 오리엔트, 이국적인 취향, 유혹, 춤, 음악 등을 떠올린다.

니콜라 보나르의 작업장에서 나온 채색 판화, 18세기 초

이국적인 줄무늬

유럽인들은 신대륙 발견과 대항해 시대를 거치면서 자신들이 만난 종족들의 모습을 재창조했다. 좀 더 이국적으로 보이기 위해 그들이 입어본 적이 없었을 법한 줄무늬 옷을 입히기도 했다.

작자 미상, 〈샌드위치 제도(오늘날의 하와이 제도)의 여인들〉, 1820년경. 파리, 장식 미술관

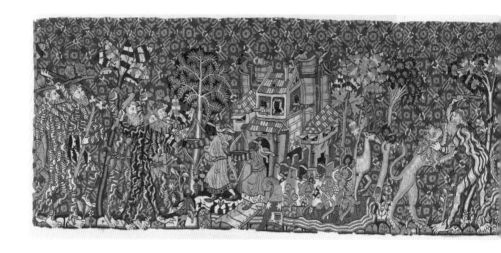

텔 지배인으로 판단한다. 대표적인 예로 벨기에 출신의 만화가 에르제의 『땡 땡의 모험 Les aventures de Tintin』에 등장하는 일 잘하고 충실한 집사 네스토가 있다. 그는 어떤 상황에서도 흐트러짐 없이 단정한 모습이며 노란색과 검은색의 세 로 줄무늬 조끼를 입고 있다. 19세기 말 영국에서는 이런 조끼를 입은 하인들 을 '호랑이'라는 별명으로 불렀는데, 그들은 대개 아프리카 출신이었다. 다소 모멸적이고 비하적인 뜻의 별명 속에는 줄무늬가 하인을 상징한다는 점, 이국 출신이라는 점, 그리고 감탄과 두려움을 동시에 자아내는 고양잇과 동물의 가 죽을 떠올리게 한다는 점이 모두 담겨 있다. 이 '호랑이'들은 이미 오래전에 사 라졌지만 광고와 만화에서는 1950년대까지 꾸준히 등장했다.

중세의 줄무늬와 프랑스 혁명 이전 구체제하의 하인 복장에 사용된 줄무 늬는 단체의 제복에서도 그 명맥을 유지하였다. 처음에는 밀렵 감시인이나 도 시의 행정 직원 등 하급 공무원들의 단체복에 주로 사용되었고, 뒤이어 군복 에도 줄무늬가 들어갔다. 이 과정에서 줄무늬와 문장이 합쳐진 모습으로 다 시 등장하면서 단체나 집단들을 구분하고 한 조직에서 개인의 위치에 서열을

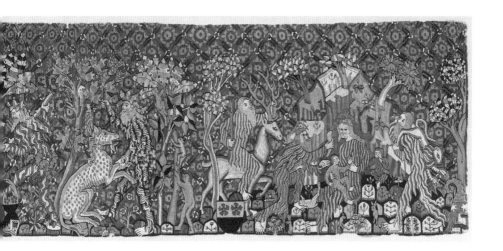

야생 남녀

야생 동물처럼 살아가는 남녀는 중세 말의 판화에 종종 등장하는 주제다. 그러나 로마 시대와는 달리, 이 기이한 존재들은 사악하게 그려지지 않고 좋은 뜻으로 보여진다. 그들은 야생인으로 불린 세례 요한의 모습을 띠고 있으며, 허영이나 질투로 타락하지 않고, 자신들의 몸에 난 털을 옷 삼아 입은 채 '자연 상태'로 살아간다. 화가들은 이것을 옷처럼 보이게 하기 위해 줄무늬를 그려 넣었다.
〈14세기 말 알자스의 태피스트리〉, 보스턴 미술관

매길 수 있는 새로운 엠블럼 체계가 만들어졌다. 군사 분야에서 줄무늬 옷으로 다른 병사들과 차별성을 준 최초의 집단은 '란츠크네히트Landsknechte'라 불렸던 15세기의 독일 용병이었다. 현대적 의미를 지닌 군복이 처음 생겨난 17세기 중반부터 줄무늬는 군기軍旗와 관련된 모든 분야에서 폭넓게 사용되었고 유럽 전역의 부대에서 앞다투어 받아들였다. 나중에 살펴보겠지만, 줄무늬는 군복과는 다른 방식으로 뱃사람들의 세계에도 영향을 미치게 된다.

하인들의 옷에서 낭만적인 옷으로

프랑스 혁명 이전 구체제하에서 줄무늬는 하인들의 제복에 사용되는 것으로 인식되었지만 근대에 접어들어 새로운 의미를 부여받는다. 악마적이거나 경멸적 의미로 사용되는 것이 아니라 가치 있는 무늬라는 정반대의 평가를 받게 된 것이다. 줄무늬는 16세기부터 귀족 계급의 사교 모임에서 품위를 지닌 무늬로 유행하였으며, 초기 낭만주의 시대인 18세기 후반에는 당당하게 내세울 만한 무늬로 사랑받았다. 처음에는 의복에서 주로 활용되었다가 점차 다른 분야에도 확대되었는데, 특히 실내 장식용 천에 많이 사용되었다.

이런 양상은 중세 말에 이탈리아 북부의 몇몇 도시에서 생겨나기 시작했다. 흑사병이 유럽 전역에 퍼지기 전인 14세기 중반경 베네치아, 밀라노, 피렌체의 젊은 귀족들과 특권층에서는 온갖 종류의 옷에 대한 사치를 통해 삶의 기쁨을 노래하려는 풍조가 유행했다. 그중에서도 부분적으로 줄무늬가 쳐진 복장은 많은 사람의 추종을 받았는데, 무엇보다도 소매와 쇼스에 줄무늬가 있는 스타일이 인기였다. 그런데 줄무늬의 방향이 전과는 다르게 세로거나 사선이었다. 그때까지 배척되거나 제명된 사람들에게 강요했던 가로 줄무늬가 아니라 다른 줄무늬가 사용되기 시작한 것이다. 줄무늬 방향의 변화는 줄무늬 옷에 대한 대중들의 반감을 완화하는 데 도움이 되었지만 완전히 없애기에는 부족했다. 사회적 질서를 위반한 사람들이 입는다는 인식이 여전히 강하게 남아 있었기 때문이다. 결국 일련의 법적 조치와 권력 기관의 제재 때문에 새로운 스타일의 줄무늬 유행은 그리 오래가지 못했다. 흑사병이 이탈리아와 프랑

어린 시절의 줄무늬 옷

어린이들은 축제나 특별한 날에 줄무늬 옷을 입었다. 이런 옷차림은 중세 말에 시작되어 근대 또는 그 이전까지 계속되었다. 다음의 그림은 독일의 부유한 회계사 마테우스 슈바르츠의 일곱 살 난 아들이 카니발에 가는 모습이다.

마테우스 슈바르츠, 『패션집*Livre des costumes*』, 1520-60년경. 파리, 국립 도서관

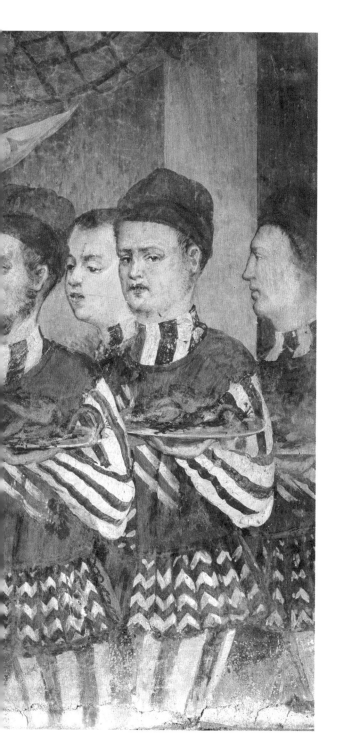

이탈리아 북부의 축제용 줄무늬 복장

르네상스 시대에 유럽의 축제와 연회는 평소와는 다른, 사치스럽고 특이한 복장을 선보일 수 있는 기회였다. 줄무늬 옷은 여기에 제격이었다. 특히 우아한 젊은이들이 줄무늬 옷을 입고 등장해 잔치의 시중을 들 때면 더욱 그러했다. **마르첼로 포골리노의 그림으로 추정, 이탈리아 베르가모 근처의 말파가 성의 벽화, 1525년경. 덴마크 왕 크리스티안 1세의 방문 축하연(1474).**

스를 강타했던 1346-50년 이후, 그리고 전쟁의 광풍이 휘몰아친 1380년 이후 세로 줄무늬나 사선의 줄무늬는 훨씬 더 조심스럽게 사용되었다.

한때 기쁨과 환희를 상징했던 줄무늬는 프랑스와 어깨를 겨누던 부르고뉴 공국의 궁정이 유럽 전역에 자신들의 근엄한 가치관과 엄격한 규범, 특히 의전과 의복에서 통솔력을 강요하면서 검은색 의상을 유행시키는 바람에 15세기 내내 그늘 속에 웅크리고 있어야 했다. 그러다가 15세기 말, 특히 1500년대로 넘어가던 시점에 세로 줄무늬는 새로운 도약의 계기를 맞게 된다. 신성로마 제국의 지중해 지역에서 시작된 세로 줄무늬의 유행은 이탈리아 북부로 확대되었으며, 나중에는 프랑스와 영국에서도 많은 사랑을 받았다. 현대적인 세로 줄무늬는 이전 시대에 가로 줄무늬가 뒤집어썼던 불명예를 비로소 벗어던지게 된다.

장 클루에의 〈프랑수아 1세의 초상〉과 소 한스 홀바인의 〈헨리 8세의 초상〉이 보여주듯, 몇몇 군주들은 세로 줄무늬의 더블릿doublet (15-17세기 유럽에서 남자들이 많이 입던 윗옷. 허리가 잘록하며 몸에 꽉 끼는 모양이다.)을 입고 쇼스를 착용한 모습으로 초상화에 등장했다. 제후들이 군주를 따라한 것은 당연한 결과였다. 그리하여 가로 줄무늬가 대체로 예속隸屬을 뜻하는 것으로 머물러 있던 반면에 세로 줄무늬는 이 시기를 거치며 귀족적인 것을 뜻하는 상징물이 되었다. 단지 부르고뉴 공국의 근엄함을 계승한 스페인 왕실만이 이런 유행을 거부하며 밀어냈다. 세로 줄무늬는 1520년경에 첫 번째 전성기를 맞이했다. 하지만 그 이후 종교 개혁과 반종교 개혁 운동의 확산, 잦은 전쟁과 경제적 어려움, 정치 및 종교적 분쟁 등으로 사람들이 간소하고 어두운 색상의 의복을 선호하면서 기발하고 독창적인 줄무늬는 설 자리를 잃게 된다.[17]

그러다가 17세기 초인 1620년대와 1630년대에 줄무늬는 다시 무대에 등장한다. 당시 유럽을 지배하던 스페인 스타일이 의복에 약간의 유희적 여유를

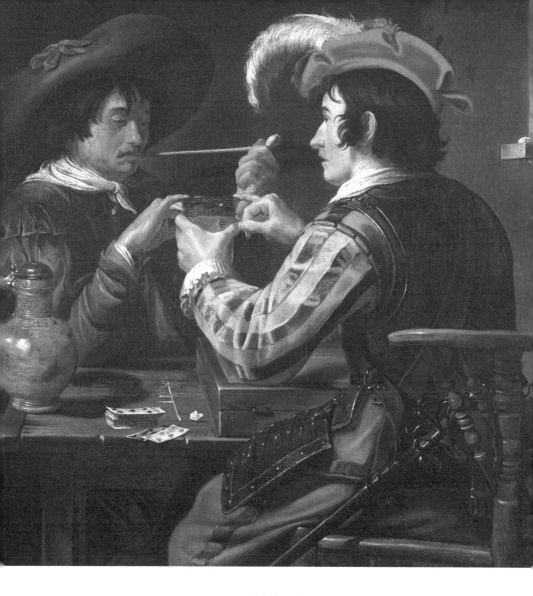

줄무늬와 카드놀이

안트베르펜 출신의 화가 테오도르 롬보츠는 카라바조의 영향을 받아 카드놀이하는 사람들을 많이 그렸는데, 그들은 대개 전체나 일부가 줄무늬인 옷을 입었다. 그림에서 줄무늬는 게임, 우연, 행운, 돈과 관련되어 있다. 두 사람 중 한 사람이 줄무늬 옷을 입고 있다면 그가 카드놀이에서 승리하거나 속임수를 쓰는 사람이라고 생각하면 된다.

테오도르 롬보츠, 〈카드놀이꾼〉, 1630년경. 캉브레 미술관

허용하자 남성복의 소매와 옷자락, 쇼스 등을 중심으로 줄무늬가 비집고 들어오기 시작한 것이다. 이 시기에 사용된 줄무늬는 대개 어두운 색상으로, 카라바조가 〈카드놀이 사기꾼〉 등의 작품에서 시도한 황토색과 갈색, 검은색과 보라색(가끔 초록색과 황금색)이 교대로 반복되는 식이었다. 이러한 패션은 귀족 계급 사이에서 유행하였으며 오랫동안 지속되지는 못했다. 17세기 초, 30년 전쟁이 발발하면서 이러한 패션도 사라지고 말았다. 16세기 초에 강렬한 인상을 남겼던 얼룩 줄무늬 군복의 독일 용병들이 전쟁 중에 각종 행패를 일삼으면서 줄무늬가 전체적으로 좋지 않은 평판을 받았던 탓도 있었다.

17세기 말 여성복의 장신구나 궁정 드레스에 잠깐 등장한 것을 제외하면 줄무늬는 한동안 의복 분야에서 자취를 감췄다. 프랑스에서는 고전주의 스타일이 사교계를 지배하고 이탈리아와 독일에서는 바로크 취향이 유행하면서 줄무늬 장식이나 줄무늬 옷이 설 자리는 더욱 좁아졌다. 다만 오리엔트와 터키 지역의 문물에 대한 일부 사람들의 열정이 이따금 줄무늬를 사교 무대에 올려놓았을 뿐이었다. 그러나 프랑스에서 루이 14세 사후 오를레앙 공작 필리프 2세의 섭정 시대(1715-23)가 시작되고 자유롭고 여성적이며 세련된 감각을 담아내는 로코코 문화가 발전하면서 줄무늬는 다시 많은 관심을 모았다. 이러한 현상은 이내 유럽 전역으로 확산되었다. 1730-40년경 사람들은 술탄이나 술탄의 부인처럼 변장하거나 그들처럼 치장하고 싶어 했다. 옷으로 오리엔탈 분위기를 연출할 수 있는 가장 좋은 방법은 바로 줄무늬 천을 이용하는 것이었다.

17 종교 개혁의 대가들은 의복에 관해 지속적으로 논의하고 많은 규범을 만들면서 어둡고 소박한 색상의 옷, 각자의 인격이나 직업 활동에 적합한 옷을 입도록 권장했다. 화려한 색상과 다색 배합에 대한 그들의 혐오는 무엇보다 줄무늬 옷의 금지를 겨냥한 것이라 할 수 있다.

술탄의 부인들

오스만 제국의 제32대 술탄 압둘아지즈의 6명의 부인과 2명의 내시. 1876년 빈으로 망명하기 전 모습이다.
작자 미상, 1924년에 인화된 사진

줄무늬 막사 아래에서의 축제

1760년대부터 줄무늬 천의 유행은 의상 분야뿐 아니라 실내 가구, 장식물, 엠블럼이나 축제 관련 용품에까지 번져 나갔다. 중세 시대나 19세기 내내 상류 사회에서 그랬듯이 천막과 막사에는 줄무늬가 다시 드리워졌다.

미셸 바르텔레미 올리비에, 〈콩티 대공이 릴라당 숲에서 베푼 연회〉, 1777년. 베르사유 궁전과 트리아농 국립 박물관

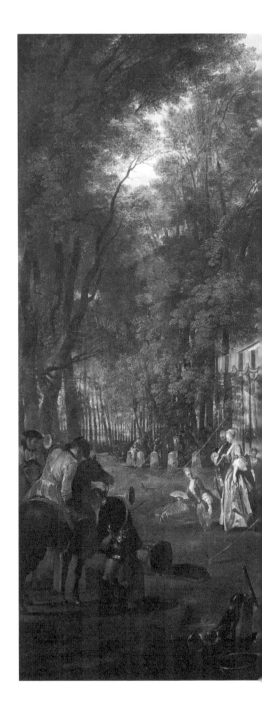

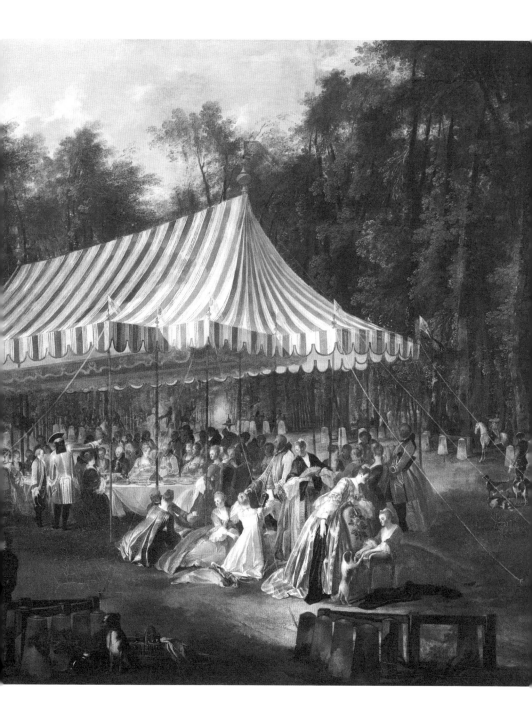

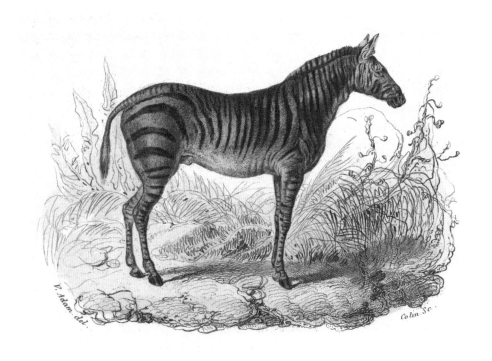

얼룩말

중세의 작가들에게 얼룩말은 검은 털에 하얀 줄무늬가 그어진 끔찍하고 악마 같은 '야생의 당나귀'였다. 그러나 뷔퐁의 견해는 정반대였다. 그는 얼룩말을 가장 아름다운 동물 가운데 하나로 꼽았다. 털에 검은색 줄이 그어져 있는 백마와 흡사하다고 생각했다. 후대에는 베이지색이나 적갈색 털을 지닌 얼룩말이나 어두운 줄을 지닌 얼룩말 등 다양한 얼룩말이 소개된다.

뷔퐁의 『박물지』 요약본에 실린 판화, 19세기

줄무늬의 역사는 미국에서 독립 혁명이 시작된 1775년을 기점으로 큰 변화를 겪었다. 전쟁이 지속되던 10여 년 동안 모든 것이 달라졌다. 한 세대 전만 해도 그리 흔하지 않았고 이국적인 것으로 여겨졌던 줄무늬가 의복은 물론이고 직물, 엠블럼, 실내 장식의 세계로까지 물밀듯 파고들었다. 그리고 낭만과 혁명이라는 새로운 의미를 얻게 되었다. 신대륙에서 시작된 새로운 줄무늬는 구대륙 유럽에서 특별하고 풍요로운 영토를 찾게 된다. 그 이후로 벌어질 놀랄 만한 변화의 전조인 이러한 현상은 반세기 동안 지속되면서 모든 사회 계층에 영향을 끼쳤고, 줄무늬와 줄무늬 장식의 시각적 위상과 문화적 위상에도 커다란 변화를 가져왔다.

이처럼 줄무늬가 폭발적으로 증가한 이유는 중세 때부터 줄무늬가 떠안았던 경멸의 의미가 쇠퇴한 것이 주요했다. 물론 그렇다고 경멸의 의미가 완전히 사라진 것은 아니었다. 줄무늬에 대한 곱지 않은 시선이 아직까지 남아 있는 이유는 차차 살펴보도록 하자. 17세기까지 뚜렷했던 줄무늬에 대한 경멸의 의미는 18세기에 들어서면서 눈에 띄게 줄었다. 얼룩말에 대한 박물학자들의 평가와 얼룩말이 차지하는 위상의 변화가 대표적인 사례라 할 수 있다. 16세기와 17세기 초에 박물학자들은 얼룩말을 '야생의 당나귀'로 간주하면서 위험하고 불완전한 동물, 심지어 불순한 동물로 보았다. 그러나 프랑스의 박물학자 뷔퐁의 견해는 정반대였다. 그는 얼룩말을 가장 균형 잡힌 동물 가운데 하나로 꼽았다.

"얼룩말은 네발짐승 중에서 가장 잘 만들어지고 가장 멋진 무늬를 지닌 동물일지 모른다. 얼룩말은 말의 우아한 자태와 사슴의 경쾌함을 지니고 있고, 표면에 있는 흑백의 줄무늬는 자와 컴퍼스를 사용해 그려낸 것처럼 엄청난 규칙성과 대칭성을 보여준다. 검은색과 흰색이 교대로 반복되는 선은 잘 직조된 줄무늬 천처럼 사이가 촘촘하

고 평행하며 정확히 구분되어 있어 더 별스럽게 보인다. 게다가 그 선은 몸의 덩치뿐 아니라 대가리, 엉덩이와 다리, 심지어 귀와 꼬리에까지 반복되어 이어진다. 암컷의 몸 표면에 있는 선은 검은색과 흰색이지만, 수컷의 경우는 검은색과 노란색을 띠면서 짧고 가늘지만 풍성한 털이 선명하게 반짝거리며 윤기가 흘러 색깔의 아름다움을 더해 준다.”

뷔퐁은 합리적인 사유를 제창한 계몽주의의 아들이었다. 그는 이전 시대의 학자들과 달리 줄무늬를 불안하거나 혐오스럽다고 생각하지 않았다. 도리어 줄무늬에 흠뻑 빠져들었다. 그의 독자들이나 그와 같은 시대를 살았던 사람들도 마찬가지였다. 물론 줄무늬가 ‘낭만’이라는 의미를 얻고 유행하게 된 것이 뷔퐁이나 그의 엄청난 저술인 『박물지 *Histoire Naturelle* 』 때문이라고 하기는 어렵다. 그러나 뷔퐁의 저술을 통해 줄무늬를 바라보는 당대 사람들의 시각이 달라졌음을 확인할 수 있다. 줄무늬의 새로운 유행은 이렇게 시작되었다.

많은 학자들은 줄무늬가 다시 유행하게 된 원인을 1770년대 말 프랑스와 유럽의 여러 나라에서 영국을 적대시하고 미국에 우호적이었던 데서 찾았다. 미국의 독립 혁명 역시 유럽 계몽주의의 산물이었다. 영국의 지배에 맞서 독립을 선언한 열세 개의 식민지를 뜻하는, 열세 줄의 빨간색과 하얀색으로 이루어진 가로 줄무늬 깃발은 ‘전진하는 자유’와 새로운 사상의 상징물로 받아들여졌다.[18] 이때부터 줄무늬는 개인이나 사회 집단의 사상과 의식을 반영하고 정치적 의미를 획득하게 된다. 예컨대 줄무늬 옷을 입거나 줄무늬 장식을

18 미국의 독립 혁명가들은 예속의 사슬을 끊어 낸 농노라는 개념을 표현하기 위해 속박과 배척의 상징(줄무늬 옷은 이미 1770년경 펜실베이니아와 메릴랜드에서 죄수복으로 사용되었다)인 줄무늬 천을 선택했을 가능성이 높다. 줄무늬의 코드를 완전히 뒤바꾼 것이다. 실제로 자유의 상실을 의미했던 줄무늬는 미국 혁명 이후로 자유의 표상이 되었다.

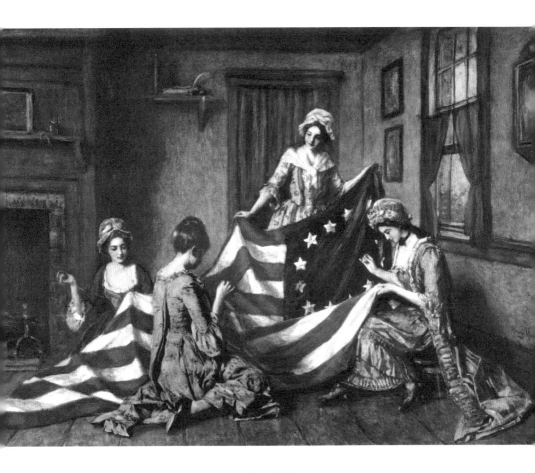

자유의 깃발

열세 줄의 빨간색과 하얀색으로 이루어진 가로 줄무늬 깃발은 1770년대 말부터 영국의 지배에 맞서 독립을
선언한 열세 개의 식민지를 뜻했다. 이는 '전진하는 자유'와 새로운 사상의 상징물로 받아들여졌다.

헨리 모슬러, 〈1777년 깃발의 탄생〉, 1911년. 워싱턴, 조지타운 박물관

하는 것, 집의 안팎에 줄무늬 천을 내거는 것은 영국에 대한 적대감을 나타내거나 자유주의 사상에 대한 지지를 표현하는 하나의 수단이었다. 프랑스를 비롯한 유럽의 여러 나라에서 줄무늬는 빠르게 퍼져 나갔고 특히 패션 분야에서 두드러졌다. 적대감의 대상이었던 영국에서도 1780년대 중반에는 줄무늬를 받아들였다. 그때부터 유럽 전역에서는 줄무늬 광풍이 불기 시작했다. 드레스, 재킷, 쥐스토코르(17-18세기경 유럽 남성이 입던 외투. 군인용 코트에서 유래하였는데 헐렁하며 주로 무릎 길이로 짧고 웨이스트 코트(조끼) 위에 입었다.), 망토, 프록코트, 조끼, 블라우스, 스타킹, 퀼로트(짧은 바지처럼 두 갈래로 갈라져 있지만 자락이 넓어서 스커트처럼 보이는 옷), 판탈롱, 앞치마, 리본, 숄 등 몸에 걸치는 거의 모든 것에 줄무늬가 사용되었다. 궁정이나 도시는 물론 시골 사람들의 옷에도 줄무늬가 들어갔는데, 귀족들의 줄무늬와 농민들의 줄무늬가 서로 섞이면서 나중에는 뭐가 뭔지 알 수 없을 지경에 이르렀다. 1780년대 유행했던 목가적인 연애와 전원 풍경을 다룬 화가나 판화가의 수많은 작품에는 이런 혼란스러운 양상이 고스란히 남아 있다.

줄무늬의 새로운 유행은 의상 분야에서 더 나아가 실내를 장식하는 직물이나 가구로 확장되었다. 창문에 두르는 휘장, 침대를 씌우는 덮개, 태피스트리, 시트는 물론이고 가구에도 간소하고 규칙적인 줄무늬가 사용되면서 꽃 장식이나 별 무늬, 중국 민예품 등으로 꾸며지던 과거의 실내 장식과 확연한 차이를 보였다. 균형 잡힌 구도와 명확한 윤곽을 중시했던 신고전주의 취향도 줄무늬 확산에 크게 기여했다. 18세기의 줄무늬는 16세기와 17세기의 줄무늬에 비해 가늘었으며 세로 방향이었고 색상도 훨씬 화려하고 밝았다. 빨강과 하양, 파랑과 하양, 초록과 하양, 또는 초록과 노랑의 조합이 주를 이뤘다. 게다가 줄무늬는 방을 실제보다 더 넓어 보이게 하고, 분위기를 활기차게 하며 장식품을 더 빛나게 하는 효과가 있었다. 프랑스 장식 예술에서 루이 16세 양

양털을 잣는 제사공

양털을 잣는 젊은 제사공은 베르사유 궁이나 대저택의 귀부인들처럼 앞치마 아래에 줄무늬 드레스를 입고 있다. 1780년대에는 다양한 줄무늬 패션이 유행했는데, 그림 속 드레스의 가로 줄무늬는 세련되거나 품위 있다는 평가를 받지 못했다.

위그 타라발, 〈젊은 제사공〉, 1783년. 개인 소장

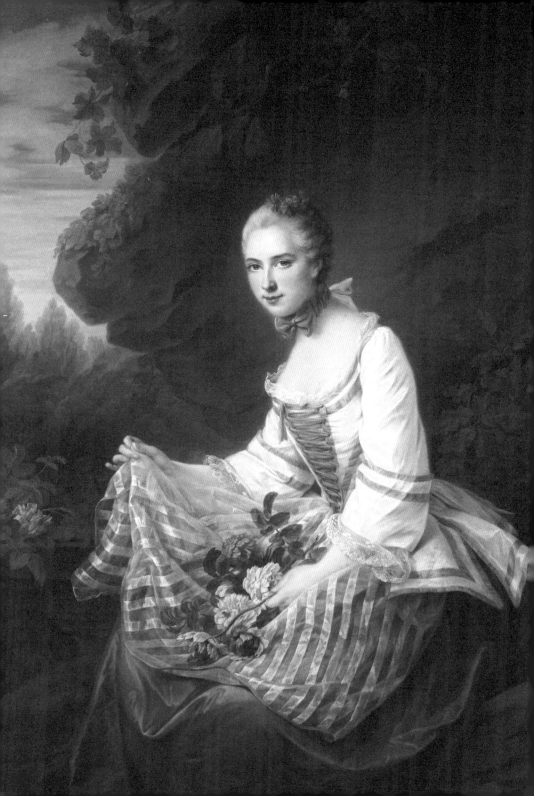

식의 마지막 단계라 할 수 있는 디렉투아르 양식〔5집정관 정부(1795-99) 시절에 프랑스에서 유행하던 복장과 가구, 장식품의 양식〕에서 줄무늬가 폭넓게 사용되었다. 한편으로 줄무늬는 당시 진행 중이던 대혁명을 상징하는 이미지로 받아들여지면서 이데올로기적 성격까지 띠게 되었다.

◀ **드레스 위에 줄무늬 앞치마를 두른 처녀**
1770년대에 우아한 여성들의 패션으로 유행하기 전까지 줄무늬는 전원풍의 옷에 한정되어 사용되었으며, 지나치게 풍성하고 차려입은 티가 나는 옷을 거부하는 젊은 처녀나 부인들이 즐겨 입었다.
프랑수아 위베르 드루에, 〈루이즈 엘리자베스 드 마이에 카르만〉, 1757년, 파리, 루브르 박물관

혁명 시대의 줄무늬

프랑스 혁명이 줄무늬와 줄무늬 장식을 광범위하게 사용한 이유를 단적으로 설명하기는 어렵다. 어쨌든 이 시기에 페소(고대 로마에서 하급 관리들의 권위를 상징하던 것), 창, 삼색 휘장, 프리기아 모자(소아시아의 고대 국가인 프리기아에서 유래했으며, 로마에서는 노예들이 자유의 상징으로 이 모자를 썼다.) 등 혁명의 상징물 목록에 줄무늬가 등장한 것은 맞다. 프랑스 혁명 200주년을 기념한 1989년에도 혁명과 관련된 각종 행사나 물품이 줄무늬 일색이었으며 줄무늬 없이는 혁명의 분위기도 없는 듯했다. 거의 200년 동안 회화, 조각, 그림책, 연극에서 그리고 훗날 영화와 텔레비전, 만화에서도 혁명이라는 무대를 치장한 것은 줄무늬였다. 혁명파와 상퀼로트(프랑스 혁명 때의 과격 공화파 시민. 과거 귀족들이 입던 퀼로트를 입지 않고 긴 바지를 입은 데서 유래한 말이다.)는 모두 줄무늬 조끼나 바지를 입고 있었다. 그렇다면 기존 질서의 위반자로 간주되었던 악마, 어릿광대, 망나니가 남긴 잔재를 혁명의 줄무늬에서 찾는 것은 지나친 해석일까? 바스티유 요새의 창살, 공포 정치 시대 감옥의 창살 그리고 혁명의 주도 세력이 자부심을 갖고 입었던 줄무늬 옷이 대담함이나 기하학적 측면에서 연관성이 있는 것 같다고 생각한다면 과한 해석일까?

엄밀히 따지면 18세기 말의 줄무늬는 프랑스 혁명의 창조물이나 독점물이 아니다. 앞서 살펴보았듯, 낭만과 혁명의 줄무늬는 미국에서 건너온 것이었다. 오늘날에도 많은 나라에서 '스트라이프'는 '미국적인 것'을 암시한다. 또한 프랑스 혁명이 일어난 1789년 이전부터 유럽 대륙에서는 줄무늬가 유행하고 있었다. 즉 혁명 초기에는 이미 프랑스뿐 아니라 유럽 전역에 줄무늬가 널

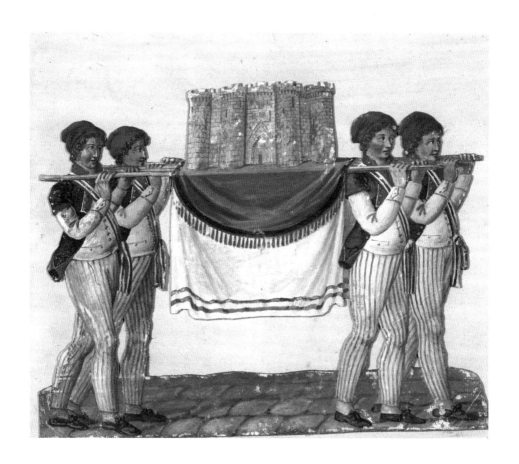

애국의 줄무늬

프랑스 혁명은 미국 혁명의 산물이라고 할 수 있다. 1789년 가을부터 프랑스 혁명이 채택한 엠블럼과 상징은 대서양 반대편에서 유래한 것이다. 장식용 줄무늬 띠, 줄무늬 휘장이나 옷도 마찬가지다. 그러나 미국의 독립 운동가들은 그것들을 절제해서 사용한 반면, 프랑스의 애국 시민들은 남용했다. 1790년부터 파리에서는 모든 것에 하양, 파랑, 빨강 또는 파랑, 하양, 빨강의 줄무늬가 쳐졌다.

장 바티스트 르쉬에르, 〈애국 시민의 행진〉, 1790년 또는 91년. 파리, 카르나발레 박물관

애국 시민

혁명기의 캐리커처에서 애국 시민은 모자에 삼색 휘장을 달고 파랑, 하양, 빨강으로 된 줄무늬 옷을 입은 모습으로 그려졌다.

조지 무타르 우드워드가 그린 토머스 롤런드슨, 1791년. 파리, 국립 도서관, 판화 진열실

리 퍼져 있었던 것이다. 게다가 프랑스에서는 제1공화정이 선포되기 전까지 새 시대의 주역들과 프랑스 혁명 이전 구체제의 옹호자들이 줄무늬 옷을 즐겨 입었다. 그렇다면 줄무늬가 1789년부터 또는 1792년부터 혁명파와 공화파, 심지어 반혁명파의 이데올로기를 표현한다는 생각은 어디서 비롯된 것일까?

그것은 아마도 삼색의 혁명 휘장과 국기 때문이었던 듯하다. 두 가지 모두 방식과 모양에서 전통적인 줄무늬(두 가지 색을 사용하며 같은 무늬가 반복)와 분명한 차이를 보이지만 그 나름대로 줄무늬라 할 수 있다. 과녁과 비슷한 삼색 휘장은 대개 동심원을 갖는 세 개의 선으로 이루어져 있고, 원의 중심에서 시작되어 표현하는 매체를 바깥으로 밀어 움직이게 하는 것처럼 보인다. 따라서 단색의 경우보다 멀리서도 잘 보이는 장점이 있다. 혁명 세력들은 삼색 휘장이 상당히 큰 크기임에도 불구하고 몸에 붙이고 다녔다. 그런 점에서 삼색 휘장은 혁명의 표상이었다고 할 수 있다.

라파예트가 자신의 『회고록*Mémoires*』에서 왕의 상징인 흰색 휘장과 파리 국민 방위대의 상징인 파란색, 빨간색을 하나의 삼색기로 합한 것은 바로 자신이라고 주장[19]했지만 삼색 휘장이 채택된 상황이나 이유는 분명하지 않다. 1789년 7월 17일부터 파리의 봉기 시민들이 채택한 삼색 휘장은 곧바로 국민 방위대의 상징이 되었고, 나중에는 의미가 더욱 확장되어 애국 시민의 동질성

19 프랑스 국기인 삼색기의 기원에 대해서는 연구가 깊이 이루어지지 못했고 여전히 논쟁 중이다. 삼색 휘장이 삼색기보다 앞선 것은 확실하지만 삼색기가 1789년 7월 14일부터 17일 사이에 어떻게 모습을 드러냈는지는 분명치 않다. 또한 처음에 흰색, 파란색, 빨간색이 무엇을 의미했는지 파악하는 것도 쉽지 않다. 흰색이 왕의 색, 파란색과 빨간색이 파리의 색이라는 설명은 이제는 거의 설득력을 잃었다(오히려 빨간색과 갈색을 사용했다). 그런 점에서 라파예트는 새롭게 창설된 국민 방위대의 사령관으로서 특수한 표시를 부여하면서 1789년 7월 17일 이전에 세 가지 색을 정립했다고 자랑하는 등 역사적 사실의 왜곡을 일삼았다. 한편 삼색은 미국 혁명에서 유래한 것이 확실해 보인다. 프랑스 혁명이 일어났을 때 삼색은 자유를 상징하는 색이라는 인식이 이미 널리 퍼져 있었기 때문이다.

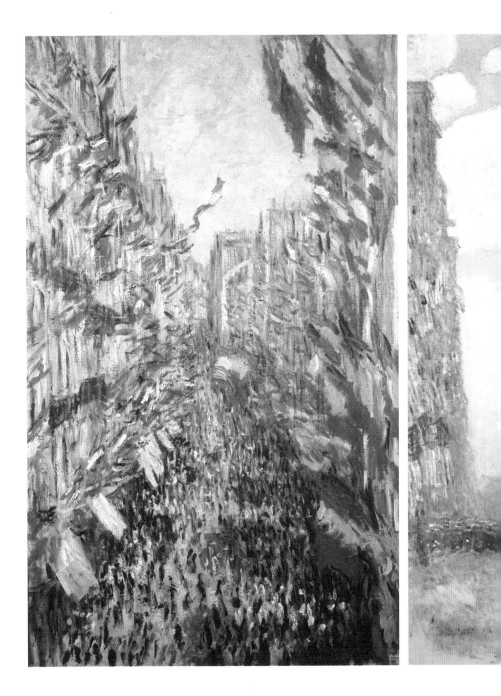

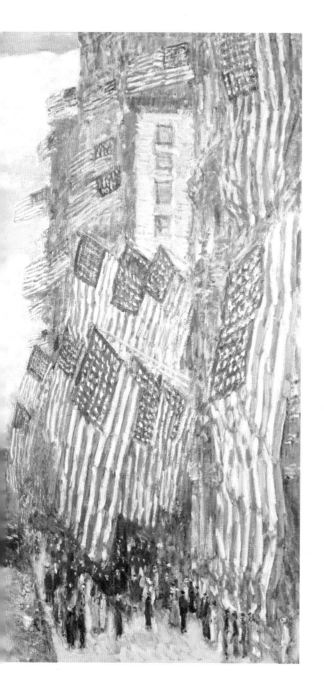

축제의 깃발

인상파와 후기 인상파 화가들은 깃발을 좋아했다. 특히 프랑스 삼색기와 미국 성조기에 대한 애정이 남달랐다. 선과 축, 그리고 경륜의 놀이에 다양한 효과를 만들어 내는 삼색의 교향악이 울려 퍼진다. 깃발은 이미지 속에 또 다른 이미지를 만들고, 때로는 화가가 깃발을 무한대로 증식하면서 이미지의 주요 대상이 되기도 한다.

왼쪽 그림: 클로드 모네, 〈1878년 6월 30일, 축제가 열린 파리의 몽토르괴이 거리〉. 파리, 오르세 미술관
오른쪽 그림: 프레더릭 차일드 하삼, 〈1916년 7월 4일〉, 개인 소장품

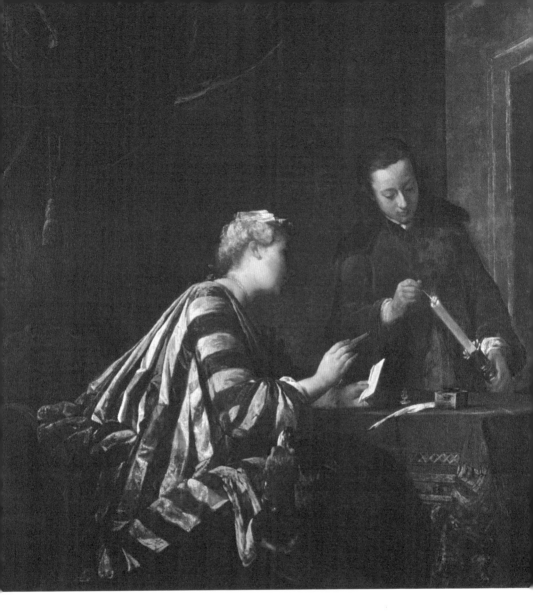

감추기, 봉인하기, 줄긋기

여인의 줄무늬 드레스를 제외하면 거의 모든 것이 어둠에 싸여 있다. 그림을 돋보이게 하는 줄무늬는 편지의 갈피 속 내용에 대한 반응을 나타내는 듯하다. 밀랍이 데워지면 편지는 곧 봉인될 것이다.

장 바티스트 시메옹 샤르댕, 〈편지를 봉인하는 여인〉, 1733년, 베를린, 샤를로텐부르크 궁전

을 상징하는 것으로 해석되었다. 심지어 혁명을 지지하는 일부 주석가들은 휘장의 세 가지 색이 프랑스의 세 가지 신분을 나타내는 것이라고 말하기도 했다.[20] 이런 생각은 1790년 7월 14일 프랑스 혁명 1주년을 기리는 대국민 축제인 연맹제에서 더욱 힘을 얻었으며, 이후 삼색 장식과 상징의 전성시대를 열었다. 이중에서 특히 삼색 휘장이 인기를 끌었다. 1792년 가을 출범한 국민공회 초기에 삼색 휘장은 곳곳에서 의무적으로 사용되면서 새로운 체제의 공식적인, 거의 성스러운 상징처럼 여겨졌다. 이것을 떼어 내거나 모독할 경우 국가에 대해 범죄를 저지른 것으로 간주되어 혹독한 처벌을 받았다. 또한 파랑과 하양, 빨강의 삼색이 아닌 휘장을 판매하는 경우 사형에 처해졌다.

삼색 휘장과 달리 삼색 깃발은 시간이 한참 지난 뒤에야 공식적인 지위를 획득하였다. 현재 우리가 알고 있는 삼색기의 형태는 화가 자크 루이 다비드가 제안한 초안을 산악파 주도의 국민공회가 1794년 2월 15일 법령을 통해 통과시킴으로써 혁명 초기에 일찌감치 확정된 것이다. 그러나 삼색기가 실제로 프랑스의 국기로 인정받기까지는 그 이후로도 상당한 시간이 필요했다. 여러 해 동안 세로 줄무늬가 가로 줄무늬에 맞서 치열하게 경쟁하고 있었고, 세로 줄무늬 모양에서도 깃대에 바로 이웃해 있는 색이 때로는 빨강, 때로는 파랑, 때로는 하양으로 바뀌었기 때문이다. 삼색기가 현재와 같은 형태로 정착된 것은 통령 정부 시대가 되어서였고, 국가의 공공 행사에 사용되는 국기로 채택된 것은 1812년에 이르러서였다.

그러나 삼색기는 이미 오래전부터 혁명의 프랑스를 상징하는 엠블럼과 표상으로 인식되고 있었다. 국민공회 이전에 파랑, 하양, 빨강의 삼색 조합은 다

20 1848년 2월 혁명 당시에도 사회주의 지도자 루이 블랑키는 삼색기가 계급 사회의 이미지를 풍기므로 공화국 정신에 위배된다고 비난하면서 붉은 깃발의 사용을 주장했다.

양하고 광범위한 곳에서 사용되었으며, 특히 직물 분야에 널리 쓰였다. 예를 들어 휘장과 깃발, 선박의 기, 리본과 어깨띠, 모자나 군모의 깃털 장식, 제단 덮개, 천막, 벽걸이 천 등에 쓰였다. 기회가 생길 때마다 수시로 행사를 열었던 혁명 세력들은 삼색 직물의 최대 소비자였다. 이렇게 하여 혁명 이데올로기의 상징인 삼색은 자연스럽게 옷과 밀접한 관련을 맺게 되고, 그 옷은 다시 혁명을 선전하는 수단이 되었다. 많은 혁명가들이 평등사상을 의복에까지 확대하려고 똑같은 줄무늬 옷을 입는 바람에 일반 시민들도 덩달아 그 뒤를 따랐다. 그 때문에 1789년 프랑스 혁명 이전부터 직공이나 농부가 입었던 붉은색과 흰색 줄무늬 판탈롱과 조끼, 재단사나 세탁부가 입었던 푸른색과 흰색 줄무늬 치마와 앞치마도 혁명의 '제복'이 되었다. 당시 줄무늬 옷을 입는다는 것은 혁명 시민이라는 증거인 동시에 혁명이 표방하는 가치에 적극 동조한다는 뜻이기도 했다. 프랑스 혁명은 중세부터 내려오던 줄무늬의 형태와 구조, 그리고 색채에 새로운 의미를 부여했다. 예컨대 프랑스 혁명 이전 구체제의 머리 모양과 복장을 주로 했던 로베스피에르는 프랑스 혁명이 일어나기 전부터 이미 유명한 줄무늬 프록코트를 착용했다. 혁명으로 군주제가 몰락한 후 그의 프록코트는 외형상으로 달라진 건 아무것도 없었지만 혁명을 상징하는 옷의 위상을 얻게 되었다.

모든 면에서 혁명기의 프랑스는 줄무늬의 역사에서 중요한 위치를 차지한다. 이 기간 동안 줄무늬는 사회 전반에 확대되었을 뿐 아니라 이전보다 새롭고 다양한 형태로 발전하게 되었다. 삼색이 유행하면서 과거에는 찾아보기 어려웠던 세 줄무늬가 눈에 띄게 늘어났다. 삼색, 사색, 심지어 오색의 천이나 옷이 등장하기도 했다. 그렇다고 일정한 규칙에 따라 색이 번갈아 나타나는 줄무늬의 기본 속성이 변한 것은 아니었다. 줄무늬의 역사에서 프랑스 혁명의 영향이 가장 오래도록 지속된 곳은 엠블럼과 표상이었다. 혁명의 상징물들은

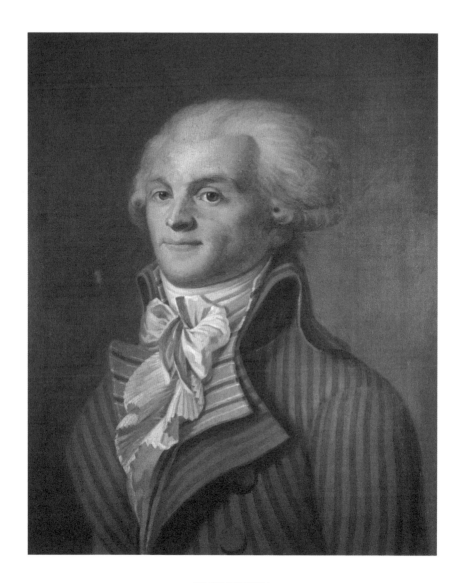

자코뱅파의 줄무늬

유명한 줄무늬 프록코트를 입고 있는 로베스피에르의 모습. 이 의상은 애국 시민을 상징하고 새로운 사상에 동조한다는 표시인 동시에 프랑스 혁명 이전 구체제 말기의 패션을 일부 계승한 우아한 줄무늬의 양상을 보여준다.

작자 미상, 〈로베스피에르〉, 1792년. 파리, 카르나발레 박물관

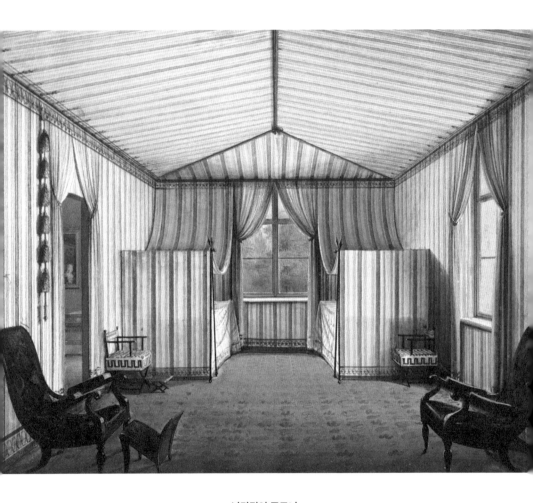

낭만적인 줄무늬

실내 장식과 가구 분야에서 줄무늬를 강조하는 '이집트 리턴'이 유행한 것은 통령 정부 시대다. 이 유행은 제 1제정 말까지 계속되었으며 1820년대부터는 프랑스와 주변 국가에서 좀 더 감미롭고 낭만적인 경향을 떠올리게 된다.

포츠담, 샤를로텐호프 궁전, 실내 천막, 1826-29년.

문장학의 전통을 계승하면서 띠와 줄을 기본으로 한 깃발이나 표상의 사용을 확산하는 데 크게 기여했다.

이런 유행의 출발점에는 파랑, 하양, 빨강의 삼색기가 있었다. 삼색기가 자유와 독립을 상징하는 원형처럼 받아들여지면서 그 아류들이 곳곳에서 생겨났다. 유럽 각국의 기관들은 줄무늬의 모양이나 형태를 바꾸거나 새롭게 성격을 규정하면서 자신들의 상징으로 채택했다. 동식물을 모티브로 한 과거의 문장에 비해 사용과 제작이 쉬웠기 때문에 충분히 가능한 변화였다. 군대에서도 이런 흐름에 대대적으로 동참했다. 이처럼 줄무늬를 기본으로 한 엠블럼과 표상은 국가와 국가 기관에만 사용 범위가 한정되었던 것은 아니었다. 상업 시설, 사설 기관, 스포츠 현장 그리고 해수욕장 관련 분야에서도 줄무늬가 쓰였다. 프랑스 혁명을 계기로 줄무늬는 가장 현대적인 마크가 되었다.

통령 정부 시대와 제1 제정(나폴레옹 1세가 황제로서 군림하였던 1804년부터 1814년에 걸친 기간 및 1815년 백일천하의 기간) 시대는 존속 기간은 짧았으나 표상과 제복이 많이 필요한 시기였던 만큼 줄무늬에 이국적이고 장식적인 측면을 더하였다. 그중 가장 유명한 것이 1800년 무렵부터 큰 인기를 얻어 '이집트 리턴 retour d'Égypte'이라 불렸던 줄무늬로 서양의 양식, 엄밀하게 말하면 프랑스 양식과 동양의(또는 동양적이라고 여겨진) 양식을 결합한 것이었다. 줄무늬의 '낭만적 멋'을 실내 장식에 적극 도입한 것은 총재 정부(1795년 테르미도르의 반동부터 1799년 나폴레옹의 쿠데타까지 존재한 프랑스 정부. 다섯 명의 총재로 구성되었다.) 시대였다. 그러나 이 분야에서의 본격적인 사용은 19세기 초에 이루어졌다. 당시 줄무늬는 의상 분야를 떠나 실내 장식용 직물이나 벽지에 주로 사용되었다. 통령 정부 시대에는 '이집트풍'의 줄무늬 천막을 집 안뜰에 쳐 놓고 그곳에서 식사를 하거나 잠을 자고 가까운 사람들을 초대하는 것이 상류층의 고급 취향으로 여겨지기도 했다. 천막과 줄무늬의 이런 결합에서 우리는 오늘날의 바닷가에서도

볼 수 있는, 시대를 초월하는 공통점을 찾아볼 수 있다. 시대와 장소를 막론하고 천막은 줄무늬의 세계와 밀접한 관계를 맺고 있었다. 이때 천막이 장식적이거나 기능적이거나 상징적인 역할을 했는가 아니면 제작 방식 때문에 제한적 역할에 머물렀는가는 크게 상관이 없다.[21]

실제로 직물의 줄무늬는 직조와 재봉 방식에 따라 상당한 제약을 받는다. 따라서 줄무늬의 유행이 어떤 시대에 어떤 분야에서 일어났는지, 어떤 소재를 기반으로 이루어졌는지를 살펴보면 기술의 발전사를 짐작할 수 있다. 1770년대부터 실을 뽑아내거나 천을 짜는 방식이 대대적으로 기계화(제임스 하그리브스의 제니 방적기, 새뮤얼 크럼프턴의 정교한 방적기 '뮬', 현대 자동 직조기의 기초가 된 조제프 마리 자카르의 자카르 직기 등)되면서 의복과 실내 장식, 기타 장식물에서 줄무늬 천의 사용이 증가했다. 이처럼 인간에게 유용한 기술과 인간이 사용하는 상징체계는 이해관계를 같이한다. 18세기 말과 19세기 초에 줄무늬에 대한 관념이나 믿음이 긍정적으로 바뀐 것은 1차 산업혁명으로 기술이 발전한 덕분이라고도 할 수 있다.

벽과 가구의 장식물 위주로 번진 세로 줄무늬의 유행은 제1제정 시대가 몰락한 후에도 한동안 지속되었다. 중세부터 이어진 줄무늬에 대한 편견을 씻어내고 동양적 분위기를 지워낸 세로 줄무늬는 복고 왕정 시대를 거쳐 1830년 7월 혁명 초기까지 널리 사용되었다. 여기에는 '물리적' 이유가 크게 작용하였는데, 세로 줄무늬가 사물을 실제보다 더 크게 보이게 하기 때문이었다. 총재 정부 시대와 마찬가지로 천장이 낮고 크기가 작은 방들이 다닥다닥 붙어

21 천막, 돛, 막사, 선박의 네모꼴 기, 해변의 방풍판, 연 등 바람에 부푸는 천 재질의 것에는 대부분 줄무늬 천이 사용된다. 줄무늬 천으로 만든 것들은 정지 상태에 적합하지 않다. 팽창되고 수축되며 살아 움직이고 형태를 바꾸거나 위치를 바꾸며 변화를 거듭한다. 줄무늬 천이 취임식이나 통과 의례 같은 행사에 자주 사용되는 이유가 바로 여기에 있다.

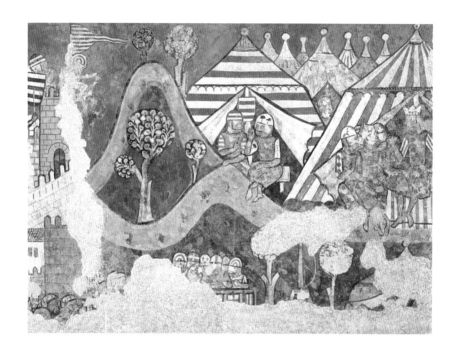

줄무늬 천막과 막사

줄무늬는 로마 시대의 천막에 많이 사용되었고 이는 중세와 근대에도 마찬가지였다. 군대의 막사는 줄무늬가 그려져 있고 바람에 부풀어 있어야 했다. 천막과 바람과 줄무늬가 서로 연관된 이런 풍경은 19세기 말부터 1차 세계대전 이전까지의 벨 에포크나 1950년대 해변에서도 그대로 이어졌다.

1229년 아라곤 왕국의 하이메 1세가 마요르카를 정복할 당시의 아라곤 진영을 묘사한 벽화, 1285-90년경. 바르셀로나, 국립 카탈루냐 미술관

있던 복고 왕정 시대의 주거 형태에서 사람들이 세로 줄무늬 벽걸이 천과 장식을 사용한 이유다. 그렇다면 봉건 시대에 만들어진 성의 커다란 벽에 종종 그려진 가로 줄무늬도 동일하지만 정반대의 기능을 담당했던 것은 아닐까? 천장의 높이를 낮게 보이고 하고 널찍한 공간을 가득 차게 보이게 하는 효과 말이다. 이 점은 한편으로 중세 사람들의 눈이 이미 문화적 훈련을 거쳤다는 증거이기도 하다. 앞서 살펴보았듯이 우리가 눈을 통해 사물을 인식하는 것은 시각적이고 생리학적인 현상이 아니라 문화적 현상이다. 그러므로 중세 사람들의 눈이 공간을 더 넓게 보이게 하기 위해 세로 줄무늬를 찾고, 반대의 이유에서 가로 줄무늬를 찾도록 훈련되었다는 뜻이다.[22]

22 현대의 의복은 이런 문화적 경험을 시각적으로 체계화한 것이다. 뚱뚱한 사람들은 위아래는 짧고 좌우로 퍼져 보이는 효과를 주는 가로 줄무늬 옷 대신 전체적으로 길고 날씬하게 보이도록 해 주는 세로 줄무늬 옷을 찾아 입는다. 이때 세로 줄무늬의 간격이 좁고 촘촘할수록 날씬해 보이는 효과가 더욱 극대화된다.

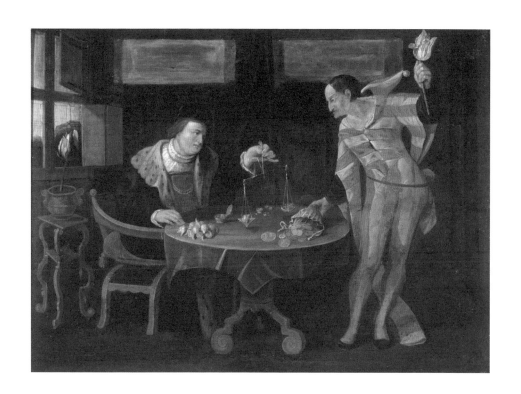

튤립 파동

1630년대 네덜란드 공화국에서 튤립에 대한 관심이 집단 광기 수준으로 바뀌었다. 튤립 광풍tulipomania이 불었고, 구근 가격이 천정부지로 뛰어올랐다. 이때부터 사람들이 앞다퉈 튤립을 시장에 내다 팔기 시작하자 가격이 크게 폭락하여 많은 이들이 돈을 잃고 파산했다. 1637년 당시 희귀한 품종의 튤립 가치는 숙련된 장인의 연 수입의 열 배에 달했다. 이 그림에서는 줄무늬 옷을 걸친 악마가 거래를 위한 작업을 벌이고 있다.

작자 미상, 〈튤립의 구근 판매〉, 1640년경. 렌 미술관

징벌의 의미

중간에 갑자기 혁명의 줄무늬가 끼어들긴 했으나, 낭만의 줄무늬 시대는 줄무늬와 줄무늬 천의 역사에서 결정적인 단계였다. 이 시기부터 가로 줄무늬 천뿐 아니라 세로 줄무늬 천도 만들어졌으며, 줄무늬는 사람들에게 좋은 평가를 받게 된다. 중세 시대처럼 줄무늬 의상을 걸친 사람이 사회에서 소외되거나 배척될 필요가 없어진 것이다.

새롭게 취하게 된 줄무늬의 긍정적인 가치는 낭만주의 시대가 끝난 다음에도 살아남았고 그로부터 많은 세월이 지난 오늘날까지도 계속해서 이어지고 있다. 그러나 줄무늬를 경멸적으로 보는 시선이 완전히 사라진 것은 아니었다. 오히려 현대에 이르러 줄무늬에 상반된 가치가 함께 부여됨으로써 두 개의 가치 체계가 공존하게 되었다고 할 수 있다. 줄무늬는 18세기 말부터 사물이나 사람의 가치를 높이거나 떨어뜨리는 것으로 작용했다. 그러나 줄무늬가 결코 중립적인 의미로 사용된 적은 없다. 상반된 두 개의 가치 체계에 대해서는 이 책의 뒷부분에서 자세히 검토할 것이다. 여기에서는 우선 좋지 않은 의미의 줄무늬, 즉 봉건 시대부터 위험하고 두려운 인물이나 동물, 또는 그러한 부정적인 상황을 나타내기 위해 사용되어 온, 우리에게 익숙한 줄무늬부터 살펴보자.

일반적으로 현대인들은 줄무늬 옷을 입은 사람에게서 특정 직업이나 사회적 지위를 떠올리지 않는다. 그러나 줄 사이의 간격이 넓고 뚜렷한 대비를 이루는 줄무늬 옷을 볼 때는 대부분 죄수를 떠올린다. 물론 지금은 서구의 어떤

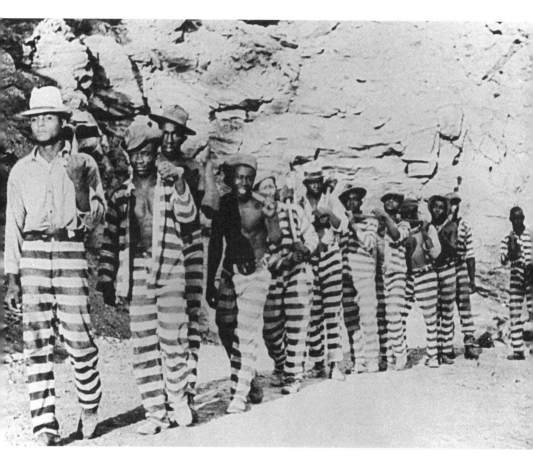

감시, 처벌, 유죄 선고

모든 줄무늬가 기쁨, 놀이, 음악을 떠올리게 하는 것은 아니다. 20세기에도 증오나 불명예, 치사를 뜻하는 줄무늬가 남아 있었다. 바로 죄수와 도형수, 유형수가 걸쳤던 옷의 줄무늬였다. 그 줄무늬는 사람의 몸뿐 아니라 눈을 더럽히기도 했다.

작자 미상, 미국 남동부 조지아 주의 형무소 사진, 1920년경

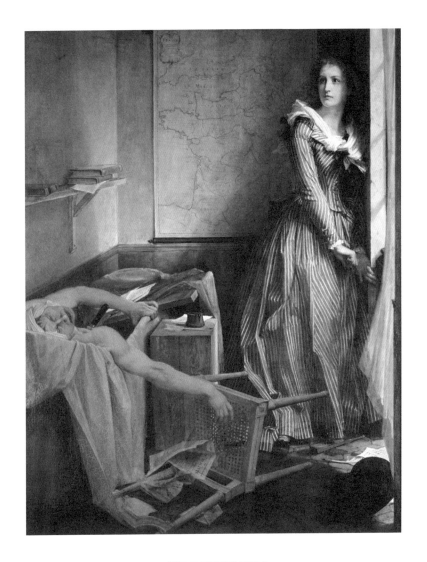

샤를로트 코르데의 줄무늬

마라의 암살(1793년 7월 13일) 사건이 발생한 이후 67년이 지난 다음에 그려진 이 그림에서 암살자 샤를로
트 코르데가 입고 있는 줄무늬 드레스는 공포 정치 시대의 엄격하고 억압적인 분위기가 아니라 낭만주의 시
대를 생각나게 한다. 여기서 줄무늬 드레스는 그녀를 암살자가 아니라 기품 있는 매력적인 젊은 여인으로
변모시킨다. 이때의 줄무늬는 젊음과 우아함뿐 아니라 자유를 상징하기도 한다.
폴 보드리, 〈마라의 죽음〉, 1860년. 낭트 미술관

나라에서도 죄수에게 줄무늬 옷을 입히지 않는다.[23] 그러나 줄무늬 옷은 여전히 많은 사람들에게 죄수복으로 상징되며, 심지어 죄수복의 원형으로 머릿속에 강하게 남아 있다. 사회 규범을 이야기와 함께 그림으로 표현하는 만화는 사람들의 이런 생각을 충실히 반영하기도 한다. 만화에 등장하는 전과자, 도형수, 행동이 별스러운 죄수 등은 대부분 줄무늬 튜닉〔엉덩이나 허벅지까지 내려오는 낙낙하고 긴 웃옷〕이나 셔츠를 입은 모습이다. 대표적인 사례로 벨기에의 인기만화 「럭키 루크」가 있다. 이 시리즈 만화에서 1950년에 나타난 달통 형제는 무서우면서도 우스꽝스러운 인물로, 항상 노랗고 검은 줄무늬 셔츠를 입고 등장한다. 줄무늬 옷은 그 자체로 감옥이나 도형장徒刑場에서 탈옥한 범법자라는 사실을 알리기에 충분하다. 비슷한 문화 코드를 사용하는 광고에서도 '죄수와 도형수=줄무늬 옷'이라는 등식은 계속 쓰이고 있다. 이처럼 전형화된 사람들의 인식은 쉽게 바뀌지 않는다.

그렇지만 줄무늬와 죄수복이 어떤 식으로 연관을 맺게 되었는지 정확하게 파악하는 것은 쉽지 않은 일이다.[24] 내 생각에는 줄무늬 죄수복도 미국에서 처음으로 생겨난 것이 아닌가 싶다. 1760년경에 북아메리카, 특히 메릴랜드와 펜실베이니아의 유형지에서 이런 스타일의 옷이 처음 등장한 것으로 추정되기 때문이다. 요컨대 영국의 지배에 반기를 든 식민지 주민들, 그리고 나중에는 프랑스 혁명가들이 자유 수호를 위한 봉기를 상징하는 의미로 줄무늬 죄수복을 입었을 가능성도 있다. 19세기 초에는 영국이나 독일의 몇몇 감옥에서,

23 (서양 언론에 게재된 사진들을 신뢰할 수 있다면) 소련에서는 1991년 사회주의가 붕괴되고 연방이 해체되기 직전까지도 강제 노동 수용소에 수용된 죄수들에게 줄무늬 옷을 입힌 것으로 보인다.

24 솔직히 고백하자면 죄수들에게 언제부터 줄무늬 옷을 입혔는지, 19세기 중반까지 그 옷이 어떤 변천을 겪었는지를 정확하게 파악하기란 역부족이었다. 이 문제에 관한 연구 논문과 문헌은 매우 빈약한 편이다.

그로부터 수십 년에 걸쳐 오스트레일리아와 시베리아 그리고 오스만 제국의 몇몇 감옥에서도 줄무늬 죄수복이 사용되었다. 반면 프랑스 도형수들은 줄무늬 옷 대신에 붉은색 윗도리를 입었다. 그러나 두 경우 모두 의도는 같았다. 중세 시대에서처럼 이런 종류의 제복을 입은 사람들은 사회 질서에서 이탈된 사람들이므로 별도의 체제로 다스려야 할 대상이라는 사실을 분명하게 드러내기 위함이었다.[25]

민무늬인 붉은색 윗도리와 두 색의 줄무늬 옷이 똑같이 취급되었다는 사실은 여러모로 주목해야 할 현상이다. 사회적 관점에서 이러한 동등성은 중세 시대, 심지어 16세기까지 상상도 할 수 없는 것이었다. 붉은색은 당시 매우 폭넓게 사용되던 색이었기 때문에 붉은색이 사회에서 이탈된 사람들을 상징한 것이라 보기에는 분명 무리가 있다.[26] 반대로 기호학적 관점에서 둘을 같이 취급한다는 것은 붉은색과 줄무늬, 알록달록한 무늬가 시간을 초월한, 즉 절대적인 연관성이 있음을 말해 준다. 이 무늬들은 '눈에 띄는' 색깔, 다시 말해 요란하고 역동적이기까지 한 색깔의 범주에 속한다. 덕분에 프랑스 도형수들이 입었던 붉은색 윗도리는 황토색이나 갈색의 바지, 때로는 무기수들이 쓴 초록색 모자와 조합을 이룰 수 있는 것이고, 재범자를 분간하기 위해 소매에 덧붙인 노란색 띠의 의미도 쉽게 해석해 낼 수 있는 것이다. 죄수는 멀리서도 눈에 잘 띄어야 하고 교도관들과 확실하게 구별되어야 한다. 아울러 집단의 특징을

25 이런 현상은 오늘날까지도 계속되고 있다. 2002년부터 쿠바 남동쪽 관타나모만에 단계적으로 설치된 미 해군 기지 내 수용소에 수감된 외국인 포로들은 오렌지빛 붉은색 죄수복을 입고 있었다. 줄무늬 옷보다 훨씬 더 눈에 잘 띄어서일까?

26 그러나 17세기에는 사회에서 이탈된 존재들에게 붉은색을 사용할 분위기가 조성된 것으로 보인다. 갤리선의 노예들에게 입힌 붉은색 윗도리가 한 예가 될 수 있다. 흥미로운 것은 갤리선 내에서는 줄무늬 옷을 입게 하지 않았다는 사실이다.

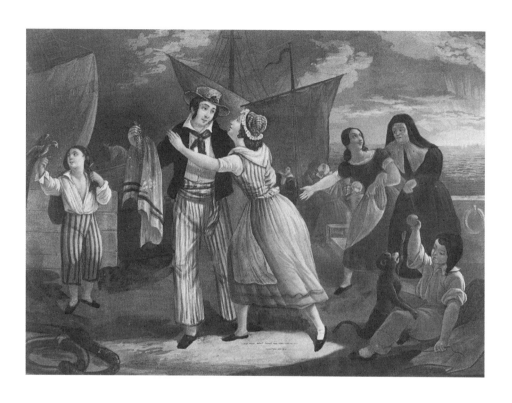

재회의 기쁨

1830년대의 판화에서 줄무늬 판탈롱은 선원 또는 소년 견습 선원을 상징했고, 줄무늬 드레스는 낭만주의풍
으로 차려입은 젊은 여인을 나타냈다. 그녀가 상류층이든 서민층이든 아무래도 상관없었다.

작자 미상, 〈선원의 귀향〉, 튀르지 뵈브 출판사, 1836년 이후. 파리, 국립 해군 박물관

잘 드러내야 감옥이나 유형지에서 탈출하더라도 쉽게 찾아낼 수 있다. 이러한 점에서 줄무늬와 여러 가지 빛깔의 옷은 우리가 앞서 살펴본 중세 사회의 줄무늬 옷과 같은 기능을 했기 때문에 같은 것으로 취급되었다고 할 수 있다. 하지만 솔직히 말하자면 나는 근대의 도형수나 유형수들이 입었던 옷과 중세 사회에서 배척된 사람들이 입었던 옷의 연관성을 밝힐 만한 물리적이고 제도적인 증거를 찾아낼 수 없었다. 물론 사람들의 정신 구조나 감수성, 상상이나 표상의 체계를 고려하면 이 두 가지가 연관성을 갖는다는 것은 의심할 여지가 없다. 그렇다면 근대 유럽이 줄무늬 옷을 죄수복으로 사용한 이유는 과연 무엇일까? 이 문제는 앞으로 역사가들이 풀어야 할 과제로 남아 있다.[27]

어쨌든 근대와 현대에 줄무늬로 분류될 수 있는 것에는 중세의 줄무늬에서는 찾아볼 수 없는 새로운 차원이 있는 듯하다. 도형수나 유형수들이 입었던 줄무늬 옷은 단지 배척의 표시이거나 특수한 신분을 뜻하는 사회적 기호였던 것만은 아니다. 비루한 천으로 평가받는 줄무늬 천은 그것을 걸친 사람에게 인간의 존엄성과 구원의 희망마저 빼앗아 갈 정도로 심각하게 품격을 떨어뜨리는 결과를 가져왔다. 게다가 사람을 불안하게 하는 색이나 천박하고 더럽다는 평판의 색을 섞어 쓰는 경우도 종종 있어 줄무늬 자체가 사악한 힘을 가진 것처럼 여겨지기도 했다. 이러다 보니 줄무늬는 뭔가를 드러내 알리거나 배척하는 데 사용될 뿐만 아니라 그것과 연루된 사람의 품위를 떨어뜨리고 훼손하면서 불행을 안겨주는 기호가 되고 말았다. 이런 줄무늬가 가장 강력하면서도 고통스럽게 사용된 사례가 바로 나치의 강제 수용소에 갇힌 사람들에게 입힌 줄무늬 옷이었다. 사람들의 옷, 즉 일종의 두 번째 피부에 그어진 줄무늬보다 인간의 존엄성을 더 처참하게 짓밟은 것은 없었다.

한편 광기와 수감收監의 문제도 중세의 줄무늬 옷과 근대의 죄수복 사이의 연관성을 추적할 때 꼭 짚고 넘어가야 할 대목이다. 역사적으로 볼 때 나치

의 줄무늬 옷보다 더 앞서 발생한 문제이기도 하다. 어릿광대에서 괴상한 짓을 일삼는 사람, 그리고 미치광이에게로 줄무늬는 계속해서 이동하며 사용되었다. 지나온 경로는 비극적이었지만 일관성이 없지는 않았다. 여기서 유심히 살펴보아야 할 점은 감금이다. 미치광이들은 16세기(영국에서 처음 시작되어 그 후 유럽 대륙 전체로 확대되었다)부터, 중범죄자와 경범죄자들은 17세기 후반부터 감금되기 시작했다. 직접 사람의 몸에 형벌을 가하는 대신 형을 받은 사람을 일정한 곳에 가두어 신체적 자유를 박탈하는 것으로 바뀐 것이다.[28] 기하학적으로나 은유적으로나 죄수복의 가로 줄무늬는 감옥 쇠창살의 세로 줄무늬와 매우 밀접하게 연관되어 있다. 줄무늬와 쇠창살이 직각으로 교차되면서 일종의 골조나 격자가 형성되고, 심지어 새장 같은 형상을 이루어 죄수를 외부 세계로부터 더욱 확실하게 격리하는 느낌을 준다. 여기서 줄무늬는 단순한 표시물이 아니라 장애물이다. 주로 빨간색과 흰색으로 이루어진 이런 의미의 줄무늬는 오늘날에도 건널목이나 국경 검문소 등 금지되거나 위험한 장소를 나타낼 때 쓰인다.

줄무늬가 처벌, 배척, 박탈 등 부정적 의미로 널리 쓰이는 데 기여한 또 하나의 분야는 어휘다. 현대 프랑스어에서 'rayer'는 '줄을 긋다'와 '삭제하다, 없애다, 제거하다'라는 이중 의미를 가진다. 예를 들어 어떤 명단에 있는 이름에 '줄을 긋는' 것은 명단에 있는 사람들에게 주어지는 특별한 권리에서 그 사람

27 갤리선을 빼고 생각해 보면 줄무늬 옷의 역사에서 해군이 어떤 역할을 했을지도 궁금하다. 항해 중에 해군의 병사에서 반란자로, 다시 반란자에서 유형수로 전락하는 일은 그리 드문 일이 아니었기 때문이다. 영국과 네덜란드 해군에 비해 상대적으로 나중에 채택했지만 프랑스 혁명 이전 구체제의 해군 줄무늬 옷에 대해서는 흥미로운 자료가 있다.

28 이 문제에 대해서는 미셸 푸코의 『고전주의 시대의 광기의 역사*Histoire de la folie à l'âge classique*』 (1961)와 『감시와 처벌: 감옥의 탄생*Surveiller et punir: Naissance de la prison*』(1975)을 참조하기를 바란다.

국경에서

사물의 표면에 그어진 모든 줄무늬는 방벽이나 필터의 기능을 한다. 말뚝에 도장처럼 찍혀 있는 줄무늬 표
시도 마찬가지다. 이런 이유로 줄무늬는 국경 지대에서 신호, 행정, 정치, 상징의 용도로 광범위하게 쓰였다.
에두아르 데타이유, 〈국경의 말뚝〉, 1887년. 파리, 앵발리드 군사 박물관

을 제외한다는 뜻이다. 따라서 줄을 긋는 이런 행위는 처벌과 같은 뜻으로 받아들여졌다. 프랑스어 동사 'corriger'의 경우도 비슷하다. 이 단어는 '수정하다'와 '처벌하다'라는 뜻을 동시에 갖는다. 창문에는 쇠창살이 달려 있고, 수감자들이 때로는 줄무늬 옷을 입고 있는 소년원(감화원)을 뜻하는 프랑스어 'maison de correction'은 물론 두 번째 뜻에서 생겨난 것이다. 한편 'rayer'와 동의어로 사용되기도 하는 동사 'barrer'는 '가로막다, 줄을 그어 지우다'라는 뜻으로 어떻게 쇠창살이 줄무늬를, 그리고 줄무늬가 방벽이나 장벽을 떠올리게 하는지를 잘 보여준다.

프랑스어가 아닌 다른 언어에서도 비슷한 사례를 찾을 수 있다. 우선 독일어를 보면 동사 'streifen(줄을 긋다)'와 'strafen(처벌하다)'은 같은 어원에서 나온 것으로 여겨진다.[29] 물론 그렇지 않다는 의견도 있지만, 내가 보기에 두 단어는 같은 어원을 갖고 있고, 여기에서 명사인 'Strahl(빛, 광선)'과 'Straße(길, 도로)'란 단어들도 파생된 듯하다. 따지고 보면 우리가 걸어 다니는 길도 특수한 형태의 줄일 뿐이다.[30] 영어에서 줄무늬 천을 가리키는 'stripe'는 '옷을 벗기다'와 '박탈하다' 혹은 '처벌하다'라는 뜻을 이중적으로 갖는 동사 'strip' 그리고 '잘라내다, 차단하다, 제명하다' 등의 뜻을 지닌 'to strike off'와 비슷한 어원을 가지고 있을 것이다. 라틴어에는 '줄을 긋다'와 '처벌하다'라는 두 개념이 서로 밀접한 관련이 있음을 보여주는 어휘가 있다. 'stria(가는 줄, 도랑)',

29 고전어 문헌학자들은 이런 의견에 동의하지 않는다. 독일어 어원 사전 중에서 두 동사가 같은 어원에서 나온 것이라 설명하는 사전에 전혀 없다고 할 만한 처지다. 그러나 나는 'streifen'과 'strafen'이 같은, 또는 적어도 유사한 어원을 갖고 있다고 확신한다.

30 "은빛에서 붉은빛 띠로"(말 그대로 흰 바탕에 붉은 사선이 그어져 있다)라는 명구가 새겨진 스트라스부르의 문장은 이 점을 확실히 확인해 주는 자료다. 일종의 '말하는 문양'인 이 문장은 스트라세(straße, 여기서는 '줄'의 의미)와 스트라스부르가 같은 어원에서 파생된 단어임을 밝혀주는 것이다.

'striga(줄, 열, 밭고랑)', 'strigilis(깎는 기구, 글겅이)'와 같은 단어들은 동사 'stringō'와 같은 어군에 속한다. 이 동사는 '잡아매다, 삭제하다, 제어하다' 등의 뜻을 내포하고 있으며, 특히 '족쇄를 채워 가두다'라는 뜻을 지닌 'cōnstringō'라는 동사를 파생시켰다. 이와 같이 라틴어나 영어, 독일어, 프랑스어 등 어떤 언어에 속하든지 상관없이 어근語根 'stri-'와 연결되어 만들어진 모든 단어들은 어원적으로 라틴어와 게르만어 사이에 의미적인 연접이 있음을 잘 보여준다. 이러한 단어들이 인도·유럽어의 한 어근에서 공통적으로 파생된 것이라는 점이 그 증거라고 할 수 있다.

어휘 비교를 통해 확인해 보았듯이 서양 문화가 오랫동안 줄무늬라는 개념을 제재, 금지, 처벌이라는 개념과 연결 지어 온 것은 부인할 수 없는 사실이다. 줄을 긋는다는 것은 '배척하다'라는 뜻이었고, 따라서 줄무늬 옷을 입은 사람은 사회에서 배척된 사람을 뜻했다. 그러나 한편으로는 이런 '배척'이 그들의 권리와 자유를 박탈하는 것이 아니라 오히려 그들을 보호할 목적으로 사용되었을 수도 있었다. 중세 사회가 미치광이와 괴상한 짓을 일삼는 사람에게 입힌 줄무늬 옷은 분명히 경멸의 표시였고 배척을 뜻하는 기호였다. 하지만 다른 관점에서 본다면 줄무늬 옷은 악령이나 악마의 피조물로부터 그들을 보호하기 위한 방벽이나 철책 또는 필터였을 수도 있다. 여기서 우리는 장애물을 뜻하는 줄무늬를 다시 만나게 된다. 물론 이 줄무늬는 부정적인 역할만을 하는 것은 아니다. 상대의 공격에 무방비한, 취약한 존재일 수밖에 없는 미치광이는 악마의 먹잇감이 되기 십상이다. 괴상한 짓을 일삼는 사람의 경우도 마찬가지다. 그렇다면 이들을 악마로부터 지키기 위해 일종의 보호복으로 줄무늬 옷을 입혔거나, 줄무늬에 필터나 방벽의 기능을 기대했던 것은 아닐까? 옷의 줄무늬에 보호 효과가 있다는 믿음은 지금까지도 어느 정도 유효하다. 우리의 파자마가 줄무늬인 이유는 허약하고 보잘것없는 육체가 잠든 동안

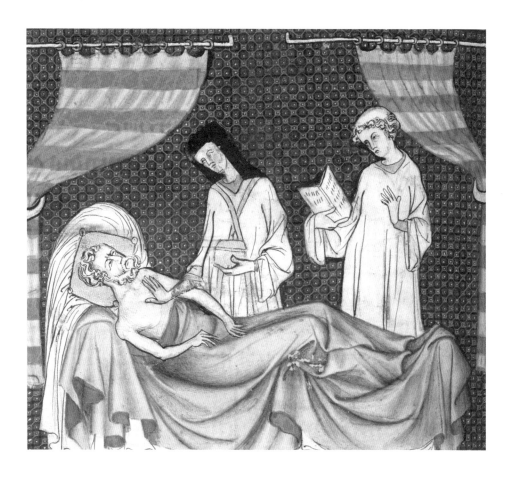

환자 간호

줄무늬 침대 커버와 마찬가지로 침대 둘레의 줄무늬 커튼도 여러 의미를 담고 있다. 14세기의 세밀화에 많이 나오는 것처럼 침대나 침실 주변에 드리워진 커튼은 누워 있는 환자를 격리하거나 보호하는 역할을 하는데, 이때 줄무늬는 생사를 넘나드는 환자의 상태를 상징적으로 나타낸다.

14세기 말 파리의 수사본에 들어 있는 세밀화. 샹티이, 콩데 미술관

중세 시대에 침대는 산 자와 죽은 자를 이어 주는 장소였다. 줄무늬 침대 커버와 침대 둘레의 줄무늬 커튼은
잠든 자를 외부와 분리하는 동시에 침대에서 벌어지는 소동이나 범죄 등을 감추는 역할을 담당했다.
이처럼 침대와 줄무늬는 가깝고도 모호한 관계를 유지했다.
오비디우스, 『영웅시Héroïdes』, 옥타비앵 드 생 제레의 프랑스어 번역본,
수사본의 복사본에 들어 있는 루이즈 드 사부아의 그림, 1496-98년경. 파리, 국립 도서관

에 악령의 침입과 악몽으로부터 우리를 보호해 주길 바라기 때문은 아닐까?[31]
줄무늬 파자마나 침대 시트, 매트리스도 악령과 악몽에서 우리를 방어하기 위
한 창살이나 작은 방의 역할을 하는 것은 아닐까? 그렇다면 프로이트와 그의
추종자들은 일찍이 이런 관계를 생각해 본 적이 있었을까?

31 파자마와 나이트가운을 각각 '폐쇄성'과 '개방성'을 뜻하는 의복으로 간주하고 다른 것을 받아들
이는 능력 차원에서 비교해 보자. 사람들은 파자마에 줄무늬가 있으면 일종의 울타리처럼 여기고
잠자는 사람을 외부와 격리한다고 생각한다. 반면 나이트가운의 줄무늬는 깨어 있는 상태와 잠자
는 상태를 연결하는 매개체라고도 볼 수 있다. 이런 해석은 횡단보도, 철도 건널목, 천막 등에 대
해서도 동일하게 적용 가능하다. 줄무늬는 중간 지점이나 중간 상태와 종종 관련이 있는 듯하다.

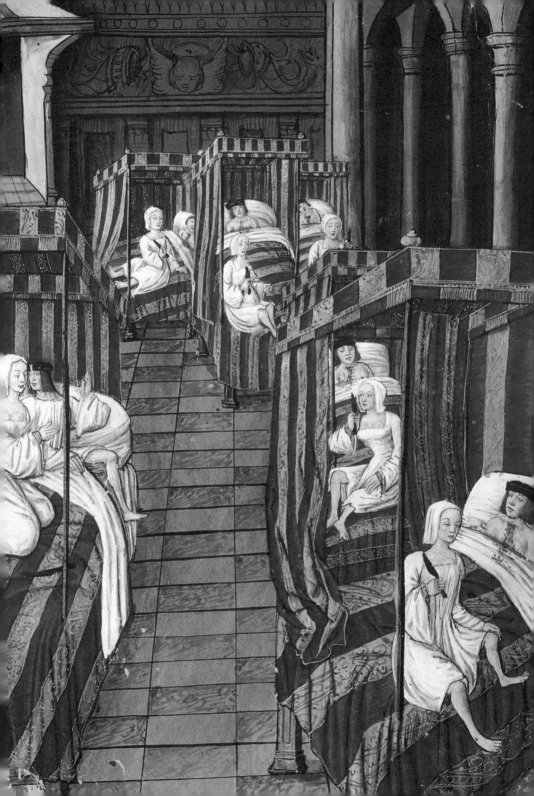

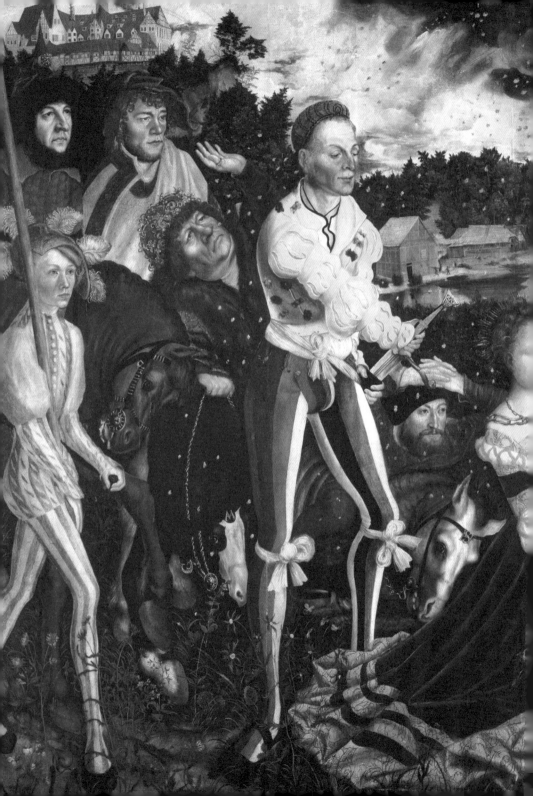

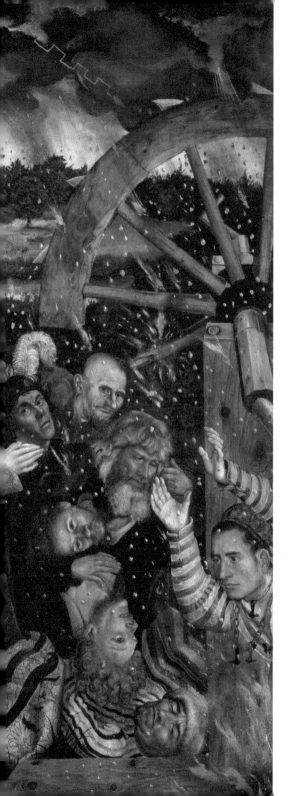

순교의 미학

중세 시대에는 줄무늬를 세 가지 색으로만 사용하도록 했다. 그러나 르네상스 시대에는 줄무늬를 이루는 색깔에 제한을 두지 않았는데, 이렇게 함으로써 줄무늬의 풍부한 표현력을 감퇴시키고 상징성보다는 미학성에 더 주목하게 했다. 이 그림에서처럼 삼색 또는 그 이상의 줄무늬 옷을 입은 망나니는 이전 시대의 두 가지 색 줄무늬 옷을 걸친 망나니보다 덜 잔인하고 덜 사나워 보인다.

루카스 크라나흐, 〈성녀 카타리나의 순교〉, 제단화의 중앙 패널, 1506. 드레스덴, 알테 마이스터 회화관

제3부

현대의
줄무늬

19-21세기

역사학자들은 잠옷에 줄무늬가 사용된 것에 다른 이유가 있다고 추측한다. 한편으로 줄무늬 파자마와 잠잘 때 입는 옷의 종류에 제기되는 문제는 '속옷', 즉 몸에 직접 닿는 옷 전체에 관한 것이기도 하다. 이런 옷들이 여러 가지 색깔의 줄이나 띠로 치장되는 이유는 무엇일까? 이런 유행과 습관은 언제 시작된 것일까? 줄무늬 천의 길고도 곡절 많은 역사에서 이런 옷들은 어떻게 이름을 올렸을까? 이에 대해 만족할 만한 해답을 얻으려면 살펴봐야 할 것이 많다. 양말·메리야스류類의 역사, 직조술의 역사, 세탁법의 역사뿐 아니라 사회의 상징체계, 의복 문화의 윤리적 측면까지도 검토의 대상으로 삼아야 한다. 책의 후반부에서 다룰 줄무늬의 문제는 무엇보다 색채의 문제다. 앞으로 전개될 논의의 방향을 간략하게나마 밝힘으로써 우리는 경멸의 의미가 담긴 줄무늬의 굴레에서 벗어나 낭만주의 시대에 잠시 나타난, 가치 있고 '좋은' 줄무늬의 세계를 다시 만나려 한다. 이제부터 살펴볼 줄무늬는 지금까지 살펴본 줄무늬와는 완전히 다를 것이다. 세로줄이냐 가로줄이냐에 초점을 맞추기보다는 줄의 색과 폭의 문제를, 줄무늬의 윤리적, 정치적 차원보다는 사회적, 위생학적 차원을 다룰 것이기 때문이다.

01 줄무늬의 위생학

봉건 시대부터 2차 산업 혁명 시기까지 서양인들은 살에 직접 닿는 옷이나 천 (셔츠, 베일, 브라카이(고대에 켈트족과 게르만족이 착용하고 이후 중세 시대에 유럽인이 착용한 가랑이가 넓은 바지), 팬츠, 시트)에 흰색이나 흰색 계통 이외의 다른 색은 사용하지 않았다. 몇몇 수도원 규정에는 이런 옷이나 천은 염색하지 말라고 따로 명시되어 있기도 하다. 이때 염색하지 않은 천은 무채색에 해당하는 흰색보다 더 하얀 것으로 여겨졌다. 이런 규정은 색을 불순한 것(특히 벌레 등에서 추출한 경우), 필요 이상의 것 그리고 저속한 것이라 생각한 사회 분위기에 기인한다. 따라서 색은 사적이고 자연적 표면인 살갗에서 떼어 놓아야 하는 것이었다. 색에 대한 이러한 생각과 태도는 계속해서 이어졌다. 12세기와 13세기에 시토회와 프란체스코회는 색은 빛이 아니라 물질일 뿐이므로 천하고 헛되며 멸시당해 마땅하다고 생각했다. 그 점에서 두 수도회의 지도자인 성 베르나르와 성 프란체스코는 염색과 색의 발전을 가로막은 가장 큰 적이었다고 할 수 있다. 중세 말의 사치 단속법은 도덕적 교화주의의 경향을 풍기며 당시의 의상 체계에 많은 영향을 끼쳤다. "교회를 우습게 만들며 사제들을 익살 광대로 바꿔 놓는"(칼뱅), "허영에 가득 찬 장식과 화려함을 과시할 뿐인"(루터) 미사와 연극적인 분위기에 반발하며 전쟁을 선포한 종교 개혁은 색에 대해서도 부정적인 입장을 보였다. 종교 개혁가들은 색 혐오주의를 넘어 색 파괴주의자^{chromoclaste} 였다. 로마 가톨릭교회 개혁 운동('반종교 개혁')도 종교 개혁가의 색에 대한 관점과 의상 윤리를 부분적으로 수용했다. 이처럼 종교 개혁과 그로써 형성된 가치 체계 속에서 색에 대한 거부는 서

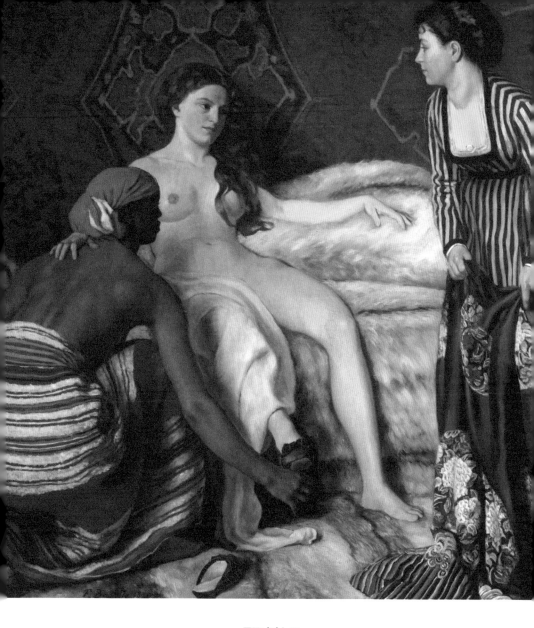

줄무늬와 누드

화가 바지유에게 하녀와 흑인 여자, 몸단장, 이국 취향, 누드 등은 줄무늬 천을 돋보이게 하는 수단에 불과했다. 줄무늬를 중심으로 그림의 모든 요소가 연결돼 있다.

프레데리크 바지유, 〈화장〉, 1869년. 몽펠리에, 파브르 미술관

지도의 줄무늬

지도에서 줄무늬는 상당히 효과적인 그래픽 표시다. 위험 지대, 분쟁 지역, 독특한 지위를 갖는 지방, 영토 분쟁 중인 국가 등을 부각하기에 적합하다.

〈반反 독일 지도〉, 유럽의 분할과 재분할에 대한 체코의 선전물, 1916년. 개인 소장품

양에서 대중을 위한 소비품들이 대량으로 생산되기 시작하던 산업 자본주의 시대에도 그 영향력을 행사했다. 11세기부터 19세기까지 셔츠나 시트가 흰색이나 염색하지 않은 천으로 만들어진 데는 그만한 이유가 있다.[32]

첫 번째 변화는 1860년 이후 미국과 영국에서, 그 이후 유럽 전역에서 나타났다. 프로테스탄트의 윤리관, 자본주의자의 도덕관, 부르주아 또는 청교도의 가치관에서 해방된 제조업자와 그들의 고객들은 흰색과 자연색의 굴레를 벗어던지고 '색이 있는' 속옷, 리넨 제품, 시트, 잠옷 등을 사고팔기 시작했다. 그러나 흰색에서 유색으로 넘어가는 과정은 한 세기 이상 걸렸을 뿐 아니라, 직물의 종류에 따라 변화 속도가 달랐다. 예를 들어 1860년경에 하늘색 셔츠를 입는다는 것은 생각조차 할 수 없는 일이었지만 1920년경에는 꽤 흔한 일이 되었고, 1970년경에는 진부하게 여겨질 정도였다(실제로 이 시기 남성들에게 하늘색 셔츠가 흰색 셔츠보다 더 평범하고 일상적인 것처럼 생각되었다). 반대로 짙은 갈색이나 밝은 빨간색의 시트를 침대에 까는 것은 1860년경에 결코 있을 수 없는 일이었으며, 이런 인식은 1920년뿐만 아니라 1960년경에도 마찬가지였다. 하지만 그로부터 10년이 지난 후 상황이 많이 달라졌고, 오늘날에는 당연하게 느껴질 정도는 아니지만 짙은 갈색이나 밝은 빨간색의 시트를 침대에 사용하는 것이 이상하지 않다. 셔츠와 달리 시트의 경우 점진적인 변화를 겪은 것이 아니라 1970년대부터 갑작스럽고 대대적인 변화를 경험했던 셈이다.

32 그러나 흰색과 염색하지 않은 색을 동일한 가치를 지닌 것으로 생각하지는 않았다. 17세기 후반까지, 즉 아이작 뉴턴이 백색광을 분해해 눈으로 볼 수 있는 색의 범위인 무지개 스펙트럼을 밝혀내기 전까지 흰색은 검은색과 마찬가지로 분명히 하나의 색이었다. 염색하지 않은 색은 오히려 회색이나 회갈색, 베이지색과 같은 계통의 색으로 여겼다. 반면에 무색은 흰색과 완전히 다른 것이었다. 서양인의 정서에 무색은 투명한 색이었으며, 의상 체계상으로는 채도가 0인 흰색, 즉 그들의 피부색에 가까운 것이었다. 따라서 모든 옷은 무색을 기준으로 색이 만들어지는 것이었다. 흰색 또는 염색하지 않은 색의 셔츠는 채도가 한 단계 올라간 것으로 여겨졌다.

흰색에서 유색으로 넘어가는 과정은 지역에 따라 조금씩 속도가 달랐지만, 그런 변화 과정에서 '파스텔 색조와 줄무늬'가 중간 역할자로 나선 점은 동일했다. 어떤 분야에서도 흰색에서 채도가 높고 선명한 색으로 단번에 건너뛰지는 않았다. 변화는 더디게 진행되었으며, 침대에서나 속옷에서나 잠옷에서나 중간 단계에서 사용된 것은 늘 파스텔 색조와 줄무늬 천이었다. 유색으로의 변화가 같은 시기 같은 물건에 적용되면서 파스텔 색조와 줄무늬가 함께 사용되는 경우도 종종 있었다. 이때는 연한 색이나 채도가 낮은 색이 이용되거나, 흰색과 채도가 낮은 색이 줄무늬 형태를 이루거나 했다. 파스텔 색조와 줄무늬가 함께 사용되던 때의 초기, 즉 1860-80년 그리고 1920-40년에는 차가운 색이 다방면으로 애용되었다.[33]

한 가지 흥미로운 사실은 19세기 말부터 20세기 중반까지 서양의 의복 체계에서 줄무늬와 파스텔 색조가 동일한 가치를 지닌 것처럼 사용되었다는 점이다. 파스텔 색조는 미완성의 색, 진짜와 다름없는 색, 또는 장 보드리야르가 쓴 표현처럼 "이름이 있다고 말하기 어려운 색"이다.[34] 한편 줄무늬는 중간색, 손상된 색, 씨실과 날실처럼 흰색으로 직조된 색이다. 결국 두 경우 모두에서 색조는 손상된, 문장학의 용어를 빌리자면 '변형이 가해진' 느낌을 풍긴다. 서로 제작 기법은 다르지만 둘 다 흰색에 생기를 불어넣고, 색을 취사선택하여 불순 요소를 없애는 이중적 기능을 수행한다. 이런 기능으로 인해 파스텔 색조와 줄무늬는 흰색이나 염색하지 않은 천이 오랫동안 독점했던 몸의 위생과 사회의 도덕률 분야에서 나름대로 자리를 잡을 수 있었다. 직물과 의복 분야에서 일어난 변화는 청결, 건강, 위생, 또는 신체와 관련된 다른 물건들로 점차 범위를 넓혀 갔다. 예컨대 부엌과 욕실의 벽, 병실, 실내 수영장의 바닥 타일, 가전제품, 식기, 화장품, 의약품 포장재 등으로 말이다. 위생을 상징하는 흰색에서 생기발랄하고 다종다양한 색으로 변화하는 모든 곳에서 파스텔 색조와

줄무늬는 중간 역할자로 나서게 되었다.

직물 분야에 대한 이야기를 좀 더 이어간 후에, 산업 사회를 거치며 중세의 줄무늬와는 완전히 다른 지위를 획득한 '위생의' 줄무늬가 어떻게 우리의 일상생활에 폭넓게 자리 잡게 되었는지 자세히 알아보자. 우리는 여전히 줄무늬 셔츠[35]와 줄무늬 속옷을 입고, 줄무늬 수건을 사용하며, 줄무늬 시트 속에 들어가 잠을 잔다. 우리 몸에 직접 닿는 것들에 파스텔 색조의 줄무늬를 사용하는 것은 혹시 우리 몸을 더럽히는 것들에 대한 염려 외에 우리 몸을 보호해 줄 수 있다는 믿음이 함께 작용한 것은 아닐까? 불결과 오염, 외부의 모든 공격은 물론이고 우리 내면에 도사리는 불순과 부패에 대한 불안으로부터 우리 몸을 지키려던 것은 아닐까? 여기서 우리는 앞서 수감자와 도형수, 미치광이의 예에서 언급한 방벽이나 필터 역할의 줄무늬를 다시 떠올리게 된다.

아무튼 분명한 사실은 현대 사회가 오랜 세월에 걸쳐 '위생의' 줄무늬를 아주 정교하게 체계화해 왔다는 것이다. 사실상 즐겨 입는 줄무늬 옷에 따라 개인과 집단을 분류하는 일종의 사회 문화적 기호학이 등장한 것이다. 굵은 줄무늬인지 가는 줄무늬인지, 흰색과 선명한 색이 짝 지어져 있는지 아니면 파스텔 색조와 짝 지어져 있는지, 세로 줄무늬인지 가로 줄무늬인지, 연속적인 줄무늬인지 불연속적인 줄무늬인지에 따라 그 해석이 달라졌다. 이 가운데 어

33 서양의 일부 전통에서는 차가운 색을 따뜻한 색보다 눈에 덜 띄는 색, 즉 더 저절하고 더 순수한 색으로 생각했다. 그런데 어떤 천을 차가운 색으로 염색하는 것은 따뜻한 색으로 염색하는 것보다 색을 깊게 스며들게 하는 게 어려웠다. 따라서 유럽에서는 수 세기 동안 파란색, 녹색, 회색 옷을 엷게 염색할 수밖에 없었다. 이때 엷은 색과 파스텔 색조는 둘 다 빛깔을 희게 만드는 과정을 거치는 것이라 그 경계가 애매했다.

34 이 표현은 장 보드리야르의 『사물의 체계 *Le Système des objets*』(1968)에서 빌려 왔다.

35 현대 유럽 사회에서 줄무늬 셔츠는 '최상의 것'으로 여겨졌다. 적어도 기업계에서는 그랬던 것 같다. 오늘날에도 관리직은 여전히 '화이트칼라'('블루칼라'로 불리는 노동자와 대립되는 개념)로 불리는 반면에 최고 관리직은 이삼십 년 전부터 '스트라이프칼라'로 불리길 원하는 추세다.

떤 것은 천박하게 또 어떤 것은 고상하게 여겨졌다. 어떤 것은 몸을 날씬하게 또는 뚱뚱하게 보이게 하고,[36] 어떤 것은 젊어 보이게 또는 늙어 보이게 한다고 여겨지기도 했다. 유행을 이끄는 줄무늬가 있었고 유행에 뒤처진 줄무늬도 있었다. 매번 그렇듯이 이런 유행들은 금세 쇠퇴하거나 엉뚱한 방향으로 전개되었고, 사회 계층이나 나라마다 반응이 각각 다르게 나타났다. 그럼에도 불구하고 2차 세계대전 이후 변하지 않으면서 사회의 표본이 될 만한 몇 가지 경향이 확인되었다. 대개 사람들은 몸에 닿는 모든 옷, 그리고 일부 겉옷에서도 선명하게 대비되는 두 색의 굵은 줄무늬보다 연한 색의 가는 줄무늬를 더 선호한다는 것이다. 예를 들어 영화나 캐리커처 등에 은행가와 악당이 나란히 줄무늬 양복에 줄무늬 셔츠를 입고 등장하지만, 은행가의 옷은 튀지 않고 차분한 색의 가는 줄무늬라면 악당의 옷은 화려한 색의 굵은 줄무늬로 이루어져 있다. 색이 화려하고 두께가 굵은 줄무늬는 오늘날에도 여전히 천박한 것으로 간주된다. 물론 분위기와 상황에 따라서는 천박함을 일부러 드러내는 것이 '최신의 멋'일 수도 있다. 다음으로 줄무늬는 여성적이라기보다는 남성적이라는 인식이 서서히 자리를 잡은 듯하다. 오늘날 많은 여성이 줄무늬 옷을 즐겨 입는 데도 말이다. 사람들은 종종 남성적인 줄무늬 장식과 여성적인 산포 무늬 장식을 대비한다(길쭉한 것과 둥근 것의 대비에 비유된다). 그렇다고 이런 대비가 누구에게나 다 적용되는 것은 아니다. 별이나 꽃무늬로 장식된 속옷을 입는 남성을 찾는 것은 어려운 일이지만, 여성이 줄무늬 옷을 입는 것은 전혀 이상하거나 낯선 일이 아니다. 실제로 많은 여성들이 섬세하고 보기 좋게 '여성

36 비만으로 고생하는 사람들 중 일부가 가로 줄무늬 옷을 굳이 찾아 입는 이유라고 말한 게 재미있다. 자신들이 뚱뚱해 보이는 이유가 몸 때문이 아니라 옷 때문이라는 생각을 상대에게 심어주기 위함이라는 것이다. 우리 시대의 교묘하고 다분히 비뚤어진 책략의 한 예라고 할 수 있다.

스러운' 멋을 살린 줄무늬 팬티와 브래지어를 착용한다.

　이처럼 의복에 사용된 줄무늬 체계는 20세기 내내 다채롭게 변주되면서 섬세하고 미묘한 변화를 겪었다. 몸에 닿는 '위생의' 줄무늬 외에 다른 성격을 지닌 줄무늬도 여기에 합류하면서 줄무늬 체계는 더욱 조직적이고 풍요로워졌다. 이런 줄무늬들 중에서 으뜸가는 것이 바로 해상이나 해변과 연관된 줄무늬였다.

02 머린 스트라이프의 세계

뱃사람들이 줄무늬 옷을 어디에서 언제부터 입기 시작했는지 밝혀내기란 쉬운
일이 아니다. 어떤 경로로 왜 그렇게 했는지도 알 수 없다.[37] 이들의 줄무늬 옷차
림에 대한 자료는 거의 없는 거나 마찬가지다. 고고학은 아주 적은 양의 정보만
제공해 주고 있으며, 뱃사람을 묘사한 그림도 17세기 이전에는 신뢰할 만한 것
이 없다. 그러나 전후 맥락을 파악하기 어려운 특이한 사료가 하나 있기는 하다.
줄무늬 옷을 입은 뱃사람의 모습을 그린 15세기 말의 세밀화가 바로 그것이다.
중세 말에 선풍적인 인기를 끈 『산문 트리스탄 *Tristan en Prose* 』에 실린 채색 수사본手
寫本으로, 현재는 프랑스 국립 도서관에 소장되어 있다.[38] 이 삽화는 콘월의 왕 마
크에게 그의 조카 트리스탄이 곧 도착할 것이라고 알리는 뱃사람 셋의 모습을
담고 있다. 트리스탄은 아직 배에 머물고 있으며 왕의 상륙 허가를 기다리고 있

37 나는 뱃사람들의 유니폼과 관련된 많은 자료를 읽었지만 그들이 언제부터 줄무늬 옷을 입기 시작
했는지, 어떤 경로로 그것이 확산되었는지에 대한 기록은 전혀 찾지 못했다. 당시에는 이 문제에
대한 언급을 금기시했던 것일까? 만약 그렇다면 줄무늬는 해상과 해양 분야에서도 배척을 뜻하
는 기호였다는 셈이 된다. 그러나 이 부분에 대해 반론을 제기할 수 있는 논문이 30여 년 전에 이
미 발표되었음을 최근에 알았다. 엘리즈 뒤뷔크의 「세인트로렌스 강 하구에서 발견된 16세기 뱃
사람들의 옷」(『캐나다 민속학 *Folklore Canadien* 』, 10권(1-2), 1988, 130~154쪽)을 참조하기를 바란다.
내게 이런 자료의 존재를 알려준 파트리스 르페브르에게 이 자리를 빌려 감사의 뜻을 전한다.

38 이 수사본은 1470년대에 프랑스 투르나 부르주에서 사본이 만들어지고 채색 작업이 이루어졌다.
채색을 주도한 화가는 당시 전문가들 사이에서 '예일의 미사경본 마이스터'라고 불린 인물이다.
내 추측이 맞는다면 그는 1468년에서 1475년 사이에 투르 지방에서 왕성하게 활동한 장식사 기
욤 피크오일 것이다.

뱃사람들의 줄무늬 옷

다음은 뱃사람들이 줄무늬 옷을 입었다는 사실을 보여주는 가장 오래된 세밀화다. 브르타뉴 지방의 아르모리크 반도에서 출발해서 도버 해협을 건넌 이들은 콘월의 왕 마크에게 트리스탄의 도착을 알리고 있다. 중세의 그림 속에 나오는 뱃사람들처럼 그들의 인상은 험악하고, 방금 배에서 내린 탓에 옷에는 아직 바닷물이 뻔뜩거린다.

『산문으로 쓰인 트리스탄 이야기』, 투르 또는 부르주 판본, 1470년경. 파리, 국립 도서관

줄무늬 세일러복의 기원

15세기 후반에서 16세기 초반에 배의 승무원이나 배에서 허드렛일을 맡아 하는 사람들이 그림에 많이 등장했다. 여기에서는 1249년 봄, 사이프러스를 떠나 이집트로 향하는 성왕 루이와 그 신하들을 묘사하고 있다. 돛을 올리고 있는 두 선원이 가로 줄무늬의 세일러복을 입고 있다. 한편 왕의 방패와 깃발, 망토 등에 사용된 밝은 남색 바탕에 황금 백합꽃이 뿌려져 있는 문양은 왕실의 상징이며, 으뜸가는 군주의 권리를 상징한 것이기도 했다.

세바스티앙 마므로, 〈바다를 통과하기〉, 1475년경. 파리, 국립 도서관

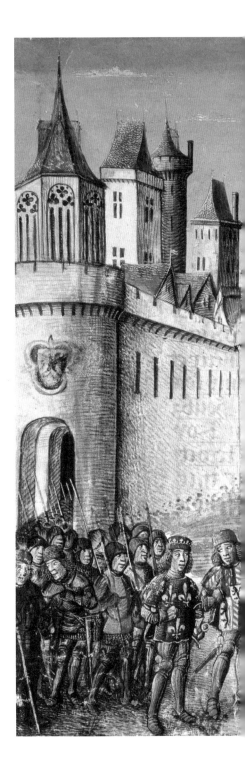

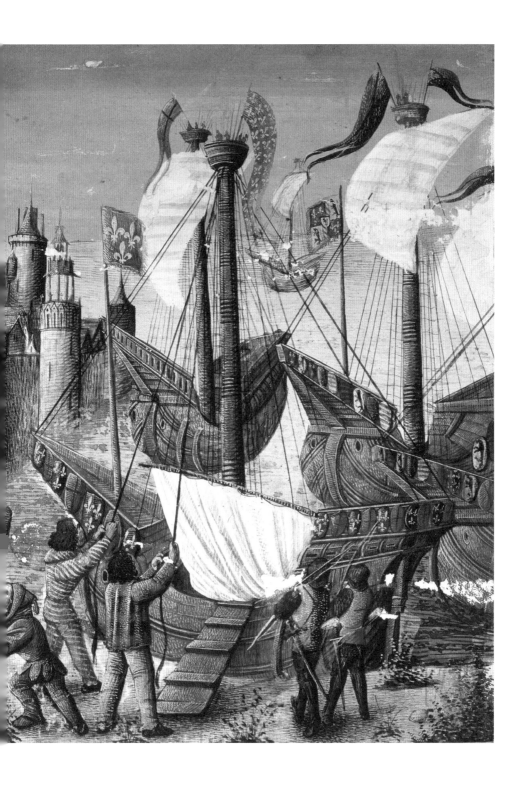

다.39 뱃사람 3인은 노를 세워서 손에 들고 있으며, 파란색 의복을 입은 채 높은 등받이 의자에 앉은 왕 앞에 서 있다. 방금 배에서 내린 탓에 뱃사람들의 옷에는 아직 바닷물이 뻔뜩거린다. 악당같이 험상궂은 얼굴에 피곤에 지친 듯한 모습이다. 그들 중 한 명은 턱에 수염이 까슬까슬하게 돋아 있는데, 당시에 이런 스타일은 부정적 의미를 띠었다. 중세 말에 뱃사람은 하층민에 속했고, 다분히 반사회적이고 싸우기 좋아하며 난폭한 이미지에 사람들 대부분이 두려워했다. 삽화 속에서 그들이 입고 있는 옷은 노란색과 보란색의 줄무늬가 들어 있고, 거칠게 짜인 모직물로 되어 있다. 여기에서 색깔은 별로 의미 있는 역할을 하고 있지 않은 듯하다. 단지 선명하고 어두운 2색도의 줄무늬만 강조하고 있다. 첫 번째 뱃사람은 품이 넉넉한 줄무늬 상의를 걸치고 있으며, 바지와 두건은 민무늬다. 반면에 두 번째 뱃사람은 바지와 두건이 줄무늬로, 첫 번째 뱃사람과 줄무늬의 위치가 뒤바뀌어 있어 대립을 만들어 낸다. 세 번째 뱃사람은 양 옆이 터진 줄무늬 튜닉을 입고 있으며 쓰고 있는 두건도 줄무늬다. 『산문 트리스탄』에 실린 다소 이상한 이 삽화는 줄무늬를 입은 뱃사람에 대한 가장 오래된 자료이며, 그 이전 자료에 대한 조사와 연구는 아직 진행 중이다.

영국과 네덜란드 화가들이 그린 해상 전투 장면에 가로 줄무늬(빨강과 하양, 혹은 파랑과 하양의 조합) 튜닉을 입은 해군 병사가 등장하기 시작한 것은 17세기 중반부터였다. 하지만 보다 다양한 사례는 18세기 후반이 되어야 만날 수 있다. 이후 줄무늬 옷을 입은 뱃사람은 그림에 많이 등장했고 심지어 바지까

39 『산문 트리스탄』에서 트리스탄은 이졸데가 콘월의 왕 마크와 결혼한 후에도 계속 그녀와 밀월 관계를 유지한다. 결국 둘의 관계가 발각되면서 왕궁은 발칵 뒤집어지고, 트리스탄은 바다를 건너 브르타뉴 지방의 아르모리크 반도에 몸을 피한다. 그는 뱃사람 세 명을 마크 왕에게 보내 용서를 구하고 두 사람의 관계에 대해 재론해 줄 것을 요청한다. 트리스탄과 이졸데의 슬픈 사랑을 담은 많은 중세 문학 작품에서 바다는 매우 중요한 자리를 차지한다. 하지만 뱃사람의 복장을 언급한 대목은 어디에서도 찾을 수 없다.

지 줄무늬로 그린 것을 목격할 수 있다. 그때부터 서구 사회에서 뱃사람과 줄무늬 옷의 밀접한 관계를 증명하는 갖가지 규정과 체계가 만들어졌다.

사실 모든 뱃사람이 줄무늬 셔츠를 입었던 것은 아니다. 그것은 원래 수부水夫, 즉 항해사나 갑판장, 부사관 등의 지휘 아래 허드렛일을 하는 하급 선원들이 입었다. 18세기 회화에서 줄무늬 셔츠는 수부를 표상하는 의복 역할을 했던 듯하다. 그리고 이 역할은 현재까지도 계속 이어지고 있다. 배에서 일하는 사람들 가운데 가장 낮은 지위에 있는 사람이 입는 것으로 줄무늬 셔츠가 사용되었으므로 그 옷은 때때로 경멸의 뜻을 나타냈다. 예를 들면, 프랑스 해군 장교들은 최근까지도 일종의 그랑제콜(프랑스의 고등 교육 기관으로 '대학 위의 대학'으로도 불린다.)인 해군 사관 학교를 거치지 않고 사병에서 직접 장교가 된 사람들을 '얼룩말'이라고 불렀다. 이런 고약한 별명은 사병 시절 이들이 셔츠 속에 백색과 청색의 가로 줄무늬 속옷을 입었던 데서 유래했다고 한다.

역사학자라면 중세 사회에서 널리 쓰인, 경멸적 의미의 줄무늬 옷과 근대의 선원들이 착용한 줄무늬 복장 간에 어떤 관계가 있는지 마땅히 관심을 가져야 한다. 그런 복장을 착용하게 한 이유가 줄무늬에 경멸의 의미가 담겨 있기 때문일까? 아니면 배에서 일을 하면 늘 위험에 노출되어 있기 때문에 어떤 상황에서도 눈에 잘 띄라고 줄무늬 옷을 입힌 것일까? 물론 줄무늬가 민무늬보다 두드러져 보이는 것은 사실이다. 특히 빨간색과 흰색의 조합일 경우 눈에 더욱 잘 띄는데, 이 조합은 선상에서 파란색과 흰색의 조합보다 시기적으로 먼저 사용되었다.

그렇다면 뱃사람들이 줄무늬 셔츠를 입기 시작한 게 사회 집단의 사상과 의식을 반영하거나 기호학적 원리에 입각해서가 아니라 단순한 직물 문제 때문은 아니었을까? 엄밀히 말해 뱃사람들의 줄무늬 셔츠는 트리코tricot, 즉 제조 방법이 양말·메리야스류에 속하는 것으로, 뜨개질이나 편물기로 짜서 만

군모의 방울 술과 줄무늬

위에서 본 프랑스 해군 병사
1946년 8월 전함 리슐리외가 영국의 어느 항구에 기항했을 때 사진

든, 체온을 따뜻하게 유지해 주는 속옷이라 할 수 있다. 그런데 유럽의 양말·메리야스류 제조업체는 오랫동안 기술적인 이유로 일부 품목, 즉 여성용 긴양말이나 쇼스, 헝겊 모자, 장갑 등을 줄무늬로 제작했다. 그렇다면 차가운 바다에서 작업해야 했던 뱃사람들의 줄무늬 트리코는 17세기 중반부터 편물기로 제작되기 시작한 양말·메리야스류의 확산과 연관된 것은 아닐까? 이런 추론이 맞다면 여기에서 뱃사람과 줄무늬 셔츠의 상징성에 대한 논의는 의미가 없어진다. 다만 유행 시기에 대한 올바른 판단은 가능해진다.

어쨌든 뱃사람들의 줄무늬 셔츠는 17세기 중반부터 시대와 지역을 뛰어넘어 널리 퍼져 나갔다. 표상 체계와 감수성의 영역에서 줄무늬 옷과 뱃사람의 세계는 서로 뜻이 맞았고 나중에는 서로를 동일시하게 되었다. 그때부터 줄무늬는 선상에서 뱃사람들을 지켜주는 역할에만 머무르지 않고 돛(고대와 중세 시대에 돛이 줄무늬인 경우는 허다했다.)[40]과 깃발을 비롯하여 다양한 분야에서 사용되기 시작했다. 특히 깃발에 사용된 줄무늬는 적어도 18세기부터는 선박들 간에 약속된 신호 체계를 준수해야 했다. 이때의 규칙은 중세 문장의 규칙과 매우 비슷하다.

그러나 역사학자가 눈여겨봐야 할 것은 방금 언급한 것이 아니다. 어부들이나 강에서 뱃놀이하는 사람들, 풋내기 선원들, 베네치아의 곤돌라 사공들이 줄무늬 옷을 입기 시작했다는 것도 아니다. 역사학자가 진심으로 주의 깊게 살펴봐야 할 것은 19세기와 20세기에 들어서 민바다의 줄무늬가 바닷가

40 돛의 줄무늬는 세 가지 기능, 즉 기술적 기능(작은 천 조각을 모아서 돛에 걸맞은 커다란 피륙을 만들 때 연결 구실을 한다), 신호 표시적 기능(둘 이상의 색을 사용한 돛은 멀리서도 눈에 잘 띈다), 역동적 기능(바람에 부풀려진 줄무늬 돛은 민무늬 돛보다 배를 훨씬 빠르게 앞으로 나아갈 수 있을 것처럼 보인다)을 담당한다. 이런 이유로 오늘날 경주용 요트에 추가로 다는 큰 돛, 스피네이커spinnaker는 대부분 줄무늬를 띠고 있다.

바다 위에서 펄럭이는 십자가와 줄무늬

문장, 선박의 기, 깃발은 유럽의 발명품이다. 그러나 17세기 말부터는 무역, 항해, 전쟁 등의 영향으로 점차 전 세계로 퍼져 나간다. 봉건 시대의 줄무늬 문장은 해군의 깃발이나 육군의 부대기 등에서 새로운 전성기를 맞는다. 〈세계 선박들의 깃발 일람표〉, 채색 판화, 18세기 말. 파리, 국립 해군 박물관

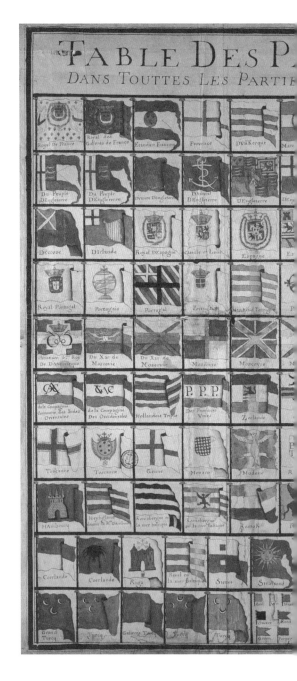

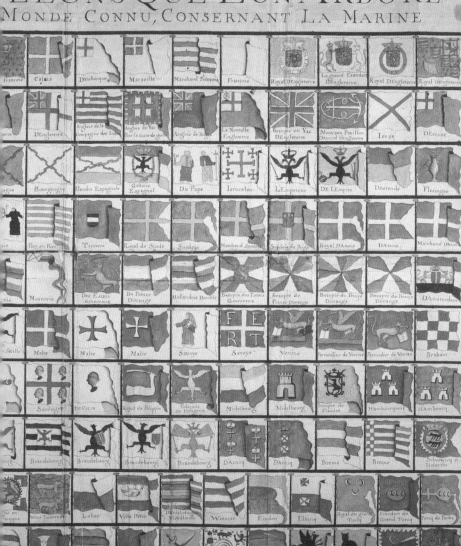

의 줄무늬로, 그리고 스포츠와 레저의 줄무늬로 사용 영역이 바뀌었다는 것이다. 이는 엄청난 규모의 파급력을 가진 사회 현상으로, 과거에 다양한 분야에서 사용되던 줄무늬를 차츰 하나의 체계로 융합해서 오늘날에도 일상생활에서 중요한 위치를 차지하도록 했다.

해수욕과 해변에서 보내는 휴가의 즐거움을 발견하면서 유럽 사회는 '바다 위'의 줄무늬를 먼바다에서 바닷가로 옮겨 왔다. 18세기에는 이름조차 없었고 19세기 초반만 해도 극히 소수의 사람들 사이에서만 유행하던 줄무늬옷과 천은 제2제정 말기에 영국과 노르망디 해변 어디에서나 쉽게 볼 수 있게 되었다. 그 유행은 이후 수십 년 동안 좀처럼 가라앉지 않았다. 외젠 부댕을 포함한 몇몇 화가들은 이에 대한 증언들을 1860년부터 화폭에 담았다. 그림에서는 천막과 의자의 천, 해수욕복, 부인들의 드레스, 아가씨들이 받쳐 든 작은 양산, 아이들의 옷 등 거의 모든 것들이 줄무늬로 되어 있다. 바닷가의 줄무늬는 프랑스 남서부 해안을 물들였고, 얼마 후에는 벨기에 해안에도 영향을 미친다. 1차 세계대전 직전에는 유럽의 온화한 바닷가가 모두 줄무늬의 경연장으로 변모해 있었다.

해수욕장의 줄무늬를 단지 유행이라는 현상 하나만으로 설명하는 것은 온당치 않다. 사교계의 사람들이 자신들보다 저평가된 집단, 즉 뱃사람들의 옷을 모방한 데는 분명 다른 이유가 있을 것이다. 사람들은 바닷가에서 어떤 구속이나 억압 따위에서 벗어난 느낌을 받는다. 도시에서 할 수 없던 것들을 감히 시도하기도 하고, 관습을 위반하거나 때로는 '불량하게' 놀고 싶어지기도 한다. 물론 단순히 이런 이유만으로 바닷가를 찾는 것은 아니다. 좋은 공기를 마시고 해수욕을 하면서 운동도 하고 건강해지기 위해서도 바닷가를 찾는다. 실제로 프랑스에서, 19세기 말부터 1차 세계대전 이전까지 해수욕장을 출입하는 것은 사교적인 활동일 뿐 아니라 건강을 위한 활동이었다. 여기서 우리

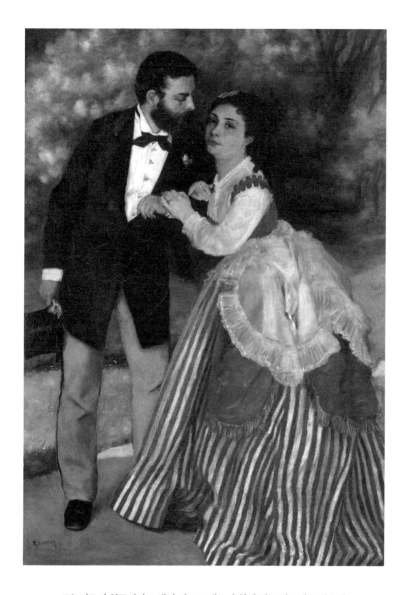

르누아르의 친구이자 모델인 리즈 트레오와 함께 있는 알프레드 시슬레

줄무늬 드레스는 19세기 중반에 짧은 쇠퇴기를 겪은 다음 제2제정 말에 다시 유행했다. 사교계 부인들뿐 아니라 평범한 계층의 여인들도 앞다퉈 줄무늬 드레스를 입었다.

오귀스트 르누아르, 〈약혼자〉, 1866-68년경. 쾰른, 발라프 리하르츠 미술관

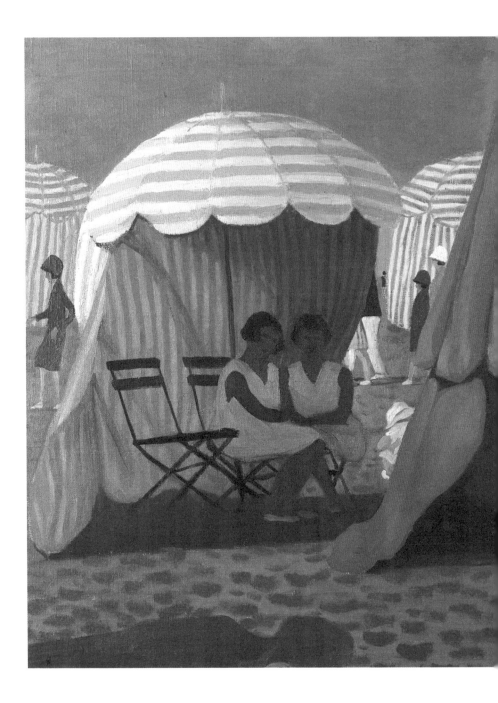

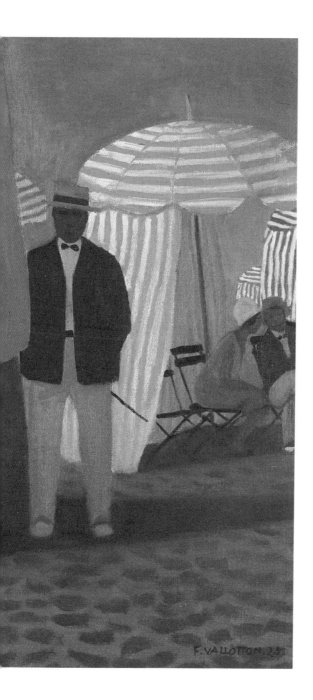

바닷가의 줄무늬

바닷가에서는 뱃사람의 줄무늬와 피서객의 줄무늬가 뒤섞인다. 1860년에서 1930년까지 장막, 텐트, 천막, 깃발, 수건, 수영복, 운동복, 양산, 파라솔, 해변의 방풍판, 공, 연, 장난감 등 바닷가에 있는 거의 모든 것에 줄무늬가 들어갔다.
펠릭스 발로통, 〈트루빌의 해수욕장〉, 1925년. 개인 소장품

는 앞서 언급한 건전하고 도덕적인 줄무늬를 다시 만나게 된다. 19세기 말과 20세기 초의 부르주아 사회에서도 몸에 직접 닿는 것은 언제나 흰색이거나 파스텔 색조, 또는 줄무늬여야 했다. 따라서 해수욕장은 뱃사람의 줄무늬와 위생학자의 줄무늬, 도덕가의 줄무늬가 한데 어우러져 있는 공간이었다.

수영복은 이런 유추를 가능하게 하는 또 하나의 전형적 사례다. 위생학자라면 수영복 색깔로 당연히 흰색을 권하겠지만, 흰색 수영복의 가장 큰 결점은 재질에 상관없이 물에서 나올 때 몸이 거의 드러나 보인다는 것이다. 그렇다고 검은색이나 어두운색을 권할 수도 없는 노릇이었다. 당시만 해도 한 가지 빛깔의 어두운색을 몸에 직접 걸친다는 것은 건강에 해롭고 풍속을 해치는 것으로 생각되었기 때문이다. 따라서 밝은색과 어두운색, 주로 흰색과 네이비 블루색을 섞어 만든 줄무늬 수영복의 유행은 어쩌면 당연한 결과였는지 모른다. 이로써 사회도덕과 몸의 위생이라는 명분도 지키면서, '위생의' 줄무늬도 뱃사람의 줄무늬에 합류할 수 있게 되었다.

'바닷가'의 줄무늬는 광란의 시대로 불린 1920년대 이후에도 널리 퍼져 나갔다. 시간이 흐를수록 해변은 여러 색채나 형태의 줄무늬들이 다채로운 매력을 뽐내는 경연장으로 변했다. 수영복과 휴양복, 목욕 가운, 수건, 천막, 파라솔, 해변의 방풍판, 덱 체어, 가게의 블라인드, 어린이 장난감, 공, 비치백 등 온갖 것들에 줄무늬가 들어갔다. 줄무늬의 유행이 점차 수그러들기 시작한 것은 1970년대와 1980년대에 들어서이다. 해변에서 줄무늬 장식이 조금씩 빠져나가면서 다른 형태의 장식들, 예를 들어 열대 지역이나 남태평양 지역을 연상하는 물건들이 그 자리를 메웠다. 그 다음에는 '캘리포니아풍'이 해변을 지배하게 된다. 그렇다고 줄무늬가 완전히 자취를 감춘 것은 아니었다.

1930년대와 1970년대 사이로 다시 돌아가 보자. 당시 줄무늬가 해변에 널리 퍼지면서 특권층의 전유물처럼 인식됐던 해변은 이제 모두에게 평등한 공

대서양 횡단과 덱 체어 스트라이프

나무와 천으로 간단하게 구성되어 쉽게 접었다 폈다 할 수 있는 '덱 체어'(프랑스어 속어로 'transa')가 고전적인 모습을 처음으로 드러낸 것은 1900년대 대서양 횡단 정기 여객선의 갑판에서였다. 그러다가 점점 바닷가로 사용 범위가 확대되었고, 나중에는 해변을 상징하는 물건 중 하나가 되었다. 진정한 덱 체어는 의자의 천이 두 가지 색(하양과 파랑, 하양과 초록, 하양과 빨강)으로 되어 있어야 한다.

간이 되었다. 사회의 다른 구성원들도 바다에서 소위 바캉스라는 것을 즐기면서 그에 맞는 습관이나 풍습, 규범, 옷 등을 갖추게 되었다. 유행이 사회 저변으로 확산될 경우 초기의 의미가 변질되게 마련이지만, 줄무늬는 일반 장식들과 다르게 고급스러운 이미지를 잘 유지했다. 2차 세계대전 이후 대중적으로 인기를 얻었을 때에도 줄무늬는 우아하고 고상한 장식이라는 평판을 거의 잃지 않았다. 1900년에서 1920년 무렵에 최고조에 달했던 줄무늬에 대한 문화적 스노비즘은 사라졌지만, 그것의 문화 코드까지 예전과 같은 경멸 조調로 바뀌지는 않았다. 이제 해변에서 줄무늬 복장을 하는 것은 '멋지고 세련된' 것으로 인식되었다. 물론 앞서 우리가 언급한 것처럼 줄무늬에도 여러 종류가 있어서, 폭과 색의 짜임새에서 그 시대의 규준을 조금이라도 벗어난 줄무늬 복장을 하면, 그 사람은 대중으로부터 천박하다는 냉대의 시선을 받아야 했다.

사람들이 모든 줄무늬를 '멋지고 세련된' 것으로 생각한 것은 아니었는데, 흰색과 다른 색이 조합을 이룬 줄무늬에 한해서만 그랬다. 당시 사람들은 흰색을 줄무늬에 변치 않는 청결함과 신선함을 제공하는 색이라 여겼던 듯하다. 신선함을 의미하는 줄무늬는 해변뿐 아니라 그곳에서 멀리 떨어진 곳들, 특히 부패하기 쉬운 물건을 파는 유제품 가게, 생선 가게, 푸줏간, 청과물 가게 등에서 많이 사용되었다. 줄무늬로 장식된 진열창과 블라인드는 손님들에게 그 가게에서 파는 물건이 신선하고 품질도 좋은 것이란 인상을 주는 데 안성맞춤이다. 게다가 신선 제품을 판매하지 않는 가게들까지 블라인드나 기타 장식을 줄무늬로 꾸며 우아하고 젊고 재밌고 시원한 분위기를 만들려고 했다.

수십 년의 세월이 지나면서 바닷가의 줄무늬는 바캉스와 여름을 뜻하는 줄무늬로 바뀌었다. 이제 줄무늬는 뱃사람의 셔츠나 해수욕객의 위생을 상징하는 수준을 넘어 여가와 레크리에이션의 세계, 놀이와 스포츠의 세계, 어린이와 젊은이의 세계를 모두 아우르는 상징물이 되었다.

03 어린이와 줄무늬의 연관성

어린이와 줄무늬 사이에는 길고도 오랜 역사가 있다. 일례로 중세 시대의 그림에 젖먹이의 배내옷을 동여매는 작은 끈을 줄무늬 형태로 마무리한 흔적이 남아 있다. 16세기 초부터 시작된 절대 왕정 시대하에서도 젊은 귀족들 사이에서 줄무늬 옷이 유행하였으며, 이들은 아이들에게도 줄무늬 옷을 입혔다. 이러한 현상은 프랑스 혁명 기간 동안에도 지속되었다. 성행하던 판화에는 줄무늬가 들어간 짧은 바지, 조끼, 치마, 앞치마 등을 입은 어린 애국 시민의 모습이 종종 등장했다. 그러나 이런 사례는 줄무늬 옷이 혁명을 상징하던 시대적 상황 때문이었던 것 같다. 줄무늬와 어린이가 본격적으로 특별한 관계를 맺기 시작한 것은 19세기 후반부터였다. 이 시기부터 줄무늬와 어린이는, 적어도 유복한 계층에서는 매우 가까운 관계로 발전했다.

젖먹이든 청소년이든 간에 어린이는 분명 현대 사회에서 줄무늬 옷을 가장 즐겨 입는 나이층일 것이다. 마르셀 프루스트와 장 폴 사르트르가 어린 시절에 즐겨 입던 어린이용 세일러복은 해군 병사의 제복을 본뜬 것으로, 이제 주변에서 찾아보기 어렵지만 다른 스타일의 줄무늬 옷이 그 바통을 이어받았다. 오늘날 사람들이 본보기로 삼고 싶은 사람은 해군 병사가 아니라 스포츠 스타일 것이다. 뱃사람과 운동선수, 두 '얼룩말 줄무늬'는 서로 다른 세계에 속하고 있지만 둘 다 사회 조직에 쉽게 편입될 수 없고, 주변부에 위치한다는 공통점이 있다.

줄무늬와 어린이 간의 특별한 관계는 사회적 표지라는 관점에서 검토해

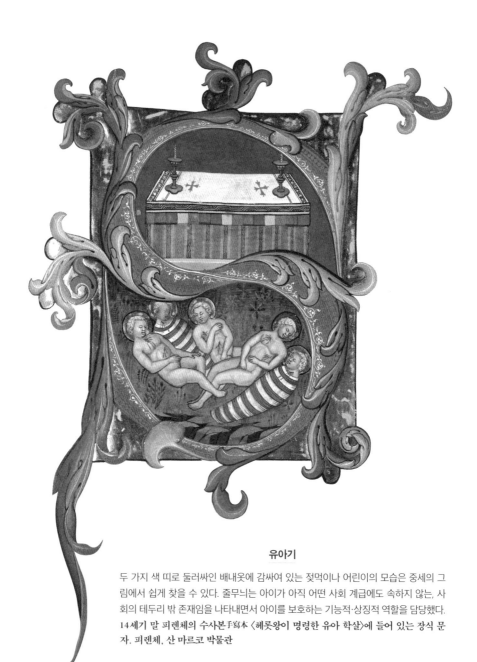

유아기

두 가지 색 띠로 둘러싸인 배내옷에 감싸여 있는 젖먹이나 어린이의 모습은 중세의 그림에서 쉽게 찾을 수 있다. 줄무늬는 아이가 아직 어떤 사회 계급에도 속하지 않는, 사회의 테두리 밖 존재임을 나타내면서 아이를 보호하는 기능적·상징적 역할을 담당했다. **14세기 말 피렌체의 수사본手寫本 〈헤롯왕이 명령한 유아 학살〉에 들어 있는 장식 문자. 피렌체, 산 마르코 박물관**

샤를이 어디 있나요?

줄무늬 옷은 1900년대 프랑스 상류 사회에서 남자아이나 어자아이 모두에게 입혀야 할 우아한 옷이었다.
사진의 한가운데 있는 아이가 미래의 샤를 드골 대통령이다.

릴, 1900년경. 개인 소장품

곱슬머리 금발과 바다의 줄무늬

어린 장 폴 사르트르가 세일러복을 입고 있는 모습. 1908년 말에 찍은 사진으로, 실존주의 철학서인 『변증법적 이성 비판 *La Critique de la raison dialectique*』을 쓰기 한참 전이다.

릴리안 시겔의 개인 소장품

야 한다. 역사학자는 이 지점에서 수 세기를 거슬러 올라가 중세 시대에 줄무늬가 지녔던 경멸과 소외의 흔적을 오늘날 아이들이 입는 줄무늬 옷에서 찾고 싶은 유혹을 다시 느낀다. 실제로 오랫동안 어린이는 나환자, 곡예사, 창녀처럼 다방면에서 사회로부터 배척을 당했다. 그리고 줄무늬는 이런 '배척'을 특징적으로 보여주는 표지였다. 하지만 이런 식의 유추는 너무 지나친 것이라는 생각이 든다. 아이들이 줄무늬 옷을 많이 입기 시작한 때는 19세기 후반으로, 당시는 파스텔 색조의 옷도 함께 유행했기 때문이다. 여기서 우리는 줄무늬와 파스텔 색조가 동일한 가치를 가지고, 줄무늬와 위생의 개념이 서로 연결되어 있음을 다시 한번 확인하게 된다. 예컨대 사람들은 아이들에게 흰색, 분홍색, 파란색 또는 줄무늬 옷을 입히면서 그것이 아이들의 몸을 깨끗하게 지켜준다고 여겼다.[41] 즉 중세의 줄무늬와는 전혀 다른 의미의 줄무늬가 등장한 셈이다.

19세기 후반부터 아이들이 본격적으로 입기 시작한 줄무늬는 단순한 배척의 표지를 넘어서 위생의 표지이고, 청결과 공중위생을 보장하는 표지였다. 한편으로 줄무늬 옷은 오랫동안 다른 무늬의 옷에 비해 때를 덜 탄다고 알려져 왔다. 이는 물질의 원리나 화학 현상의 관점에서 볼 때 터무니없는 생각이

41 19세기 후반부터 영국과 스칸디나비아반도를 시작으로 미국과 프랑스 등지에서 여자아이에게는 분홍색을, 남자아이에게는 하늘색을 입히기 시작했다. 이 현상을 규명하기 위해서는 인류학자와 역사학자의 세심한 연구가 필요하다. 이런 옷이 언제 등장해서 어떻게 확산되었는지 알 수 없고 어떤 의미를 갖는지도 수수께끼다. 지금까지 여러 전문가가 설명을 시도했지만 그다지 만족스럽지 못했다. 내 생각에는 파스텔 색조나 낮은 채도의 색이 사용된 것으로 보아 위생이나 사회 윤리와 연관되어 있는 것 같다. 그러나 내가 색을 전문적으로 연구하는 역사가이기는 하지만 여자아이에게 분홍색 옷을, 남자아이에게 하늘색 옷을 입힌 역사적 근거를 제시할 자신은 없다. 다만 여성적인 빨간색과 남성적인 파란색을 약간 부드럽게 만든 것은 아닐까 짐작해 볼 뿐이다. 만약 내 짐작이 맞는다면, 상대적으로 최근의 가치 체계가 반영된 것이리라. 유럽에서는 18세기까지 빨간색은 남성적이고 호전적인 색, 파란색은 성모 마리아의 색으로 여성적인 색이었기 때문이다. 이런 인식에 큰 변화가 일어난 것은 1770년에서 1850년 사이였다.

지만 감각 기관을 통해 대상을 인식하는 능력 차원에서 보면 완전히 허황된 것은 아니었다. 실제로 줄무늬를 시각적으로 인식하는 과정에서는 일종의 눈속임이 작동한다. 줄무늬는 무엇인가를 드러내 보이면서 동시에 가리기 때문에 얼룩을 숨기는 데 도움이 될 수 있다. 이러한 줄무늬의 시각적 기능에 대해서는 나중에 다시 논의하기로 하자.

건강에 좋고 깨끗한 것, 일종의 '부르주아적인' 어린이의 줄무늬에는 유희적 성격도 들어 있다. 아이에게 줄무늬 옷을 입히는 것은, 좀 더 즐겁고 편하게 놀 수 있게 한다는 이유도 있지만 그보다는 어린이의 줄무늬가 우리가 앞서 언급한 두 가지 줄무늬 세계와 밀접히 연관되어 있기 때문이다. 그중 하나는 레저와 바캉스, 바닷가의 줄무늬이고, 다른 하나는 곡예사, 어릿광대 등 어떤 형태로든 '노는' 것과 연관된 사람들의 줄무늬다. 어찌 보면 아이에게 줄무늬를 입히는 것은 눈 깜짝할 사이에 다른 모습으로 바뀌게 하거나 익살스럽게 흉내 내거나 심지어 변장하는 효과를 노린 것이라고도 할 수 있다. 우리 조상들의 뱃사람 옷이 그 대표적 예다. 뱃사람 옷은 깨끗하고 분별 있고 멋지고 세련되게 보일 뿐 아니라 유쾌하면서도 우스꽝스러운 느낌마저 준다. 또한 친근감을 주고, 웃음까지는 아니지만 적어도 기분을 전환하는 옷이다. 뱃사람 옷의 줄무늬는 눈속임을 유발하며 사람들을 흥겹게 만든다.

줄무늬 옷을 입은 어릿광대나 코미디언이 익살맞은 동작을 취하는 모습을 상상해 보라. 프랑스의 유명 배우 콜뤼슈가 스탠딩 코미디를 하면서 줄무늬 작업복을 입은 것은 우연이 아니다. 오늘날까지 많은 독자들에게 사랑을 받는 만화 「아스테릭스」도 마찬가지다. 주인공 아스테릭스의 동료 오벨릭스가 엄청나게 큰 파란색과 흰색의 세로 줄무늬 팬츠를 입은 모습으로 그려진 데는 다 그만한 이유가 있다. 콜뤼슈와 오벨릭스는 서로 다른 장르에 등장하지만 둘 다 어릿광대, 익살 광대, '괴짜 얼룩말'〔행동이 이상야릇하고 아웃사이더처럼 행동하는

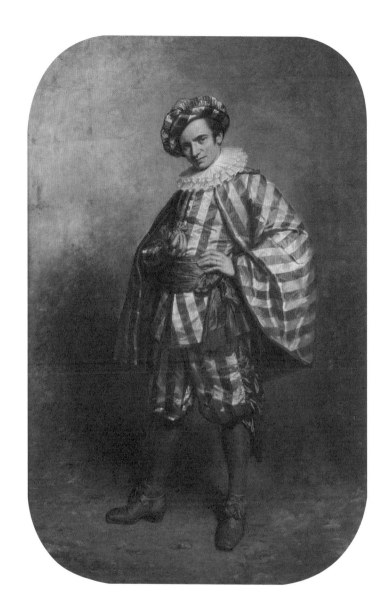

무대 의상

세월이 흐르면서 줄무늬 옷은 희극 배우, 곡예사, 어릿광대 등이 입는 전형적인 무대 의상으로 자리매김했다.
외스타슈 로르세, 〈배우 필로클레 레니에 드 라 브리에르〉, 1848년. 파리, 코메디 프랑세즈 박물관

사람, 상황의 변화나 주위 환경에 순응하지 않는 사람을 가리키는 표현이다.)에 속한다.

18세기 프랑스의 박물학자 뷔퐁처럼 현대 사회는 얼룩말에 대해 호의적이고 기분 좋은 매력을 느끼는 듯하다. 얼룩말은 약간 기이하고 '다른 동물들과 다른' 동물이지만 생기가 넘치고 놀기를 좋아하는 동물, 특히 변장을 하고 있는 것처럼 비춰진다. 또한 얼룩말은 항상 젊어 보이는 동물로, 실제로든 비유적 의미로든 '늙은 얼룩말'은 없다. 따라서 어느 정도 사회적 지위를 얻은 성인이 화려하고 발랄한 줄무늬 옷을 입는 것은 모험을 즐기거나 주변에 충격을 가하려는 의도를 띤, 엉뚱한 짓으로 받아들여졌다. 요컨대 줄무늬는 젊은이와 어릿광대, 거리의 광대 들을 위한 것이었다. 줄무늬는 흔히 옷을 통해 모습을 드러내지만 어린 시절이나 축제, 놀이와 관련된 것에도 나타난다. 사탕(흰색 줄무늬가 들어간 베를랭고〔19세기 중반부터 많은 프랑스인들이 즐겨 먹는 사탕인 베를랭고 드 낭트〕를 생각해 보라), 장난감, 유랑 극단의 천막, 서커스와 연극의 여러 소품들이 좋은 예가 될 것이다.[42]

오늘날 어린이의 줄무늬는 건강과 평화, 즐거움과 역동성을 동시에 나타내는 상징물이다. 달리 말해 그러한 상징들은 아이들과 그들의 부모를 대상으로 제품을 만드는 기업에 요구되는 거의 모든 덕목들이다. 이런 줄무늬를 상업적으로 가장 잘 사용한 사례 중 하나로 '시그널*Signal*'이란 유명한 치약이 있다. 1960년대 초에 처음 등장한 이 치약은 본래 어린이용으로 제작된 것이었다. 빨간 테가 둘린 흰색 치약이 튜브에서 나오면서 줄무늬를 이루는 모양은 눈이 부실 정도였고, 사람들의 시선을 끌기에 더할 나위 없었다. 줄무늬는 치

42 중세 기사의 후예라 할 수 있는 경마 기수의 줄무늬 승마복은 놀이를 뜻하고, 기회와 행운을 상징하며 어린이의 줄무늬와 밀접한 관련이 있다. 그러나 이 분야도 역사학자의 연구를 기다리고 있는 실정이다.

곡예사에서 피에로로

줄무늬에는 흔히 기쁨, 놀이, 위반을 나타
내는 어떤 것이 담겨 있다. 그래서 중세 시
대에는 곡예사의 옷에, 르네상스 시대에
는 어릿광대의 옷에, 그리고 20세기에는
피에로의 옷에 줄무늬가 들어가 있다.
석판화로 제작한 포스터 부분, 1900년경

세련된 옷차림과 구강 위생

빨간 테가 둘린 하얀 치약이 시장에 출시된 것은 1960년대였다. 하지만 이미 그로부터 40년 전 광고에서 줄무늬와 칫솔질을 연관 지었다.

샤를 제스마르가 글리코동 치약을 위해 만든 포스터, 1925년경

약의 위생적 기능을 부각하면서 치약을 고차원적 제품으로 보이게 할 뿐 아니라, 치약을 눌러 짜는 동작을 쉽고 재밌게 느끼게 해 칫솔질을 즐거운 놀이처럼 생각하게 만들었다. 하얀 치약 위에 빨간 줄무늬가 얹혀 있는 모습에서 어쩌면 사람들은 식욕마저 느꼈을지도 모른다. 시그널 치약과 함께라면 칫솔질은 힘들고 하기 싫은 일이 아니라 눈을 즐겁게 하는 놀이가 되었다. 마케팅의 관점에서 이 제품은 기발하고 참신한 발상의 산물이었다. 1961년에 네덜란드·영국 회사인 유니레버Unilever가 출시한 시그널 치약은 출시되자마자 시장 점유율에서 선두를 차지했다. 소비자들이 몰리자 다른 회사들도 앞다투어 유사 제품을 만들었지만 시그널의 아성을 무너뜨릴 수는 없었다. 시그널은 그 자체로 줄무늬 치약을 대표하는 이름이 되었으며, 문장학의 표현을 빌리자면 사실상 '말하는' 문장이 되어 버린 것이다. 줄무늬가 뭔가를 눈에 띄도록 해야 하는 기능을 담당했다면 시그널 치약의 줄무늬도 예외는 아닌 셈이다.

스포츠 분야에서 사용된 줄무늬는 멀리서도 쉽게 알아볼 수 있어야 한다는 점에서 어린이의 줄무늬와 공통점이 있다. 물론 표시 기능 말고도 위생적인 목적(몸에 직접 닿기 때문에), 놀이와 축제, 젊음과 역동성을 표현한다는 점도 빼놓을 수 없다. 아이들만큼이나 줄무늬를 애용하는 운동선수들은 어떤 면에서 사회의 주변부에 위치한 '괴짜 얼룩말'일 수 있다. 어릿광대나 거리의 광대, 연극배우처럼 대중을 위해 공연을 선보이기 때문이다. 따라서 그라운드에서 줄무늬 복장을 한다는 것은 배척의 표시가 아니라 적어도 일탈이나 변장의 표시를 착용한 것으로 해석된다. 아무튼 여러 가지 면에서 운동선수는 현대의 익살 광대라 할 수 있다. 그러나 스포츠의 줄무늬에는 어린이와 코미디언의 줄무늬에서는 찾아보기 어려운 중요한 기능이 하나 있다. 바로 표상의 기능이다. 운동선수들이 사용하는 특별한 유형의 줄무늬는 어떤 팀에 소속되어 있고, 그 팀이 어떤 단체, 어떤 도시, 어떤 지역, 어떤 국가에 속해 있는지를 분

그라운드에서

19세기 말부터 그라운드는 줄무늬의 특별한 각축장이었다. 운동 경기에서 줄무늬는 표지, 상징, 유희, 위생의 역할을 담당했다.

아킬레 벨트라메, 〈공놀이 경기의 선구자들〉, 밀라노와 토리노 클럽 간의 경기, 판화, 1902년.

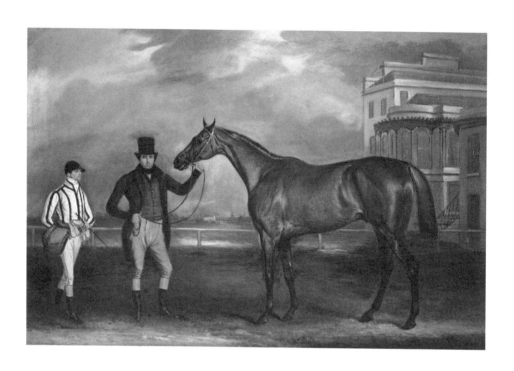

경마장에서

경마 기수의 줄무늬 승마복은 중세 시대에 기사나 시종이 입던 옷의 문장과 제복의 전통을 계승한 것이다.
줄무늬는 멀리서도 눈에 잘 띄고, 시합에서의 속도감과 움직임이 생동감 있게 표현된다.
존 퍼넬리, 〈엡섬 경마장에 서 있는 경주마 푸시와 경마 기수〉, 1840년경. 개인 소장품

줄무늬와 스포츠

스포츠 경기장은 초창기부터 놀이와 리듬, 신호의 뜻이 담긴 줄무늬를 여럿 선보였다. 줄무늬 셔츠를 입은 선수는 민무늬 셔츠를 입은 선수보다 항상 더 빠르게 보였다. 이 그림에서는 오른편에서 달리는 줄무늬 셔츠 차림의 두 선수 중 한 명이 반드시 우승을 할 것이다.

로베르 들로네, 〈달리기 선수들〉, 1925년경. 트루아, 현대 미술관

r. Delaunay les coureurs

명하게 드러내 준다. 이런 점에서 스포츠의 줄무늬는 문장과 국기에서 사용되는 것과 비슷한 기호 체계를 사용한다. 수많은 선수들이 오색찬란한 유니폼을 입고 경기를 펼치는 월드컵이나 올림픽 등의 대규모 국제 경기는 중세의 마상시합을 연상케 하는 문장학적 스케일을 보여준다. 선수들이 착용한 셔츠와 팬츠의 형태와 색깔은 마상 시합에 참여한 기사들의 방패와 네모꼴 깃발에 빗대어 설명될 수 있다. 형태는 가로나 세로 또는 대각선의 줄무늬를 띠고, 색깔은 소속된 단체나 국가를 상징하는 색을 쓴다. 게다가 중세의 기사들이 네모꼴 깃발과 함께 입장해 시합을 치르듯 선수들도 국기를 앞세우고 운동장을 돌고 나 옷에 달고 경기를 치른다.

운동선수들의 옷에 대해서는 역사학적으로 연구할 것이 아직도 산더미처럼 쌓여 있다. 종합적인 작업뿐 아니라 군복을 연구하는 역사학자들처럼 어마어마한 분량의 그림 자료를 가지고 연구할 수 있다면 더할 나위 없을 것이다. 또한 다음과 같은 문제를 자세히 살펴볼 필요도 있다. 예를 들면 야구, 농구, 아이스하키, 권투 등과 같은 종목에서는 대부분의 심판들이 선수와 시각적으로 분명하게 구분되도록 줄무늬 옷을 입은 반면에 축구와 럭비 등의 종목에서는 왜 입지 않았을까? 한 스포츠 팀 내에서 다양한 집단(프로 선수, 아마추어, 유소년, 2군 등)의 유니폼은 줄무늬와 색에서 어떤 기준으로 구분되고, 그런 구분은 어떤 체계를 이루며, 연고를 맺는 도시의 상징과의 어떤 연관성이 있을까? 응원자들은 이런 상징과 색을 경기장이나 경기장 주변에서 어떻게 사용하고 있을까? 요컨대 그 기원과 역사, 그리고 의미는 무엇일까? 1882년에 창설된 프랑스 최대의 스포츠 클럽인 라싱 클럽 드 프랑스Racing Club de France 처럼 유서 깊은 단체의 줄무늬(하늘색과 흰색), 학생 스포츠 클럽의 줄무늬(파리 대학 클럽Paris Université Club 의 보라색과 흰색), 그리고 협동조합 스포츠 클럽, 군인 스포츠 클럽, 노동자 스포츠 클럽 등의 줄무늬는 각각 어떤 차이가 있을까? 이탈리아

토리노를 연고로 한 명문 축구 클럽 유벤투스는 흰색과 검은색의 세로 줄무늬 유니폼을 입고 유럽의 축구장을 누비고 있다. 이 유명한 줄무늬 유니폼에 대해서도 역사학적으로 파헤쳐 보면 무척 흥미로울 것이다.[43] 기호와 사회적 약호를 연구하는 역사학자들에게 서면 자료와 그림 자료가 무궁무진한 스포츠가 그동안 크게 주목받지 못했다는 점은 대단히 아쉬운 대목이라 할 수 있다.

43 명문 축구 클럽의 역사에 대한 책은 셀 수 없이 많다. 그러나 클럽 유니폼의 기원에 대한 신빙성 있는 자료는 거의 없다. 스포츠의 역사가 종종 그런 것처럼 일종의 '기원의 신비' 같은 것이 유니폼의 역사에도 존재한다.

1546년 뉘른베르크에서의
마상 창 시합

마상 시합tournoi과 마상 창 시합joust, 각종 공연과 행렬은 줄무늬 문장의 사용 (다른 엠블럼과 함께 사용되는 경우도 있었다)을 16세기까지 연장하였다. 이런 문양들은 가문의 문장이라는 본래의 기능 외에 장식적·유희적·연극적·축제적 측면까지 모두 고려해서 결정된 것이었다. **작자 미상의 마상 시합 책에 실린 그림, 뉘른베르크, 1560년경. 뉴욕, 메트로폴리탄 미술관**

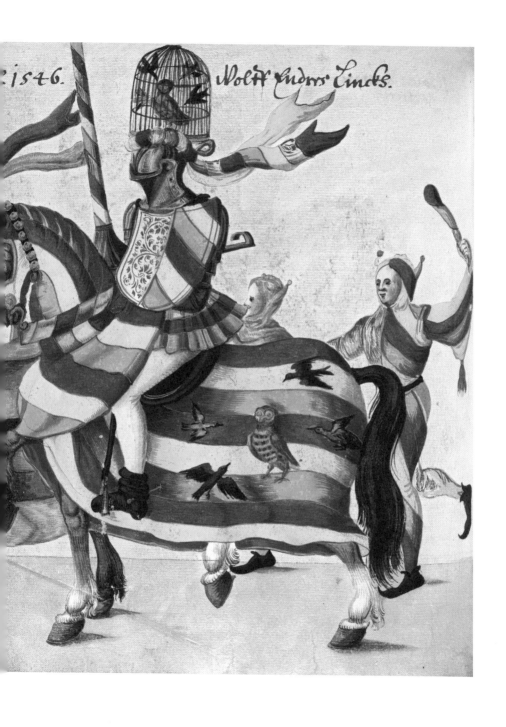

:1546. Wolff Enders Linck.

위험을 알리다

괴짜 얼룩말에는 짓궂은 아이 같은 면이 있다. 사실 줄무늬는 시각적으로나 사회적으로 임팩트가 강한 것들을 상징했기 때문에 좋은 줄무늬와 나쁜 줄무늬의 구분은 비교적 뚜렷했다. 물론 둘의 경계에 자리하고 있어 그 구분이 모호한 줄무늬도 제법 있었다. 뱃사람이나 해수욕객, 운동선수, 어릿광대, 어린이가 좋은 줄무늬 쪽이라면 미치광이, 망나니, 죄수, 범죄자는 나쁜 줄무늬 쪽이었다. 이 둘의 경계에는 양쪽 모두에 속하면서 사회의 주변부에 위치하는 사람들도 적지 않았다. 특히 20세기 들어서 줄무늬의 의미가 다양해지면서 이런 다의성을 이용해 좋은 줄무늬와 나쁜 줄무늬의 모호하고 혼란스러운 경계를 유지하려는 경향이 눈에 띄게 늘어났다.

벨 에포크Belle Époque〔1차 세계대전 직전으로, 프로이센-프랑스 전쟁이 종결된 1871년부터 1914년까지의 평화롭고 풍요로운 유럽의 한 시대를 일컫는 용어〕 시대에 전위적인 예술가들 사이에서 인기를 얻었던 '불량스러운' 줄무늬를 대표적인 예로 꼽을 수 있다. 이 줄무늬는 거의 20세기 내내 주목을 끌었는데, 주로 굵은 가로 줄무늬와 요란한 색상을 사용한 셔츠 형태로 많이 선보였다. 도발적이고 불안하면서 풍자적인 성격을 띤 이 줄무늬는 우리가 앞서 언급한 줄무늬 가운데 적어도 세 종류의 줄무늬, 즉 도형수의 줄무늬와 뱃사람들의 줄무늬, 그리고 운동선수의 줄무늬를 한데 합친 것이라 할 수 있다. 그 이유는 이 줄무늬가 매우 남성적인 것으로 여겨졌기 때문이다. 모파상이 센Seine 강가에서 뱃놀이를 하면서 불량한 사람들과 어울릴 때 입던 옷이 바로 이런 줄무늬 옷이었다. 한편 인상

강이나 호수의 줄무늬

여성들에게는 얌전하고 우아한 줄무늬를, 남성들에게는 '불량스러운' 줄무늬를 선사했다. 인상파 회화 시대에 센 강가나 바닷가는 그야말로 줄무늬 천지였다.
에두아르 마네, 〈아르장퇴유〉, 1874년. 투르네 미술관

천과 줄무늬와 화가

마티스는 특히 줄무늬 직물을 즐겨 그렸다. 넓거나 좁은 줄무늬, 두 가지 혹은 세 가지 색의 줄무늬, 세로나 사선 줄무늬, 단일 혹은 반복의 줄무늬, 불연속 줄무늬, 산포 무늬 또는 체크무늬와 연관된 줄무늬 등 온갖 종류의 줄무늬가 마티스의 그림에 등장한다. 그의 그림이 강한 음악성을 띠는 것도 바로 이 때문이다.
앙리 마티스, 〈회색 바지를 입은 오달리스크〉, 1925. 파리, 오랑주리 미술관

파 화가들은 강가의 선술집에서 술집 여자들과 함께 즐기는 서민들의 모습을 그릴 때 줄무늬를 입은 모습으로 묘사했다.

화가들이 줄무늬 표면이나 천에 끌렸던 이유는 줄무늬가 사람들의 시선을 끌고, 일탈을 꿈꾸게 하며, 그림에 리듬감과 생동감을 부여하기 때문이다. 앞서 우리가 히에로니무스 보스와 피터르 브뤼헐의 사례에서 보았듯 화가들은 일찍부터 줄무늬를 그림에 도입했을 뿐 아니라 고딕 시대(12-15세기)의 종교화부터 현대의 추상 예술까지 오랜 세월 동안 줄무늬를 사용하기 위해 부단히 노력했다. 몇몇 화가들은 거기서 좀 더 나아가 줄무늬 옷을 자신의 트레이드마크로 삼거나 파격 변신의 도구로 이용했다. 대표적인 예로 파블로 피카소는 '괴짜 얼룩말'답게 기회가 있을 때마다 위아래로 줄무늬 옷을 착용하고 대중 앞에 모습을 드러냈으며, 좋은 그림을 그리려면 "자신의 엉덩이에 줄무늬를 그어야 한다"라고 외쳤다고 한다.⁴⁴ 화가들 사이의 줄무늬에 대한 관심은 최근에도 여전하다. 장르는 다르지만 피카소만큼이나 전통 파괴주의자인 다니엘 뷔렌(프랑스 출신의 세계적인 조형 예술가. 1986년 파리 팔레 루아얄의 안뜰에서 공공 미술작품인 〈두 개의 고원〉을 소개하며 크게 주목을 받았다.)은 50여 년 전부터 오로지 줄무늬를 주제로 작품 활동을 하고 있는 예술가다.⁴⁵ 13세기 때와 마찬가지로 줄무늬는 여전히 스캔들의 중심에 있거나 몰이해와 지탄의 대상이 되고 있는 셈이다.

44 내 아버지 앙리 파스투로가 나에게 들려준 흥미로운 일화다. 아버지와 피카소가 대형 의류 매장에 들른 어느 날, 피카소가 종업원에게 "엉덩이에 줄무늬를 그려 넣겠다"라면서 줄무늬 바지를 주문했다는 것이다. 심지어 줄무늬는 반드시 세로여야 한다고 고집하는 바람에 결국 줄무늬 바지를 구입하지 못했다고 한다.

45 다니엘 뷔렌은 공간과 사물을 '흰색 띠와 색 띠로 표현'하면서 장소의 특성을 살리는 자신의 작업 방식에 대해 여러 차례 의견을 피력했다. 그의 목표는 공간의 사이를 떼어 놓고, "드러내지 않고 무언가를 보여주며", "색에 입체감을 부여하는" 것이었는데, 이런 목표 달성에 가장 효과적인 수단이 줄무늬였다고 한다. 그는 서구 문화에서 줄무늬가 아주 오래전부터 이런 역할을 담당해 왔다고 생각했다.

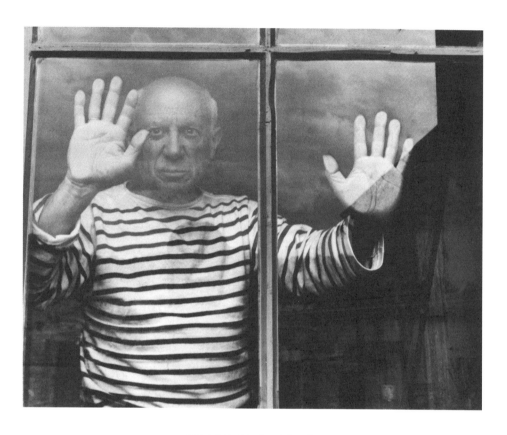

줄무늬 옷을 입은 예술가의 초상

로베르 두아노, 〈파블로 피카소〉, 사진, 1970년.

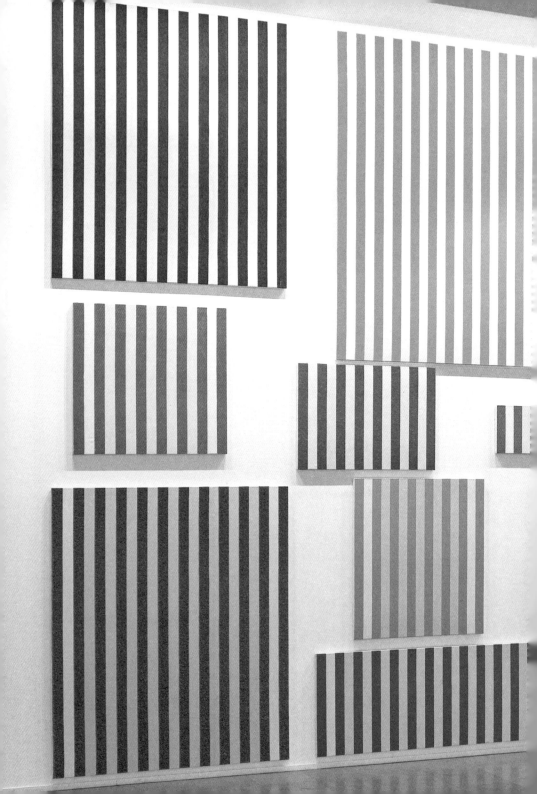

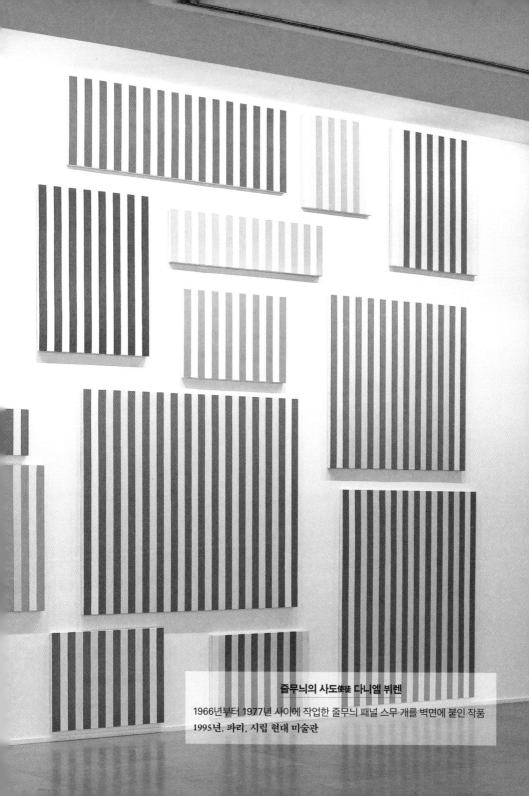

줄무늬의 사도使徒 다니엘 뷔렌

1966년부터 1977년 사이에 작업한 줄무늬 패널 스무 개를 벽면에 붙인 작품
1995년. 파리, 시립 현대 미술관

현대의 줄무늬가 갖는 회화적이고 음악적인 기능을 살펴보기 전에 우선 1900년대의 '불량스러운' 줄무늬가 오늘날에도 광고와 만화, 만평에서 널리 사용되고 있다는 점을 강조하고 싶다. 장난꾸러기 악동, 놈팡이, 불량배 등 행실이 고약하고 너절하지만 그렇다고 엄청난 범죄를 저지를 배짱은 없는 인물을 표현하고 싶을 때는 가로 줄무늬 셔츠면 충분하다고 보았다.「레 피에 니켈레Les Pieds Nickelés」(프랑스 만화가 루이 포르통이 만든 만화 시리즈. 제목을 직역하면 "니켈 도금된 발"이라는 뜻인데, 나쁜 꾀로 남을 속이려 들지만 마음이 악독하지는 않은 게으름뱅이를 가리킬 때 사용하는 말이다.)에 등장하는 필로샤르는 오랫동안 줄무늬 뜨개옷을 입은 만화 주인공들의 원형으로 간주되었다.[46] '불량스러운' 줄무늬 가운데 가장 험악한 의미가 담긴 것은 1920-30년대에 미국 갱스터와 마피아의 대부들이 입은 '알 카포네' 줄무늬였다. 눈에 잘 띈다는 점에서는 여느 줄무늬와 마찬가지였지만 가로가 아니라 세로였다는 점이 달랐다. 셔츠 따위의 속에 입는 옷이 아니라 겉에 입는 가운이나 양복이 줄무늬였다는 점도 달랐다. 영화는 이런 줄무늬 옷을 암흑가 폭력 집단의 특징적인 복장으로 만들면서 신문이나 방송 등의 분야에까지 줄무늬를 널리 확산하는 데 크게 기여했다. 프랑스나 이탈리아 신문의 캐리커처나 사회 풍자 그림은 종종 줄무늬를 사용해 정치인들의 수상쩍고 부패한 행각을 강조했다. 약간 넓은 줄무늬가 들어간 단순한 디자인의 옷을 정치인들에게 반복해 입힘으로써 그들이 위험한 마피아 패거리들과 다를 바 없다는 점을 분명하게 드러냈다.[47]

46 오늘날에도 만화에서는 종종 도둑과 강도 같은 인물들을 가로 줄무늬 옷을 입은 모습으로 그린다. 프랑스 연재만화「아스테릭스」의 두 번째 에피소드인 '황금 낫'(1962년) 편에서 갈로로망 시대의 무시무시한 악당은 노란색과 검은색의 굵은 줄무늬 셔츠를 입고 있다.

47 프랑스 정치 풍자 주간지인『르 카나르 앙셰네Le Canard enchaîné』는 정치인들의 추문과 부패를 폭로하는 데 줄무늬를 사용한다.

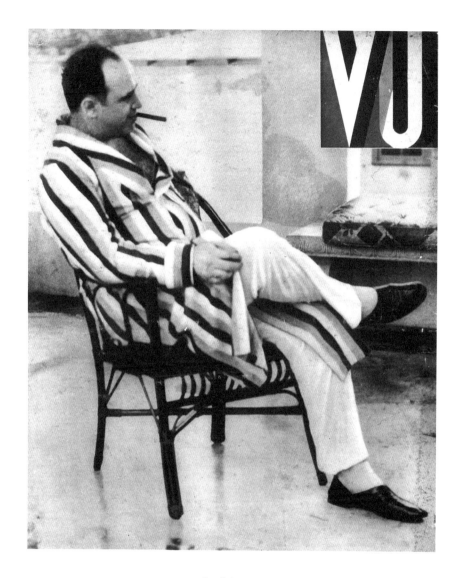

갱스터의 줄무늬

1920-30년대에 강도, 불량배, 사기꾼, 포주, 부패한 정치인이나 기업가 등은 줄무늬 옷에 대해 특별한 애정을 과시했다. 멀리서도 눈에 잘 띄는 줄무늬 옷은 캐리커처나 만화, 만평에 주로 사용되었다. 선량한 시민을 마피아 패거리로 표현하고 싶을 때는 넓은 줄무늬 옷 하나면 충분했다.

작자 미상, 경찰에 체포되기 직전의 알 카포네의 모습, 1931년.

줄무늬가 해변과 스포츠 경기장에서 승리를 거두긴 했어도 경멸의 의미가 완전히 사라진 것은 아니다. 긍정적 의미의 줄무늬에 비해서 상당히 조심스럽게 또 매우 제한된 범위 내에서만 사용되고 있지만 오늘날에도 그런 의미의 줄무늬는 곳곳에 존재한다. 그러나 경멸의 지시 대상은 많이 바뀌었다. 현대의 줄무늬는 중세 때처럼 악마를 상징하거나 사회 질서의 위반을 뜻하지 않는다. 오늘날에는 주로 위험을 알리는 수단으로 쓰인다. 이제는 배척의 표지가 아니라 어떤 사실이나 현상을 알리는 신호로 작동하는 것이다.

위험을 알리는 줄무늬가 지나칠 정도로 많이 사용되는 곳은 교통안전 표지다. 주의를 요하는 곳이면 어디서나 빨간색과 흰색의 줄무늬가 등장해 위험을 알리고 접근을 금지한다. '공사 중', '속도를 늦추시오', '우회하시오', '멈춤' 등의 메시지를 전하는 모든 표지판에는 빨간색과 흰색의 줄이 그어져 있다. 빨간색과 흰색, 즉 금지와 허용을 의미하는 두 색을 함께 쓴다는 것은 줄무늬의 양면성을 잘 보여주는 대목이다. 말하자면 안내자이면서 방해자이고 뭔가를 통과시키면서도 가로막는 그 어떤 것이다. 금지 사항을 준수하면 그대로 지나갈 수 있는 경우도 있지만 반드시 멈춰야 하는 경우도 있다. 예컨대 움푹 팬 길, 국경 검문소, 경찰의 저지선 앞에서는 필히 멈춰야 한다. 빨간색과 흰색으로 짜인 줄무늬는 멀리서도 잘 보일 뿐 아니라[48] 상대방에게 심리적인 동요는 물론 공포감마저 불러일으킨다. 아울러 헌병과 경찰, 군인과 세관원으로 대표되는 공권력도 함께 떠오른다. 줄무늬는 종종 제복으로 연결되고, 제복은 일종의 제재制裁로 이어진다.

48 현존하는 문장학의 자료를 신뢰한다면 중세 사람들은 가로 줄무늬 파세fascé, 왼쪽에서 오른쪽 아래로 기울어진 줄무늬 방데bandé, 은빛과 붉은빛으로 그려진 세로 줄무늬 팔레palé를 눈에 가장 잘 띄는 것으로 생각했다. 다른 문화권에서도 같은 생각이었는지는 의문이다.

따라서 도로 표지판에서 사용되는 빨간색과 흰색 줄무늬는 대부분 차폐막의 기능을 수행한다. 줄무늬가 일정한 조건을 준수해야만 통과할 수 있는 일종의 문이나 울타리 같은 구실을 하는 것이다. 도로에 간단하게 그려진 빨간색과 흰색의 가로 줄무늬는 같은 장소에 같은 색으로 칠해진 커다란 철문이나 철책 같은 효과를 발휘한다. 여기서 우리는 줄무늬의 본질적인 특징 하나를 포착하게 된다. 바로 사물의 한 부분으로 그 사물의 전체를 나타내는 제유提喩다. 줄무늬는 무한정 반복되는 구조적 특징이 있다. 아주 작은 표면의 줄무늬든 큰 표면을 장식한 줄무늬든 그 속성은 똑같다. 부분이 전체를 대신할 수 있고, 구조가 형태나 규모를 능가할 수 있다. 이런 속성 때문에 줄무늬는 융통성 있게 여러 가지 형태로 사용될 수 있었고, 재료나 기술, 상황에 상관없이 표시, 신호, 표장, 상징의 역할을 거뜬히 해냈다.

횡단보도를 단어 하나하나의 어원을 살려 번역하면 "사람이 가로로 건너다닐 수 있도록 징을 박아 차도 위에 마련한 길"이다. 물론 오늘날에는 차도에 징을 박아 표시하지 않고 얼룩말의 털처럼 흰색과 검은색을 교대로 칠해서 표시한다(독일에서는 횡단보도를 '얼룩말 도로'라고 부르기까지 한다). 이런 횡단보도는 도로 표지판에 사용되며, 위험이나 장애물, 금지나 허용을 상징하는 줄무늬의 다른 형태라 할 수 있다. 횡단보도는 건너야 하는 곳이지만 그렇다고 아무 때나 건너서는 안 된다. 즉 도로에 그어진 줄무늬는 통행로를 뜻하는 동시에 통행에 따르는 위험을 뜻한다. 비유적으로 말하자면, 흰색 띠 사이의 공간에 떨어질 위험이 있으므로 횡단보도를 건널 때에는 꽉 찬 공간과 텅 빈 공간을 교대로 밟으며 규칙에 따라 조심조심 건너야 한다. 횡단보도는 보행자에게 도로를 횡단할 권리를 부여하면서도 각별한 주의를 내걸고 있다는 점에서 일종의 필터 역할을 수행하는 줄무늬라 할 수 있다.

이런 필터의 기능은 다른 분야의 줄무늬에서도 발견된다. 덧창이나 블라

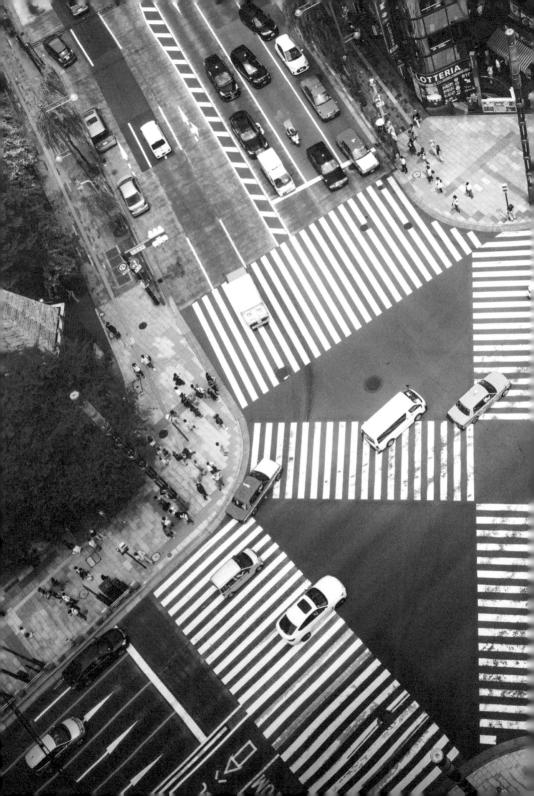

도시의 신호

1980년대부터 도시 한복판에 여러 가지 표지와 신호들이 많이 등장한다. 나중에는 의미를 해독하기조차 어려워져 불안감이 느껴질 정도다.
작자 미상, 도쿄 중심부의 사거리, 사진, 1986년.

인드에 그려진 줄무늬를 예로 들 수 있다. 이때의 줄무늬는 차폐막 같은 기능을 수행한다. 햇빛을 완전히 차단하지 않고 적절하게 실내를 보호하면서 약간의 햇빛만을 통과시킨다. 또한 해로운 것은 막아내고 이로운 것은 올바른 길로 이끈다. 이런 필터의 기능은 줄무늬가 지닌 큰 장점 가운데 하나다. 앞서 몸의 위생과 연관된 줄무늬를 분석하면서 지적했듯이, 몸에 직접 닿는 옷에 줄무늬를 사용한 이유는 줄무늬가 몸을 보호하면서 깨끗하게 해 준다는 생각 때문이었다. 우리는 이런 기능을 지닌 줄무늬를 집에서도 찾아볼 수 있는데, 바로 사이가 떠 공간이 있는 덧창이다. 창문 곁에 덧달려 있는 이 문짝은 얇은 나무판들을 가로 줄무늬 모양으로 짜서 만들며, 집에 거주하는 사람, 특히 잠자는 사람을 외부의 소음이나 추위, 바람, 밤에 수상쩍게 어슬렁거리는 사람, 악령이나 악마로부터 보호해 준다. 파자마의 줄무늬와 마찬가지로 덧창이나 방풍용 덧문의 줄무늬는 잠을 편히 잘 수 있도록 해 준다. 알프스의 전통 농가에서는 이런 보호 기능을 굉장히 중요하게 생각했기 때문에 일부 지역(사부아, 피에몬테, 티롤)에서는 덧창의 문짝이 줄무늬 구조로 짜이지 않았을 경우, 나무판을 줄무늬로 칠하거나 나무판 위에 줄무늬를 직접 그려 넣기도 했다.[49]

때때로 정도를 지나침은 미치지 못함과 같다는 말이 있다. 줄무늬의 과도한 사용은 위험을 걸러내기보다 오히려 끌어들이는 듯하다. 알프레드 히치콕 감독의 1945년 작 「스펠바운드」가 대표적 사례다. 감독은 이 영화에서 어린 시절 함께 놀던 동생이 창살에 찔려 죽은 사고로 죄책감에 시달리는 한 남자를 선(線)과 줄무늬 공포증을 통해 적나라하게 표현한다. 사실 히치콕 감독의 열렬한 팬 중에는 이 영화를 '보잘것없는 사이코 멜로드라마'라고까지 깎아내

49 특히 사부아 지방과 피에몬테 지방에서는 브이V 자를 거꾸로 한 모양의 줄무늬가 외부의 위험으로부터 가장 잘 보호해준다고 여겼다.

편안한 잠을 이루기 위해

사람들은 줄무늬 파자마를 입으면 잠을 잘 잘 수 있다고 믿었다. 줄무늬가 일종의 창살 역할을 해서 악몽이나 악령으로부터 보호해 준다고 믿었던 것이다.
침대용 매트리스 던롭필로의 광고 포스터, 1960년경

영화 속 빛과 그림자의 유희

건축가나 사진작가와 마찬가지로 영화감독도 줄무늬가 만들어 내는 리듬 효과, 분위기, 상징성에 매료되었다. 알프레드 히치콕 감독은 줄무늬를 주제로 한 사이코 영화를 만들기까지 했다.
「스펠바운드(에드워즈 박사의 집)」, 1945년.

리는 사람이 적잖이 있다. 그러나 줄무늬 전문가들은 갖가지 형상의 줄무늬에 대한 주인공의 강박적인 태도를 완벽하게 그려낸 히치콕 감독의 뛰어난 솜씨에 그저 감탄한다. 블라인드를 통과하는 빛과 그림자가 이루는 여러 가지 줄, 창살이나 철책의 살이 만들어 내는 풍경, 스키 트랙의 선, 고속철의 창으로 보이는 전봇대와 철로 등이 그렇다.[50] 우리는 이 영화에서 두 가지 색이 똑같이 번갈아 반복될 때 줄무늬가 인간을 어떻게, 얼마나 불안하고 피곤하게 하는지, 비인간적 상태에 놓이게 하는지 알 수 있다. 모든 줄무늬는 하나의 리듬이자 어쩌면 한 편의 음악이라고 할 수 있다. 모든 음악이 그렇듯 줄무늬도 조화와 균형을 잃고 기쁨을 주지 못하면 소음으로 받아들여져 분노를 촉발하고 급기야는 광기를 불러일으킬 수 있다.

[50] 이 영화는 프랜시스 비딩의 소설 『에드워즈 박사의 집 *The House Of Dr. Edwardes*』(1927)을 각색한 것이다. 히치콕 감독은 영화의 절반을 흑백으로 나머지 절반을 컬러로 제작하고, 영화 전체를 정신 병원에서 촬영하려 했으나 제작자가 이를 거부했다.

줄무늬에 집약된
인류 문화의 어제와 오늘

줄무늬와 음악 사이에는 오랜 역사와 깊은 배경이 있고 그 모습 또한 다양하다. 우선 사회적 차원에서 둘의 관계는 옷으로 표현되었다. 이미 고대 로마 시대에 몇몇 음악가들은 줄무늬 옷을 입었다. 봉건 시대의 음유 시인이나 곡예사도 줄무늬 옷을 입었고, 고딕 회화에 등장하는 악기를 다루는 천사들, 20세기 초반의 재즈 연주자들도 줄무늬 옷을 입었다.[51] 음악가들은 사회의 주변부에 속한 사람들로 여겨졌다. 따라서 이들이 앞서 살펴본 것처럼 사회에서 배척되거나 제명된 사람들과 같은 줄무늬 옷을 입었다는 것은 전혀 놀랄 만한 일이 아니다. 더구나 그들은 온통 줄로만 이루어진 배경 속에서 음악을 연주하고 있지 않은가! 오선지, 바이올린이나 하프의 현, 오르간의 관, 피아노의 건반도 따지고 보면 줄의 한 종류라고 할 수 있다.

그러나 줄무늬가 음악과 맺는 관계는 내밀하고 본질적이며, 거의 존재론적인 성격을 지닌다. 줄무늬는 애당초 'música(음악)'였다. 중세 라틴어에서 이 단어는 프랑스어 'musique(음악, 악보, 듣기 좋은 소리)'보다 훨씬 추상적인 의미를 갖는다. 줄무늬도 음악처럼 울림, 연속, 템포, 리듬, 조화, 균형이 있어야 하고, 유연성과 지속성, 감동과 즐거움을 준다. 또한 음악과 줄무늬는 같은 어휘

[51] 재즈 연주가들의 줄무늬는 음악가의 줄무늬, 흑인의 줄무늬, 거리 광대의 줄무늬가 하나로 결합된 듯 훨씬 역동적으로 보인다. 이들은 사회 질서 밖에 있는 존재이기도 했지만 음악의 질서 밖에 있는 존재이기도 했다(적어도 재즈 역사 초창기에는 그랬다). 따라서 그들에게는 리듬과 경계, 위반을 뜻하는 줄무늬 옷 외에 다른 선택지가 없었던 듯하다.

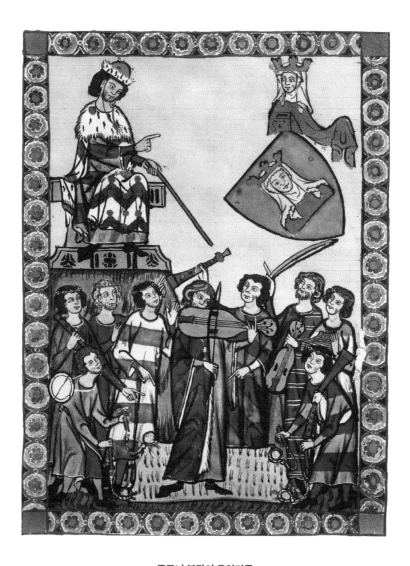

줄무늬 복장의 음악가들

줄무늬를 표현하는 것은 소리를 표현하는 것과 같은 맥락으로 이해되었다. 두 가지 색을 교차로 반복하여 만들어 낸 구조는 리듬감을 나타내기 위해 또는 음악가를 등장시키기 위해 채색 삽화가들이 가장 많이 사용했던 기법이다. 음악가들은 종종 줄무늬 옷을 걸친 모습으로 나타났는데, 이는 그들의 사회적 신분과 직업적 속성을 드러내기 위함이었다.

『마네세 필사본』, 마이스터 하인리히 프라우엔로프의 모습, 1305-10년경. 하이델베르크, 대학 도서관

오선(악보를 그리기 위하여 가로로 그은 다섯 줄)

줄무늬처럼 악보를 기록하는 과정에서도 선을 긋고, 도度와 박자, 강약과 음조를 표시한다. 줄무늬와 마찬가지로 음악에서도 모든 것은 '유채색'이다.

요한 제바스티안 바흐, 「마태 수난곡」의 분실된 원본의 사본, 1730년경

줄무늬와 음악의 관계

줄무늬와 음악은 자연스럽고 다양하며 섬세하고 복잡한 관계를 이루고 있다. 오선지, 바이올린의 현, 재즈 연주자의 바지, 피아노의 건반을 떠올려 보라.
작자 미상의 악보집 표지, 1930년경

재즈 연주자의 줄무늬 바지

재즈 연주자의 줄무늬 바지는 중세 음유 시인이나 봉건 시대 연주자들이 걸쳤던 줄무늬 쇼스를 계승한 것일까?
마일즈 데이비스의 콘서트 실황, 파리, 1984년.

로 단계, 강약, 상태, 차이 등을 표현한다. 이 둘은 종류에 따라서 나누고 균형에 맞게 바로 잡는 작업이 필요하다는 점에서 질서라는 개념과 밀접한 관계가 있다. 음악이 인간과 시간 사이의 질서를 창조하는 것이라면, 줄무늬는 인간과 공간 사이의 질서를 창조하는 것이다. 여기서의 공간은 기하幾何 공간이자 사회적 공간이다.

자연에서 줄무늬를 발견하는 것은 굉장히 어려운 일이다. 그러므로 자연에서 줄무늬와 맞닥뜨렸을 때 중세인은 두려움을 느꼈고, 현대인은 깊이 탄복한다. 광물이나 식물에 새겨진 실 모양의 구조 또는 호랑이나 얼룩말 같은 동물들의 털을 생각해 보라. 이러한 것들은 과거에는 사람들에게 공포감을 주는 미개한 것으로 여겼지만 오늘날에는 조물주가 빚어낸 가장 아름다운 것으로 간주된다. 과거에는 공포감과 혐오감을 자아냈던 것이 이제는 사람의 마음을 호리는 매혹적인 것으로 바뀌었다. 왜냐하면 그것은 일반적이지 않은, 즉 예외적인 것이기 때문이다.

사실 줄무늬는 자연의 법칙에 따라 이루어진 표지가 아니라 문화에 의해 만들어진 표지다. 인간이 주위에 흔적을 내거나 사물에 새겨 넣거나 다른 사람들에게 강제로 요구한 것이라는 말이다. 우리가 생활하고 있는 주위 환경과 관련하여 몇 가지 예를 들어 보자면 우선 줄은 아마 쟁기의 날로 시작되었을 것이다. 갈퀴의 날카로운 발과 수레바퀴가 지나간 자국이 그 뒤를 잇고 철로의 레일, 전봇대, 전신이나 전화선 그리고 고속도로로 완성되었다. 이처럼 인간이 지나가거나 행동한 흔적들은 이제 도처에 줄무늬의 형태로 남아 있다. 한편 인간이 사물에 만들어 낸 줄무늬는 구별의 표지이자 관리하고 통제하겠다는 의지의 표명이다. 과거의 항공 봉투 테두리에 있던 점선처럼 어떤 표면에 줄을 긋는 행위는 그 표면을 다른 표면과 구분하고 대조한 다음 결합하여 그것을 따로 분류, 감독, 확인, 심지어 검열까지 하겠다는 의지의 표시다. 우편

건축에서의 빛과 그림자

몇몇 현대 건축가들은 줄무늬와 줄무늬 연속을 기초로 삼아 음악처럼 건축에 접근하기 위해 선과 면, 재료와 빛 등을 즐겨 사용했다.

르 코르뷔지에가 설계한 생트마리드라투레트 수도원, 1959년. 리옹 근처의 에브 지역

나선과 공간성

나선은 형태상으로 항상 움직이고 있는 느낌을 주며, 어느 정도 줄무늬와 비슷하다. 나선이 3차원으로 건축 공간에 구현된 것이 나선형 계단이다.

피에몬테주써 토리노시ﬁ의 피아트 자동차 공장 내부. 1916년에 만들어진 계단을 건축가 렌조 피아노가 1980년대 증축했다.

업무나 우표 수집에서 사용하는 용어로 말하자면 줄무늬는 소인消印에 가깝다. 오늘날 편지, 차표, 입장권, 가격표, 송장 등을 검사할 때 펀치나 활자로 된 글자를 사용하지 않고 코드화된 줄을 사용하는 데는 다 이유가 있다. 슈퍼마켓에서 파는 상품들에 부착된 바코드가 아주 좋은 예다. 상품의 가격을 숫자로 적어 놓은 가격표는 이제 사라졌고, 그 자리를 검고 흰 세로 방향의 수평 줄무늬 띠가 대신한다.[52]

남자나 여자의 몸에 그려지는 줄무늬도 동일한 기능, 즉 무엇인가를 표시하거나 분류하고 통제하면서 서열을 매기는 역할을 한다. 아프리카와 멜라네시아의 일부 부족들이 몸에 선을 그려 넣거나 아메리카와 오세아니아 대륙의 원주민들이 줄무늬 천을 몸에 걸치는 것이 대표적인 예다. 우리가 앞에서 언급한 서양의 의상과 문장과 기장徽章의 체계도 그렇다. 요컨대 줄무늬는 과거는 물론이고 지금까지도 사회 구성원을 분류하는 도구로 사용된다. 개인을 어떤 집단에 배치하고, 그 집단을 다시 사회 전체의 어떤 부분에 배치하는 역할을 하는 것이다.

줄을 긋는 행위는 어떤 표시를 하면서 정돈을 하는 것이고, 무엇인가를 새기면서 방향을 정하며, 흔적을 남기면서 조직화하는 것이다. 또한 조직화는 새로운 것을 창조하는 주요 요인이기 때문에 결국 줄을 긋는 행위는 무엇인가를 풍요롭게 하는 것과도 같다. 빗과 갈퀴는 닿을 때마다 줄이 남는 도구로, 고대로부터 풍요와 부의 상징이었다. 하늘에서 내리는 비와 손가락 등 풍요와 창조를 상징하는 다른 것들도 흔적이나 줄무늬와 관련이 깊다. 한편 줄이 그어진 것은 표시되고 분류된 것일 뿐 아니라, 옷감이나 직물 조직, 널빤지[53]와

52 현재 바코드는 점(또는 여러 점의 집합)의 강력한 도전을 받고 있다. 정보 통신 분야에서 선보다 점을 더 많이 사용하고 있기 때문이다.

목책木柵, 사다리와 선반처럼 새롭게 만들어지고 구성된 것이기도 하다. 글도 마찬가지다. 인간의 지식이 정돈되고 인간의 생각이 경작된 것이라 할 수 있는 글도 따지고 보면 종이나 천, 화면 따위에 쓰인, 긴 줄무늬 행렬일 뿐이다.

이제 우리는 서양인들이 기나긴 세월 동안 무질서와 관련된 온갖 것들에 줄무늬 표시를 남긴 이유를 더욱 잘 이해할 수 있다. 무엇이 무질서인지를 드러내어 알리고, 그것의 위험을 경고하면서 대비책을 마련할 뿐 아니라 무질서를 정돈하고 순화함으로써 질서를 다시 일으켜 세우려 했던 것이다. 미치광이와 도형수에게 강제로 입힌 줄무늬 옷은 그들을 사회나 후견인으로부터 격리하는 창살인 동시에 그들을 '올바른 길'로 인도하기 위한 올곧은 후원이고 수단이었다. 따라서 줄무늬는 무질서가 아니었다. 줄무늬는 무질서를 알리는 신호였고, 무질서를 질서 있게 정돈하기 위한 수단이었다. 줄무늬는 배척도 아니었다. 배척을 알리는 표지였고, 배척된 대상을 복귀하기 위한 시도였다. 중세의 그림을 보면 이단자, 때로는 유대인이나 무슬림처럼 개종의 가능성이 있는 사람들이 줄무늬 옷을 입은 모습을 흔히 볼 수 있다. 반면에 먼 나라에서 온 이교도들처럼 '교화 불가능'하다고 여겨진 사람들이 줄무늬 옷을 입고 있는 경우는 매우 드물다.

줄무늬를 만든 것은 사람이지만 그 성패는 결국 줄무늬에 달렸다. 이 말은 줄무늬의 성격과 기능이 전적으로 사회가 의도하는 바에 따라 달라진다는 뜻이기도 하다. 줄무늬에는 체계의 확립에 저항하는 무엇인가가 있다. 혼란과 착오를 일으키고 '무질서를 야기하는' 어떤 것이다. 또한 줄무늬는 자신을 드

53 마루가 줄무늬 표면이면 위험하다고 생각하여 모켓이나 카펫을 까는 것이라고 말하면 지나친 주장일까? 널빤지를 깔아 만든 마루를 보면 열렸다 닫혔다 하는 함정을 떠올리는 사람도 있지 않을까? 그래서 그 위에 카펫을 깔아 위험을 제거하려는 것이라고 말이다.

러낼 뿐 아니라 감춘다. 줄무늬는 무늬이자 바탕이고, 유한이자 무한이며, 부분이면서 전체다. 그래서 줄무늬가 있는 표면은 종종 우리가 통제할 수 없고 포착할 수 없는 어떤 것처럼 느껴진다. 도대체 줄무늬는 어디서 시작된 것이고 어디서 끝나는 것일까? 어디가 비어 있고 어디가 채워진 것일까? 열린 부분은 어디이고 닫힌 부분은 어디일까? 안쪽 면은 어디이고 앞쪽 면은 어디일까? 윗면은 어디이고 아랫면은 어디일까? 얼룩말은 유럽 사람들이 생각했던 것처럼 검은색 줄무늬를 가진 흰색 말일까, 아니면 아프리카 사람들이 흔히 말하듯 흰색 줄무늬를 가진 검은색 말일까?

줄무늬는 사회적이고 상징적인 구조체이지만 그 무엇보다도 시각적인 문제와 직결되어 있다. 대부분의 문화권에서 줄무늬가 민무늬보다 눈에 잘 들어온다고 생각하는 이유는 무엇일까? 또한 줄무늬가 민무늬보다 더 선명하게 보임에도 불구하고 '눈속임'〔대표적인 사례로 옵아트가 있다. 옵아트의 선구자로 일컬어지는 빅토르 바사렐리는 기하학적 형태와 화려한 색상을 반복하여 표현함으로써 실제로 화면이 움직이는 듯한 착각을 일으키는 특이 기법을 썼다.〕에 자주 동원되는 이유는 무엇일까? 우리의 눈은 속는 것에 더 익숙한 것일까? 줄무늬는 민무늬와 나란히 놓일 때에 일탈과 강조와 표지의 성격을 모두 갖는다. 그러나 줄무늬가 홀로 사용될 때에는 착각을 일으키고[54] 시선을 방해하며 불안하게 해 흐트러뜨린다. 구조와 형태 사이에 차이가 없어지는 것이다. 이때 구조는 형태가 되고, 그 형태는 자리 잡을 곳을 찾지 못한 채 가장 기초적인 기하학으로도 설명할 수 없는 공간에 떠

54 군대에서 적에게 노출되지 않기 위해 위장술을 쓰면서 줄무늬를 사용하는 이유가 바로 여기에 있다. 예를 들어 1차 세계대전 이후 잠수함의 잠망경에 포착되지 않도록 전함의 선체와 갑판을 줄무늬로 칠하는 경우가 흔했다. 이런 주장에 대해 동물학자들은 "호랑이는 줄무늬 덕분에 자연 속에서 상대의 눈에 띄지 않아 쉽게 사냥할 수 있지만, 얼룩말의 줄무늬는 적의 눈을 속이지 못해 보호의 기능을 전혀 못 한다"라는 의견을 제시했다. 그러나 얼룩말의 줄무늬는 같은 무리를 즉시 알아채고 위험에 닥쳤을 때 떼를 지어 달아나 목숨을 구할 확률을 높여준다.

감추기 또는 드러내기

줄무늬는 감추는 동시에 드러낸다. 줄무늬는 우리의 시선을 사로잡고, 눈을 흐리게 하고, 감각을 고조하며 욕망을 자극한다.

만 레이, 〈줄리엣〉, 사진, 1945년경

빨강, 하양, 검정

줄무늬의 표현주의와 모더니티를 보여준다.
알렉산더 칼더, 〈세 사람〉, 종이에 고무 수채화, 1963년. 파리, 국립 현대 미술관

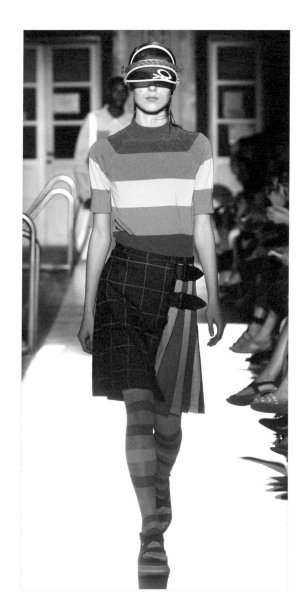

줄무늬, 유혹, 문장

현대의 패션 디자이너들은 줄무늬에 매료되었으며, 특히 여름 컬렉션을 구상할 때 더욱 그러했다. 그들은 줄무늬에서 시원함, 쾌활함, 독창성과 자유로움의 가치를 끌어냈다. 장 샤를르 드 카스텔바작의 컬러풀한 옷에서 중세의 문장이 떠오른다면 지나친 것일까?

베네통의 밀라노 패션 위크, 2020 봄/여름 컬렉션 '컬러 웨이브'

있는 것처럼 보인다. 비교하거나 상대될 만한 것이 없는 줄무늬는 너무 자극적이기 때문에 더 이상 우리의 눈길을 사로잡지 못한다. 그와 같은 줄무늬는 우리의 눈을 부시게 하거나 둔하게 하며, 정신을 어지럽히고 감각마저 뒤죽박죽으로 만든다. 줄무늬도 지나치면 광기를 불러일으킨다는 점을 잊지 말기를.

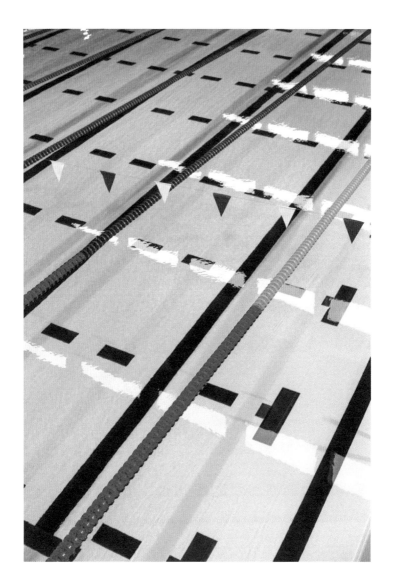

정리, 분류, 조절

도시의 표지판과 마찬가지로 스포츠 분야의 각종 신호나 표지에서도 선과 줄, 색 등을 과도하게 사용할 경우 질서보다 혼란을 야기한다.

도쿄 올림픽 수영 경기장

▪ ▪ ▪ ▪ ▪

부록

참고문헌

1. 직물과 직조술의 역사

Bezon, Jean, *Dictionnaire général des tissus*, Paris, 1859.

Bril, Jacques, *Origine et symbolisme des productions textiles*, Paris, 1984.

Endreï, Walter, *L'Évolution des techniques du filage et du tissage, du Moyen Âge à la révolution industrielle*, Paris, 1968.

Francesco, G. de, « À propos de l'histoire de la tenture murale », dans *Cahiers Ciba*, 1, fasc. 4, 1946, pp.106-130.

Grass, Milton M., *History of Hosiery*, New York, 1955.

Mortier, Auguste, *Le Tricot et l'industrie de la bonneterie*, Troyes, 1891.

Singer, Charles, *A History of Technology*, Oxford, 1954-58, 5 vol.

2. 중세의 도상과 상징

Erich, Oswald A., *Die Darstellungdes Teufels in der Christlichen Kunst*, Berlin, 1931.

Glasenapp, F., *Varia, Rara, Curiosa, Bildnachweise einer Anzahl von Musikdarstellungen aus dem Mittelalter*, Hambourg, 1973.

Hammerstein, Reinhold, *Diabolus in Musica. Studien zur Ikonographie der Musik im Mittelalter*, Berne et Munich, 1974.

Pastoureau, Michel, *Couleurs, images, symboles. Études d'histoire et d'anthropologie*, Paris, 1986.

Pastoureau, Michel, *Figures et couleurs. Études sur la symbolique et la sensibilité médiévales*, Paris, 1986.

Randall, Lilian M. C., *Images in the Margins of Gothic Manuscripts*, Berkeley, 1966.

Rothes, W., *Jesus Nährvater Joseph in der bildenden Kunst*, Fribourg, 1925.

Schade, Herbert, *Dämonen und Monstren. Gestaltung des Bösens in der Kunst des Frühen Mittelalters*, Ratisbonne, 1962.

Schmidt-Wiegand, Ruth, *Text und Bild in den Codices picturati des Sachsenspiegels*, Munich, 1986.

3. 카르멜 수도회의 역사

Bullarium Carmelitanum, éd. E. Monsignano et J. A. Ximenez, Rome, 1715-68, 4 vol.

Martini, C., *Der deutsche Karmel*, Bamberg, 1922-26, 2 vol.

Sainte-Marie, père André de, *L'Ordre de Notre-Dame du Mont-Carmel. Étude historique*, Bruges, 1910.

Sainte-Marie, père Melchior de, «Carmel», dans *Dictionnaire d'histoire et de géographie ecclésiastiques*, tome XI, Paris, 1949, col. 1070-1103.

Wessels, G., *Acta capitulorum generalium ordinis Beate Virginis Mariae de Monte Carmelo*, Rome, 2 vol., 1912.

Zimmermann, B., *Monumenta historiae Carmelitanae*, Rome, 1907.

4. 배척과 소외 그리고 관련 제도

Alexandre-Bidon, Danièle et Riché, Pierre, *L'Enfance au Moyen Âge*, Paris, 1994.

Amalou, Florence, *Le livre noir de la pub. Quand la communication va trop loin*, Paris, 2001.

Bachollet, Raymond, éd., *Négripub. L'image des Noirs dans la publicité*, Paris, 1992.

Bauer, M., *Die Dirne und ihr Anhang in der deutschen Vergangenheit*, Berlin, 1912.

Bourdet-Pleville, M., *Des galériens, des forçats et des bagnards*, Paris, 1957.

Cohen, William, *Français et Africains. Les Noirs dans le regards des Blancs, 1530-1880*, Paris, 1981.

Danckert, Werner, *Unehrliche Leute. Die verfemten Berufe*, Berne et Munich, 1963.

Gross, Angelika, «La Folie». *Wahnsinn und Narrheit im spätmittelalterlichen Text und Bild*, Heidelberg, 1990.

Hampe, T., *Die fahrenden Leute*, 2e éd., Iéna, 1924.

Hartung, W., *Die Spielleute. Eine Randgruppe in der Gesellschaft des Mittelalters*, Wiesbaden, 1982.

Heinemann, Franz, *Der Richter und die Richtspflege in der deutschen Vergangenheit*, Leipzig, 1900.

Keller, A., *Der Scharfrichter in der deutschen Kulturgeschichte*, Bonn et Leipzig, 1921.

Le Clère, Marcel, *La Vie quotidienne dans les bagnes*, Paris, 1973.

Le Goff, Jacques, «Métiers licites et métiers illicites dans l'Occident médiéval», repris dans *Pour un autre Moyen Âge*, Paris, 1977, pp.91–107.

Martin, J. et Nitschke, A., éd., *Zur Sozialgeschichte der Kindheit*, Fribourg et Munich, 1986.

Mellinkoff, Ruth, *Outcasts. Signs of Otherness in Northern European Art of the Late Middle Ages*, Berkeley, 1993, 2 vol.

Meyer, C., *Die unehrlichen Leute in älterer Zeit*, Hambourg, 1894.

Rossiaud, Jacques, *La Prostitution médiévale*, Paris, 1988.

Salmen, W., *Der fahrende Musiker im europäischen Mittelalter*, Cassel, 1961.

Welsford, Enid, *The Fool. His Social and Literary History*, Londres, 1935.

Willeford, William, *The Fool and his Scepter. A Study in Clowns and Jesters and their Audience*, Evanston, 1969.

5. 의복의 역사

Boehn, Max von, *Dos Bühnenkostüm in Altertum, Mittelalter und Neuzeit*, Berlin, 1921.

Eisenbart, Liselotte C., *Kleiderordnungen der deutschen Städte zwischen 1350 und 1700*, Göttingen, 1962.

Gérard-Marchant, Laurence, Klapisch-Zuber, Christiane, *et alii*, *Draghi rossi e querce azzurre. Elenchi descrittivi di abiti di lusso, Firenze, 1343-1345*, Florence, 2013 (SISMEL, Memoria scripturarum 6, testi latini 4).

Hunt, Alan, *Governance of the Consuming Passions. A History of Sumptuary Laws*, Londres

et New York, 1996.

Kitchens, M., *When Underwear Counted, being the Evolution of Underclothes*, Talladega(USA), 1931.

Mertens, Veronika, *Mi-Parti als Zeichen. Zur Bedeutung von geteiltem Kleid und geteilter Gestalt in der Ständetracht, in literarischen und bildnerischen Quellen, sowie im Fastnachtsbrauch, vom Mittelalter zur Gegenwart*, Remscheid, 1983.

Page, Agnès, *Vêtir le prince. Tissus et couleurs à la cour de Savoie (1427-1447)*, Lausanne, 1993.

Pellegrin, Nicole, *Les Vêtements de la Liberté. Abécédaire des pratiques vestimentaires françaises de 1780 à 1800*, Paris, 1989.

Perrot, Philippe, *Les Dessus et les dessous de la bourgeoisie*, Paris, 1984.

Piponnier, Françoise et Mane, Perrine, *Se vêtir au Moyen Âge*, Paris, 1995.

Roche, Daniel, *La Culture des apparences. Une histoire du vêtement, XIIe-XVIIIe siècle*, Paris, 1989.

Schidrowitz, Leo, *Sittengeschichte des Intimen : Bett, Korsett, Hemd, Hose, Bad, Abtritt*, Vienne, 1926.

Schwedt, Herbert et Elke, *Malerei auf Narrenkleidern*, Stuttgart, 1975.

Vigarello, Georges, *La Robe. Une histoire culturelle du Moyen Âge à aujourd'hui*, Paris, 2017.

Waquet, Dominique, «Costumes et vêtements sous le Directoire : signes politiques ou effets de mode?», dans *Cahiers d'histoire*, t. 129, 2015, pp.19-54.

Willet, C., et Cunnington, P., *The History of Underclothes*, Londres, 1951.

6. 몸의 위생과 해수욕

Anderson, Janice et Swinglehurst, Edmund, *The Victorian and Edwardian Seaside*, Londres, 1978.

Corbin, Alain, Courtine, Jean-Jacques et Vigarello, Georges, dir., *Histoire du corps*, 2e éd., Paris, 2011, 3 vol.

Désert, Gabriel, *La Vie quotidienne sur les plages normandes, du second Empire aux Années*

folles, Paris, 1983.

Hern, Anthony, *The Seaside Holiday : the History of the English Seaside Resort*, Londres, 1967.

Renoy, Georges, *Bains de mer au temps des maillots rayés*, Bruxelles, 1976.

Stokes, H. G., *The Very First History of the English Seaside*, Londres, 1947.

Vigarello, Georges, *Le Propre et le sale. L'hygiène du corps depuis le Moyen Âge*, Paris, nouv. éd., 1985.

Vigarello, Georges, *La Silhouette du XVIIIe siècle à nos jours*, Paris, 2012.

7. 해군 선원과 뱃사람

Barraclough, E. M. C., *Yacht Flags and Ensigns*, Londres, 1951.

Bulletin officiel de la marine nationale. Volume 38 : *Uniformes, tenues et insignes des personnels militaires de l'armée de mer*, Paris, 1958.

Dickens, Gerald, *The Dress of the British Sailor*, Londres, 1957.

Hugo, Abel, *La France militaire. Histoire des armées françaises de terre et de mer de 1792 à 1837*, Paris, 1838.

Katcher, Philipp R. N., *Encyclopaedia of British, Provincial and German Army Units, 1775-1783*, Harrisburg, 1973.

Lovette, Leland P., *Naval Customs, Traditions and Usages*, Annapolis, 1939.

Moeller, Hans Michael, *Das Regiment der Landsknechte*, Wiesbaden, 1976.

Mollo, John et McGregor, Malcolm, *Uniforms of the American Revolution*, Londres, 1975.

Stoecklein, Hans, *Der deutsche Nation Landsknecht* , Leipzig, 1935.

Swinburne, Henry Lawrence, *The Royal Navy*, Londres, 1907.

8. 문장과 엠블럼과 기장

Cook, Andrea, *A History of the English Turf*, Londres, 3 vol., 1901-04.

Foras, Amédée de, *Le Blason. Dictionnaire et remarques*, Grenoble, 1883.

Neubecker, Ottfried, *Fahnen und Flaggen*, Leipzig, 1939.

Pastoureau, Michel, «Du vague des drapeaux», dans *Le Genre humain*, t. 20, 1989, pp.119–134.

Pastoureau, Michel, *Traité d'héraldique*, Paris, 1993.

Pastoureau, Michel, *L'Art héraldique au Moyen Âge*, Paris, 2009.

Rabbow, Arnold, *Lexikon politischer Symbole*, Munich, 1970.

Rabbow, Arnold, *Visuelle Symbole als Erscheinung der nicht-verbalen Publizistik*, Munster, 1968.

Salvi, Sergio et Savorelli, Alessandro, *Tutti i colori del calcio. Storia e araldica di ua magnifica ossessione*, Florence, 2008.

Smith, Whitney, *Flags through the Ages and across the World*, Maidenhead (USA), 1975.

Vigarello, Georges, *Du jeu ancien au show sportif. La naissance d'un mythe*, Paris, 2002.

색인

도판 크레딧

감사의 말

작가는 자신의 책이 다른 나라의 말로 번역될 때 늘 마음이 뿌듯하고 행복하다. 언어와 풍속 따위가 전혀 다르고 지리적으로 멀리 떨어져 있는 독자와 특별히 공감하며 동모할 수 있게 해 주기 때문이다. 한국에 소개된 내 책 가운데 상당수는 색채와 의복의 역사를 다룬 것이다. 이질적인 사회와 문화를 비교하는 데 색과 천만큼 좋은 주제가 없기 때문이리라. 파리 소르본 대학교에서 강의와 세미나를 할 때 한국 학생들을 만난 적이 있는데, 그들 대부분은 참으로 부지런하고 열성적이었다. 유행과 패션 분야를 전공하고 있었고, 색과 직물, 형태와 장식을 탐구하면서 학문적 즐거움을 얻기도 했다. 그들과의 대화를 통해 색채와 의복이라는 주제가 한국인의 일상과 대학 교육에서 중요한 논읫거리라는 것을 알게 되었다. 또한 그 주제는 프랑스에서보다 훨씬 큰 비중을 차지하고 있었다.

바로 그 점에서 한국 독자들이 줄무늬의 파란만장한 역사를 다룬 내 책을 어떻게 읽고 반응할지 사뭇 궁금하다. 유럽의 복식사에서 줄무늬 옷을 입는다는 것은 오랫동안 불쾌하고 불명예스러운 것으로 여겨졌다. 현대의 유럽인들에게 줄무늬가 기쁨, 유희, 스포츠, 젊음, 우아함 등을 떠올리게 한다는 점을 생각하면 오히려 이상할 정도다. 그렇다면 현재 한국에서는 줄무늬와 줄무늬 옷을 어떻게 받아들이고 있을까? 유행의 최전선에 있을까, 아니면 유행에 뒤처져 애물단지로 여겨지고 있을까?

내가 이 책을 처음으로 구상한 것은 1980년대였다. 당시 중세의 문장과 색채에 대한 연구 성과를 본격적으로 정리하던 중 이따금씩 줄무늬 옷을 걸친 인물에 시선이 멈췄다. 그것들은 대개 부정적으로 묘사되어 있었는데, 실제

로 존재하는 인물이든 상상 속의 인물이든, 남자든 여자든 상관없었다. 그런데 오늘날의 사진이나 그림들에서 그때와는 정반대의 상황이 벌어지고 있다. 줄무늬가 긍정적이고 멋들어진 의미로 받아들여져 옷 외에 다양한 소재나 매체에 사용되는 것이다. 줄무늬의 이런 특이한 변천사가 나의 호기심을 자극했다. 그리하여 나는 유럽 사회에서 줄무늬와 줄무늬 옷이 어떻게 변해 왔는지 자세히 알아보기로 했다. 기왕 시작한 김에 연구 대상을 중세 시대와 근대 초기로 한정하지 않고, 고대 로마 시대에서부터 20세기로까지 확장하였다. 이상이 자칫 가볍고 황당하다고 느낄 수도 있는 이 책의 탄생 배경이다. 줄무늬의 역사라니! 물론 시대적 관심사와 거리가 있는 듯한 이 책에 대해 우려의 목소리도 높았다.

그러한 이유에서 모리스 올랑데르에게 감사한다. 그는 나의 책을 쇠이유 출판사의 신생 총서인 '20세기 라이브러리'에 포함했다. 이 책의 초판은 1991년에 나왔고, 작은 판형에 흑백 자료 몇 개만 들어 있었는데, 출간 이후 반응이 폭발적이어서 마흔두 개의 언어로 번역되기까지 했다. 두 번째 판본은 풍부한 도판과 함께 화보집 형태로 만들어져 1995년에 출간되었는데 오래전에 절판되어 독자들에게 아쉬움을 남겼다. 나와 모리스 올랑데르는 다시 의기투합하였고 쇠이유 출판사의 '아름다운 책Beaux Livres' 제작국의 지원을 받아 전면 개정을 하였다. 초판 이후 거의 30년이 지났기 때문에 본문의 내용을 다시 읽으면서 문장을 고치고, 부족한 부분을 보완하였다. 그 과정에서 참고 문헌은 최신으로 갱신되었고, 그림이나 사진 자료는 재검토와 재배치의 과정을 거치며 많이 바뀌었다. 설명문도 대폭 수정·보완되었다. 다소 엉뚱한 주제의 이 책을 독자와 만날 수 있도록 애써준 모든 이들에게 무한한 감사의 말씀을 드린다.

미셸 파스투로

.